戲

香 港 話 劇 團　●　談 表 演

道

商務印書館

戲・道 —— 香港話劇團談表演

主　　編：香港話劇團

編寫統籌：潘璧雲

責任編輯：趙　梅

封面設計：張　毅

出　　版：商務印書館 (香港) 有限公司

　　　　　香港筲箕灣耀興道 3 號東滙廣場 8 樓

　　　　　http://www.commercialpress.com.hk

發　　行：香港聯合書刊物流有限公司

　　　　　香港新界大埔汀麗路 36 號中華商務印刷大廈 3 字樓

印　　刷：美雅印刷製本有限公司

　　　　　九龍觀塘榮業街 6 號海濱工業大廈 4 樓 A

版　　次：2013 年 5 月第 1 版第 1 次印刷

　　　　　©2013 商務印書館 (香港) 有限公司

　　　　　ISBN 978 962 07 5620 7

　　　　　Printed in Hong Kong

目　錄

香港話劇團簡介

背景

香港話劇團是香港歷史最悠久及規模最大的專業劇團。1977 年創團，2001 年公司化，受香港特別行政區政府資助，由理事會領導及監察運作，聘有藝術總監、駐團導演、全職演員、技術及舞台管理團隊、藝術行政人員等 60 位全職專才。

36 年來，劇團積極發展，製作劇目已超過 300 個，為本地創造了不少劇場經典作品。

使命

製作和發展優質、具創意兼多元化的中外古今經典劇目及本地原創的戲劇作品。

提升觀眾對戲劇的鑒賞力，豐富市民的文化生活，及發揮旗艦劇團的領導地位。

業務

- 平衡劇季——選演本地原創劇目，翻譯、改編西方及內地經典或現代戲劇作品。匯集劇團內外的編、導、演與舞美人才，創造主流劇場藝術精品。
- 黑盒劇場——以靈活的運作手法，探索、發展和製研新素材及表演模式，拓展戲劇藝術的新領域。
- 戲劇教育——開設戲劇課程及工作坊，把戲劇融入生活，為成人和學童提供戲劇藝術的多元空間。也透過學生專場及社區巡迴演出，加強觀眾對劇藝的興趣和鑒賞力。
- 國際交流——於境外及海外多個城市作外訪演出，介紹香港獨具特色的戲劇，向外推廣本土文化，拓展市場，加強國際交流和雙向合作。
- 戲劇文學——透過劇本創作、讀戲劇場、研討會、戲劇評論及戲劇文學叢書出版等平台，記錄、保存及深化戲劇藝術研究。

寫在前面 ── "緣緣" 不絕

潘璧雲

"你真棒！那麼長的台詞都能記住！"

"你剛才演出時流的是真眼淚嗎？"

"演出很……好呀！我最欣賞你的裙子，很美啊！"

如果說，上列幾句話，是一個演員生涯中聽得最多的評語，真是一點也不誇張。有時候，當演員們應付完這一串"讚美"後，就會在心裏嘀咕："天呀！這就是只懂看電視劇的觀眾！我的演出難道比不上我的戲服裙子？有那麼糟嗎！？"

舞台表演是一種溝通，每一位觀眾都有權挑他最想看到、聽到的。導演透過對整個製作的詮釋，傳達自身的美學概念及世界觀；而演員通過表演，傳達的不單是編劇筆下的人物及故事背後的深沉意義，更絕非演員的表演技巧如何高超（當然，這是演員和觀眾都樂於談論和被談論的），而是透過自己，傳達對角色的演繹，包括知性和感性，赤裸裸地讓觀眾閱讀到人物的靈魂！

演員也許是世上最喜歡或最擅於批評的一類人，我相信那是因為我們經常無間斷地被檢視及批評（你也可以視之為注目及欣賞）吧！我們必需了解自己並有很強的自我接受能力，才能滿有自信地站在舞台上表演。演員愈有內觀的能力，一方面有助理解及分析劇本，而更重要是有助演繹人物。

猶記得演出俄國文豪高爾基名劇《鐵娘子》(*Vassa Zheleznova*) 的經驗 ── 在遴選中，俄籍導演讓我們自選在香港較為人熟悉的

契訶夫作品為遴選片段，當時，我準備了《海鷗》（*Seagull*）裏母子鬥氣的一場戲，《海鷗》一劇我雖然未演過，但打從我愛上戲劇後，就經常練習劇中兩位女主角的台詞，可以説頗為熟悉。此外，我收藏了一本很舊很舊、俄國戲劇家史坦尼斯拉夫斯基著的《海鷗導演計劃》一書。我把書苦讀了幾遍，理解導演斯坦尼的處理手法，藉以分析人物的關係及其精粹，此外，我特意把不長的頭髮燙得蓬鬆，穿起長裙，驟眼看來，就像電影中那時代的俄國女子一般，務求在短短幾分鐘的遴選裏一擊即中。

結果，經過兩天的遴選，我得到這個夢寐以求的機會！各位一定以為是我的策略成功了？不！也許，我總算在外在形態上給那位俄國名導留下印象，但當第一天遴選完結前，他把我叫到跟前，説他看到我怎樣處理角色了，但他看不見我的靈魂，他要看的是我的靈魂！還吩咐我明天再來隨便做些甚麼也可！

不想而知，那天晚上，費剎思量！明天我應該調較表演，重做一次遴選片段嗎？還是再挑一段以往演過的感人段子呢？但是，怎樣才能讓他看到我的靈魂呀？他跟我語言不通，而且這導演從頭到尾都架着墨鏡，酷爆的樣子，人人都説，俄國導演最嚴厲也驕傲絕頂，最會挑剔演員，怎麼辦呢？……第二天清早，我沒有再裝扮成俄國女郎，也沒準備新的段子。我只是進去遴選的場地，用最熟悉的母語説了一個故事，一個自己的故事，沒有歇斯底里，沒有鏗鏘唸白，沒有哭花了臉。我甚至嘗試用一種較冷靜的態度説故事，為甚麼冷靜呢？因為我每次想起或談起這個故事都無法不激動，而這種激動總令我説不下去，我更不想在這場合裏宣洩情緒，我只想藉此故事和我們的導演溝通。而事實上，這種冷靜是有內容的，有原委的，根本也掩蓋不了事情對我的衝擊，即使那已經是一件往事。

我不肯定在這一天，我有沒有讓我們偉大的導演從他的墨鏡底下窺視到我的靈魂，但我想，演員把靈魂灌注在人物身上，通過表演與觀眾溝通，箇中展現了勇氣、熱情、摯誠，還有苦練的技藝與及使命的堅持，當下，就是美！

《香港話劇團談表演》是我從全職演員崗位轉到戲劇文學／藝術行政範疇後，給劇團建議籌備的書，尤幸得到商務印書館陸國燊博士及毛永波先生支持出版，更深慶幾位作者：陳敢權、馮蔚衡、謝君豪、潘燦良、周志輝、辛偉強、彭杏英、王維、陳煦莉和邱廷輝等總結多年表演方面的探索，親自執筆一一細談；又得高翰文、孫力民、雷思蘭、劉守正、黃慧慈在訪問中為我們分享其專業心得及演員路上的哀樂；還有我團理事方梓勳教授及藝術顧問林克歡博士慷慨賜文，起點睛之效。最後，尤其有意思的，是收到中國首屈一指的戲劇藝術家徐曉鐘老師發來賀詞。我想起許多年前，自己有幸和表演藝術結緣，細味了當演員的幸福，今天，我雖站在另一個崗位上，卻仍有緣為此門藝術做點事，實在感恩。

本書為香港首本集十多位專業演員談論表演的文集，更是香港話劇團的嘗試。演員畢竟非寫作人，而書中每位作者的職業舞台年資都逾十年，一下子要他們整理思緒，化成文字，實為強人所難之舉。只是，眼見這許多從前的親密戰友，累積及發掘出來的表演理念及技巧、對演員行當的專業追求、分析劇本及人物的獨到，皆十分超卓，實在值得作一個階段性的總結及整理，以此和讀者們分享，讓大家了解職業演員的功課與及表演的學問。

當下本地劇場暢旺非常，大小劇團不計其數，天天有舞台劇上演。而不少青年朋友們都對表演事業興致勃勃、躍躍欲試，坊間表演課程也如雨後春筍，順應需求開辦。身為同業，我樂見行

業繁盛，我更歡迎滿懷熱情、敢於追夢的朋友們投身表演事業。表演能帶來極大的喜悅和滿足感，透過學習及實踐，我們更明白自己、了解人生，對生命懂得更多；只是，專業演員的路不好走，表演並不單是想方設法牽動觀眾的情緒，還需背負更大的使命——藉着演繹人物，展現時代的精神面貌，讓觀眾思考，以生命影響生命。

"如果我們把所有的表演當成一種啟蒙，一種愛默生所謂 "the empire of the Real" 的啟蒙，那麼就值得我們花上一輩子的時間，去鍛煉、精粹這表演他人的藝術，而不是扮演生活中的自己，這就是人生最精湛完美的演出。"①

最後，我感謝行政總監陳健彬及藝術總監陳敢權，他們不單支持《香港話劇團談表演》的面世，前者更為出版一事多番與商務印書館的陸博士、毛先生洽談，後者則批閱所有文章，摘下意見，好讓我與作者們商談建議；還有部門的同事張其能，撰寫訪談文章。

香港話劇團已跨進第 36 個年頭，亦標誌着本地專業舞台演出已開始踏進成熟期。然而，巍巍的藝術之峰聳然而立，我們仍似站在山腳邊下，以堅實的步伐，昂首仰望，尋找通往山巔之路。

"不論在劇場裏或生命中我們都不能停止學習和鑽研，而劇場就如同一座學校，先得極盡所能從各自的局限中自我釋放，接着才能開始學習這一門高貴又奇幻的藝術，然後我們才能開始有夢。"②

潘璧雲：現任香港話劇團經理（戲劇文學及項目發展），曾主編話劇團刊物《黑盒劇場節劇本集》、《一年皇帝夢》、《劇誌》、《戲劇創作與本土文化討論實錄及論文集》及《傳承35》等。2012年獲香港大學專業進修學院創意產業管理（藝術及文化）深造文憑。

曾任話劇團全職演員，演出逾百齣劇目，先後憑《請你愛我一小時》、《鐵娘子》、《盲流感》、《橫衝直撞偷錯情》、《哥本哈根》獲香港舞台劇最佳女主角提名，2005年憑《桃花扇》獲最佳女配角。

編劇作品包括：05年"2號舞台節"的《鎖在箱裏的天使》；先後四年在新域劇團"劇場裏的臥虎與藏龍"作品展演／現中，以讀戲形式發表《一念》、《我聽我聽我交叉》、《藍色多瑙河》及《黃Sir係我殺，sorry囉！》；07年黑盒劇場任聯合編劇的《三三不盡》；為教育局中學中文科的戲劇教材套撰寫的《超級快樂巨星》；10年自編自導，於"黑盒劇場節"上演的《全城熱爆搞大佢》及13年《喃吒哆嘍呵》等。

① ② 節錄自《大師寫給年輕人的藝術通則 —— 戲劇性的想像力》，Robert Edmond Jones 著，王世信譯，原點出版。

序一：總結“港派演技”的一次好嘗試

徐曉鐘

　　香港話劇團建團 36 年了。36 年來，香港話劇團在其藝術上奠基人鍾景輝、楊世彭、陳尹瑩、毛俊輝、陳敢權等藝術家的倡導與推動下，既上演了中外戲劇經典，也上演了香港和內地新創作的劇目。香港話劇團的藝術家善於挑選那些既有深刻哲理內涵，又有審美價值的傳統及現代劇目。1996 年夏在北京舉行“96 中國戲劇交流暨學術研討會”時，香港話劇團的《次神的兒女》作為戲劇節首場演出，它的戲劇魅力與震撼力受到北京觀眾和評論界的讚譽。還有，多年來我感受到香港話劇團在劇團管理及演出組織上的科學與高效能，值得內地戲劇界學習與借鑒。36 年來香港話劇團用優秀的舞台藝術滋潤了香港觀眾的文化心靈，同時煉就了一支藝術視野開闊、舞台經驗豐富、學養深厚的表演藝術家群體。

　　我和香港話劇團有親密的“戰友”之情。1990 年我在香港話劇團導演了易卜生的《培爾‧金特》，1997 年我又和王曉鷹博士一起導演了吳雙寫的話劇《春秋魂》。至今想起在一起合作過的藝術家林聰、羅冠蘭、潘璧雲、馮蔚衡、周志輝、高翰文、尚明輝、葉進及行政總監陳健彬等我都會感到幸福，對我們之間的友情也深深地懷念。

香港話劇團的表演藝術家一方面吸收了史坦尼斯拉夫斯基表演體系的"在體驗基礎上的再體現的藝術"的方法；另一方面，也藝術視野開闊地吸收了西方"方法演技"等一些"表現美學"的表演理論，並以他們對生活、對人生與人性的體驗，在舞台上創作了一大批鮮明的舞台藝術形象，體現了香港多樣文化的特點，積累了比較豐富的表演創作的經驗。香港話劇團文學經理潘璧雲提出編寫這本《戲·道——香港話劇團談表演》文集，及時總結香港話劇團的表演藝術家們的表演創作經驗，總結常被評論家稱之為"港派演技"的理論是十分有意義的。

　　在這本"文集"中，香港話劇團的表演藝術家各自從自己習慣的創作方法和自己的創作體會論述了表演藝術的規律。可貴的是，在這些論述表演藝術真諦的文章中，作者們實際上深刻地抒寫了自己對人生、人性真諦的追求。這部"文集"談論的是表演，滲透出的是香港話劇團藝術家們對人生、人性真諦的詠歎！這些表演理論研究的成果，必將作為新的篇章匯入中國話劇史，成為世界華人共有的表演藝術理論財富。

　　中國話劇的百年史，形成了有中國歷史和文化特點的傳統，即：1、戰鬥的傳統，2、不斷民族化的傳統，3、以現實主義為主體，多種美學原則和創作方法多元並存的傳統，4、以"我們民族的審美特性"為主，借鑒、吸納西方優秀文化、藝術的傳統。百年來，中國話劇的先驅者和幾代話劇藝術家為發展中國話劇藝術，奉獻了自己的青春，在這其中，香港話劇藝術界包括香港話劇團的前輩、奠基人和藝術家們也為此作出了有自己特色的貢獻。

我衷心祝賀香港話劇團展示自己表演藝術理論成就的文集
《戲·道 —— 香港話劇團談表演》的編輯與出版！讓我們拭目以
待香港話劇團為中國及世界華人戲劇的發展作出新的貢獻。

<div align="right">2013 年 5 月於北京</div>

徐曉鐘：中國戲劇教育家、導演藝術家、國家大劇院戲劇藝術總監、中
央戲劇學院前院長。

序二： 表演藝術與表演理論

林克歡

　　戲劇表演是一種短暫易逝的藝術，它隨着每一次表演的開始而開始，隨着每一次表演結束而結束。

　　戲劇表演是劇場藝術，只有在一個與觀眾共用的空間中，在與觀眾活生生的交流中，才可能產生激動人心的表演藝術。觀眾不同，共同演出的其他演員反應的微妙不同，演員自身的心緒與身體狀況的不同，都可能產生不盡相同的演出效果。法國太陽劇社藝術總監穆努什金（Ariane Mnouchkine）說，演員表演是"像爆炸一顆手榴彈一樣地展開角色。"北京人民藝術劇院知名導演林兆華說："一次輝煌的演出只是一場焰火表演而已。"兩者說法相近，手榴彈爆炸與焰火表演都只是一次瞬間的耀眼事物。十八世紀英國著名演員大衛‧加立克（D. Garriek）說得更加生動妙絕："表演藝術和表演藝術家同睡一個墓穴。"

　　後人無法看到古希臘戲劇的表演，我們只能根據演員戴着面具，穿戴很厚襯底的短袍和厚底靴，猜度當時判斷演員表演的優劣，可能主要是聲音的音質、洪亮程度以及表達角色情感的能力。

　　意大利假面喜劇近乎我們熟悉的幕表戲，其表演大部分是一定套路的即興表演，其中穿插着大量插科打諢的笑料（意大利語稱為 LAZZO）。因此，誇張的表情、動作、幽默感、適應現場狀

況、觀眾愛好的隨機應變的能力、能否與其他演員默契配合……成為一個優秀喜劇演員的基本要求。

伊莉莎白時代的英國戲劇是文化、藝術長期發展的結果，其重要因素是文藝復興對古典藝術的重新發現，以及世俗民族戲劇的發展。倫敦有正式劇場之前，民間劇團多在旅館天井或圓型鬥獸場演出，這極大地影響了後來的劇場建築。伊莉莎白時代倫敦的公眾劇場，外形像圓型鬥獸場，內部結構類似由旅館天井改建的表演空間。由於演員與觀眾的距離較近，一般演出佈景簡單，演員基本不化妝，所以表演的自然就非常重要。從莎士比亞借哈姆雷特的口所説的，唸台詞要"一個字一個字打從舌尖上輕快地吐出來"、"不要扯開嗓子嘶叫"、"不要老是在空中揮舞你的手"、"不要在台上亂嚷亂叫……把一段感情撕成碎片，讓那些只愛熱鬧的低級觀眾聽了出神。"（《哈姆雷特》第三幕第二場）人們可以想像當時大多數演出那種造作、過火的表演。

東方戲劇理論很早就注意到表演的奧妙。成書於公元前後、相傳為印度婆羅多牟尼所著的《舞論》（梵語"戲劇"一詞源出於"舞"），將戲劇的基本情調稱為"味"，並認為以外在的形體動作表現內心活動乃是表演的基礎。他説："味產生於別情（具體的情）、隨情（借助不同手段傳達的不同情況的情）和不定的情（變化的複雜的情）的結合"（第六章）。然而"在一切情中常情為大"（第七章）。

成書於十五世紀前半葉的日本世阿彌所作的《花傳書》，其最核心的概念是"花"。"花"乃能樂的關鍵。世阿彌説，"如欲知'花'，必先知'種'。花為心而種為態也。"日本的能樂（能劇）屬於父傳子的"家藝"，其藝論多為非邏輯的經驗談，近乎禪宗公案問答式的偈語。

第一篇近代意義上的表演理論，是在其作者德尼‧狄德羅（1713—1784）死後近半個世紀才發表的《關於演員的是非談》（發表於 1830 年）。狄德羅是法國啟蒙運動的思想家，主張文藝接近現實，適應市民階層的要求，通過打動觀眾的情感來產生道德影響。狄德羅將演員分為兩類，一類是聽任情感的驅遣，一類是保持清醒的頭腦。他說：“憑心腸去扮演的演員總是好壞不均。你是不能指望從他們的表演裏看到甚麼完整性；他們的表演忽強忽弱，忽冷忽熱，忽平庸，忽雄健。今天演得好的地方明天再演就會失敗，昨天失敗的地方今天再演卻又很成功。但是另一種演員卻不如此，他表演時要憑思索，憑對人性的鑽研，憑經常摹仿。一種理想的範本，憑想像和記憶。他總是始終一致的，每次表演都是一個方式，都是一樣完美。”他又說，“演員的眼淚是從他的腦內流出來的，敏感者的眼淚是從他心裏倒流上去的……他哭起來，就像一個不虔誠的教士宣讀耶穌受難；就像一個儇薄子弟跪在一個他不喜愛的女人面前，然而又想騙她……或者就像一個甚麼都感覺不到的妓女，但是暈倒在你的懷裏。”狄德羅的主張在西方演員中，從未得到普遍的認同。不過，在演員和戲劇理論界，重情感與重理智兩個陣營的爭論從未停止過。

　　在世界範圍內，第一位對表演、導演實踐與理論進行系統總結的戲劇大師是俄蘇的史坦尼斯拉夫斯基。人們一般把史氏體系稱為“體驗派”藝術。甚麼是體驗呢？史坦尼斯拉夫斯基說：“在舞台上，要在角色的生活環境中，和角色完全一樣正確地、合乎邏輯地、有順序地、像活生生的人那樣去思想、希望、企求和動作。演員只有在達到這一步以後，他才能接近他的角色，開始和角色同樣地去感覺……用我們的行話來講，這就叫做體驗角色。”（《史坦尼斯拉夫斯基全集》第 2 卷，第 28 頁）他強調，

"沒有體驗就沒有藝術。"（《全集》第3卷，第426頁）"這個流派的精髓在於，第一次和每一次重演時都應該體驗角色。"（《全集》第5卷，第543頁）史坦尼斯拉夫斯基反對在演出中跟觀眾直接交流，他認為演員與觀眾的交流是透過其他角色（對手）的交流，間接的、不自覺地進行的。他將這種表演稱為在"第四堵牆"後面的"當眾孤獨"。也就是説，史坦尼斯拉夫斯基主張通過演員有意識的心理技術達到天性的下意識創作，從而去創造角色的"人的精神生活"，並把這種生活用藝術形式在舞台上傳達出來。晚年的史坦尼斯拉夫斯基，愈來愈認識到心理體驗與形體創作具有不可分割的有機統一性，在排練、演出過程中，兩者往往互相引發，一種過程往往會激起和制約另一種過程，使演員達到下意識創作，獲得情感的自然流露。因此，他愈來愈強調在行動中分析角色和形體動作在創作、演出中的重要性。至於港台演藝界比較熟悉的美國"方法派"，其實是史氏體系在美國傳播與接受的產物。莫斯科藝術劇院1923年、1924年兩次訪美，在12座主要城市演出了13部作品，造成極大的影響。在此前後，曾是莫斯科藝術劇院演員、波蘭出生的理查·布林斯拉夫斯基1922年移居美國。他與另一位莫斯科藝術劇院演員瑪麗亞·烏斯本斯卡婭，共同創立了"美國實驗劇院"，系統地傳授史坦尼斯拉夫斯基體系的表演技巧，培養了一批後來成為美國職業演員的學生，其影響至今猶在。

布萊希特1935年在莫斯科觀看了梅蘭芳劇團演出後，接連發表了《中國戲劇表演藝術中的陌生化效果》、《論中國人的傳統戲劇》等文章。他認為："中國戲曲演員的表演，除了圍繞他的三堵牆之外，並不存在第四堵牆。""中國戲曲演員的表演對西方演員來說會感到很冷靜的。這不是中國戲曲拋棄感情的表現！

演員表演着巨大熱情的故事，但他的表演不流於狂熱急躁。在表演人物內心深處激動的瞬間，演員的嘴唇咬着一綹髮辮，顫動着。但這好像一種程式慣例，缺乏奔放的感情。很明顯這是在通過另一個人來重述一個事件，當然，這是一種藝術化的描繪。表演者表現出這個人已經脫離了自我，他顯示出他的外部特徵。"在 1948 年發表的《戲劇小工具篇》中，布萊希特寫道："演員一刻都不允許使自己完全變成劇中人物。'他不是在表演李爾，他本身就是李爾'——這對於他是一種毀滅性的評語。他只須表演他的人物……演員自己的感情，不應該與劇中人物的感情完全一致，以免觀眾的感情完全跟劇中人物的感情一致。"（第四十八節）"演員作為雙重形象站立在舞台上，既是勞頓（扮演伽利略的美國演員）又是伽利略，表演者勞頓不能消逝在被表演者伽利略裏，這種表演方法也被稱為'敍述性戲劇'的表演方法。"（第四十九節）布萊希特反對演員與他扮演的人物完全同化，反對誘使觀眾沉迷於人物感情、引發共鳴的表演。他甚至要求演員在表演時不要過分關注人物，而是關注事件的過程。他認為對於敍述性戲劇來說，確定一個人物如何並不重要，重要的是應該表演一個人物在特定情境中特定舉止行動和處世態度。他還將演員以驚異者和反對者的態度，閱讀他的角色；將戲劇事件當作歷史事件來表演；採用第三人稱或過去時等手法將人物的言行陌生化（間離）……稱為表演藝術的新技巧。

　　布萊希特獨具特色的戲劇作品和表、導演理論，早就引起中國戲劇界的興趣。1929 年 7 月，戲劇專家趙景深便在《北新》3 卷 13 期上，刊載了他所翻譯的《最近德國的劇壇》一文，向讀者介紹布萊希特的早期劇作《夜半鼓聲》。1941 年 8 月 24 日至 26 日，《解放日報》刊載了天藍翻譯的《告密的人》（《第三帝國的

恐懼與災難》片斷)。1951 年 1 月 2 日,著名導演黃佐臨在上海人民藝術劇院作了《史詩劇與傳統話劇比較》的長篇報告,詳細地介紹了布萊希特的作品與理論。但布萊希特表演理論比較廣泛地為演員所接受,應在八十年代中期京、滬兩地大量排演布氏作品之後。在《高加索灰闌記》中扮演阿茲達克的張秋歌在《我理解的 "間離效果"》一文中寫道:"按照以往創造角色的方法,當我找到人物的外部特徵時,就要去尋找人物的內心世界,用'我就是'的創作原則,去真實地生活在舞台上。而布萊希特則要求演員以'我演他'的創作原則在舞台上表現這個人物。當我明白了這個道理後,就用一種'我演給你們看'、'我在告訴你們'的思想意識支配着自己的表演。其結果史坦尼所説的'第四堵牆'就不存在了。"而將一些本來屬於角色獨白的台詞處理成旁白,也可能產生間離的效果,"不但間離了觀眾,也間離了演員,使演員不能順着人物的思想感情往下延續,和角色保持了一定距離。""我想用一種淺顯易懂的話來形容'間離效果',就好像是竹節,不斷發展,不斷打斷。"(載《青藝》1985 年第 4 期)

中國戲曲表演的基本特點是由 "腳色制" 所限定的。也就是,它將演員分為有限的幾個行當,劇中所有的人物都由少數幾個固定行當擔任。演出時演員以腳色的身份出場而不以人物身份出場。一個演員在同一出戲中可以先後扮演幾個屬於同一腳色的人物,這就是所謂 "腳色制"。以孔尚任《桃花扇》第六出《眠香》為例:[一枝花](末新服上)……下官楊文聰,受圓海屬託,來送梳攏之物。(喚介)貞娘哪裏?(小旦見介)多謝作伐,喜筵俱已齊備。(問介)怎麼官人還不見到?(末)想必就來。(笑介)下官備有箱籠數件,為香君助妝,教人搬來。(眾抬箱籠、首飾、衣物上)……(小旦喚介)香君快來。(旦盛妝上)……(雜

急上報介）新官人到門了。（生盛服從人上）雖非科第天邊客，
也是嫦娥月裏人。（末、小旦迎見介）。

　　這裏的“末”、“旦”、“雜”、“生”……均不是劇中人物，而
是扮演腳色的行當腳色。李香君、李貞娘由“小旦”扮演，侯朝
宗由“小生”扮演，楊文聰由“末”扮演，而“雜”則扮演妓院的
雜役與楊文聰的隨從人丁。

　　腳色制與中國戲曲程式化的表現手法密切相關，其核心內涵
在於每個行當都包含一整套獨特的身段、動作語言。這些身段、
動作都包含着特定的心理內容與意涵，能將人物的性情、品格傳
達給觀眾。雖然這些身段、動作屬於程式化的舞台表現，帶有類
型化的抽象特徵，但戲曲表演的精髓在於“演人不演行”，這給優
秀演員留下廣闊的創作空間。

　　中國古代戲劇論著繁多，1959 年出版的《中國古典戲曲論著
集成》是一部歷代戲曲論著的總集，共選輯了 48 專門著作，但
以曲論、唱論、曲律、曲品居多，雖不乏寶貴的資料和獨到的見
解，但涉及表演藝術部分不多，不若民間藝人口口相傳的戲曲諺
語更實用，例如：

　　裝龍像龍，裝虎像虎。
　　不像不成戲，真像不是藝。
　　技不離戲，戲不離技。
　　手眼通心，心到，手到，眼到。

　　尤其是京劇名家錢寶森先生所言：“三形六勁心意八，無意
者十。”說的是，若外形塑造算是三分功的話，表演的力度（分
寸感）更為重要，而心意（動作、身段的內在根據）則居二者之

上。至於完美（十分）的表演境界，應是無意之意，不是表演的表演，不是刻意之求，而是隨心所欲不逾矩的化境。

二十世紀中葉之後，後現代或後戲劇劇場（Postdramatic theatre），強調非線性劇作，戲劇解構、反文法表演。其極端形式往往既無因果關聯的故事情節，也無確定的人物形象，對話變成無意義的囈語、尖叫、口吃……演員表演雖然也需借助各種技藝，但如羅伯特‧威爾遜（Robert Willson）所主張的，演員不外是與佈景、服飾、燈光、道具平等的舞台元素之一而已。我在第 41 屆（2013 年）香港藝術節上觀看了《沙灘上的愛因斯坦》的演出，感覺到演員所發揮的作用，無非是戈登‧克雷（Gordon Craig）所說的"超級傀儡"而已。

而另一類後現代"表演"（Performance），則企圖取消扮演的成分，表演者始終保持着自己的身份。美國女性主義表演者安德森（Laurie Anderson）說："我的全部意圖不是表現意義，而是製造一種現場情境。"這類表演往往有意無意地取消了藝術與生活的界限，將一次演出變成一個政治事件、社會事件。

表演藝術涉及理解、感悟、實踐的完整過程，涉及虛構與真實的多種兩重性：

表演藝術最獨特的地方是，演員既是表演藝術的創造者，又是作品本身；

演員與角色的兩重性，是虛實相生、自我與他者的複雜辯證；

演員的角色創造，是以真實為追求的虛構表演，表演的真實其實是虛構的真實。

以上所談的，都是理論（理性、邏輯）所能涉及的分析。其

實，表演藝術深不可測的部分，常涉及表演倫理學與藝術天賦一類難以分析，也即理論說不清、道不明的奧秘。莫斯科藝術劇院的另一位創始人聶米羅維奇‧丹欽柯（Nemirovich. Danchenko）晚年（1940 年，82 歲）曾口述過一篇《自我隨想錄》的文章。丹欽柯說："當我較仔細地考慮演員的天才因素時，我心中把他們分為三大類：第一類是性格演員，他的獨特素質，他的魅力，想像力和感染素質。總而言之，就是他的人品；第二類是他的自然性和體驗的真摯性；第三類是技巧和熟練程度。""第二、第三類是可以傳授的。一個青年演員的自然性、質樸性和舞台上的真摯性也可以訓練；素質可以培養；他的實踐如果有高明的扶植也可以走上正確的道路；他的技巧可以促進……但你不能在他的人品中灌輸魅力……這是培育演員的一個難題。"

我想到禪宗的頓悟，在徹悟的禪師的法眼裏，所謂頓悟，只不過是因漸而有的方便之說。既然天賦、魅力無法力取，無法強致，我們只能要求自己在生活與藝術上，開悟又開悟，不斷開悟，去接近虛玄與奧妙。

林克歡： 戲劇學家。曾任中國青年藝術劇院文學部主任、院長及藝術總監等職。現任中國劇戲文學學會名譽會長及中國話劇藝術研究會副會長。先後在國內外五十多所大學及藝術研究院講課，並在多達一百八十多種國內外報刊上發表了三百多萬字有關戲劇、美術、舞蹈、攝影、電影、電視、裝置藝術、行為藝術等作品評論、文藝隨筆、文化論述及美學理論等文章。出版有《報童》、《舞台的傾斜》、《戲劇表現論》、《詰問與嬉戲》、《戲劇香港－香港戲劇》及《消費時代的戲劇》等劇作、專著及文集。其簡歷及學術成就收錄在《世界名人錄》、《中國專家大辭

典》、《中國文學通典》等多種辭書及名人錄。日本戲劇學者瀨戶宏在《中國的當代演劇》一書中，稱其為中國 "今日小劇場運動的中心人物" (1991)；台灣著名作家馬森寫道："對大陸的讀者而言，作者顯示了他對台灣當代戲劇的熟稔；對台灣讀者而言，當然他又是大陸劇場的最佳代言人。對海峽兩岸雙方劇場的認識之深、知識之廣，目前不作第二人想。" (1994)；香港藝術發展局行政總裁茹國烈則認為 "林克歡是當今兩岸三地最重要的戲劇評論家。" (2004)。他多次應邀擔任駐港評論家，並在香港話劇團、城市當代舞蹈團、進念‧二十面體及劇場組合等演藝團體擔任戲劇文學顧問。

序三：演來不易
—— 也談香港話劇團的表演風格

方梓勳

自從 1977 年創團開始，香港話劇團逐漸發展，現在已經成為家傳戶曉的名字。三十五年以來，聲名遠播中國和華人聚居的地方，甚至非華語國家。說它是香港的名牌，並不為過。話劇是一門綜合的藝術，燈光、音響、佈景、服裝、道具、導演等前台後台的不同部門都不可或缺。但是話劇是需要演員來演出的，他們也是最着眼的，很多時候演員就代表了劇團。在香港，話劇演員不像電影演員，很少出鋒頭，也不是明星，觀眾對他們的了解也不多，他們只是默默地耕耘。在這種環境下，香港話劇團這本演員談演技的冊子，便顯得更為珍貴，使我們可以明白演出的背後，原來要下很多的苦功，而我們香港的話劇演員，原來是一群具有素養的藝術工作者，他們對藝術的執着，很值得我們欣賞和敬佩。藝術總監陳敢權是著名的劇作家和導演，他也在這本書中為我們談論選角過程的巧妙之處，為我們細談箇中滋味。（《為何偏偏選中我》）

假如我們問，香港話劇團的演技風格是甚麼？就書中的論述

來看，可以嘗試提出兩點：第一，演員們談到的很多都是心理質素，尤其是角色的投入，這大概就是史坦尼斯拉夫斯基的系統（System）和與之一脈相承的方法演技（Method Acting）。不少演員都是香港演藝學院的畢業生，師承耶魯戲劇學院畢業的鍾景輝，百老匯的毛俊輝，美國畢業的陳敢權等。回顧香港話劇團五位藝術總監（計有鍾景輝、楊世彭、陳尹瑩、毛俊輝、陳敢權），都是在美國受訓和工作過，難怪他們的風格比較接近方法演技。史氏系統和方法演技在劇場實踐中較難分辨出來，可以說的是前者注重技巧和動作（Action），由外而內（Outside In），後者講求心理的真實，由內而外（Inside Out），《潘燦良談談表演》，採用所謂 Affective Memory 情緒啟動記憶，以應合美國人心理分析的傾向。（周志輝也有談到在日常觀察以自己代入所見的事物，以第一身去感受。《你聽我講》）例如陳煦莉就談到史氏的重要概念 The Magic If —— 演員把自己放在戲裏的特定的情境中。（《表演中最感人的魔法：假如我就是你》）

香港話劇團屢到內地的演出，經常有批評家稱之為"港派演技"，有別於國內的表演。大概國內的話劇演員，例如北京人民藝術劇院的演員都是師承蘇俄時代的史坦尼斯拉夫斯基學派，動作和台詞的訓練都有板有眼，按照統一的模式和特定的語言，演來頗具戲劇性，觀眾也就因應這種話劇語言去解讀演出。來自廣州的王維在《大象無形——我的理想藝術國》一文中，就帶出了中港文化差異的問題，他認為國內主要集中訓練表現手段而忽略修養（其實香港也有這種通病），所以他來港之後便要做出適應，調整一己的表演風格，變得更為"自由、輕鬆"，看來"更人性化、更具親和力"。有趣的是他從個人感受和經驗出發，提出意識形態的論點：因為中港的歷史和文化背景有異，藝術風格自然也受到影響。不少學者都

認為藝術不單是形式，它的背後隱藏着不同形式和內涵的文化因素，不斷共動和相互影響，為本身的文化和所產生的藝術作出定義。例如城市因為各種人才和藝術家聚居一地，互相衝擊和激勵，集體中包含個性，尤其是金融和商業繁盛的城市，出奇制勝，整個社會相對地較為獨立。從這角度看來，所謂"港派演技"不得不是香港的產物，較國內輕盈、活潑和生活化。另一方面，經過三十多年的積聚，逐漸形成不同程度的程式，這就是香港話劇團的風格。田本相教授説北京人藝的風格是詩化的現實主義，我們也可以假定香港話劇團的風格主要是生活化的現實表現，當然，不同的劇種的表演會有不同的形式，就是標榜實驗和新派的黑盒劇場也不時採用寫實或接近寫實的手法。總括來説，可説是非演戲的演戲、非模式的模式、非沉重的沉重。

上文談到香港話劇團的表演以史坦尼斯拉夫斯基的系統和方法論為經緯，作為一個所謂"旗艦劇團"，當然是順理成章的主流派的取向，但也不排除形體和裝置等較先鋒派的手法。近年也有方法演技已死的論點（見 Thomson, David, "The Death of Method Acting", *Wall Street Journal*, December 5, 2009），原來西方社會，尤其是美國經歷了二次世界大戰劫後餘生的洗禮，演技也從以前的荷里活式的幻想歡樂和美好時光，好像所謂電影明星如加利格蘭（Cary Grant）、詹士史超域（James Stewart）等，轉變為一種要求誠信、現實和咬牙切齒的真相的寫實和成年人的態度，所以衍生出斯特拉斯伯格（Lee Strasberg）的方法演技，以及馬倫白蘭度（Marlon Brando）、孟進穆利奇利夫（Montgomery Clift）、占士甸（James Dean）和二十世紀七、八十年代的羅拔迪尼路（Robert De Niro）、德斯汀荷夫曼（Dustin Hoffman）等演技派演員。羅蘭士奧利花（Lawrence Olivier）是英國傳統的古典派演

員，訓練時着重發音準確、禮儀、劍術和假扮等技巧，自然不屑德斯汀荷夫曼全情投入的方法演技。辛偉強在他的《從小人物到大英雄》中也談到這點：他演《生殺之權》時要扮演一個癱瘓的病人，在開場前三小時他已經躺在病牀上，以凝聚感情和習慣在牀上動也不動地講台詞。德斯汀荷夫曼拍攝《小人物與大逃犯》*Marathon Man*(1976) 時，有一場戲要扮演三天三夜不睡，為求真實，他真的三整天沒睡，到影城是疲憊不堪，與他演對手戲的羅蘭士奧利花對他説："細路，不如試下做戲咁做啦，仲唔使咁辛苦添。"（Try acting, dear boy…it's much easier.）

時至今日，社會的情勢有變，可能因為誠信作為社會行為日漸被人懷疑，人們似乎又在發現假扮（Pretending）的樂趣，於是出現了羅拔唐尼（Robert Downey Jr），佐治古尼（George Clooney），奇雲史帕西（Kevin Spacey），甚至會變成尊麥高維治（John Malkovich）等專以一種信不信由你的遊戲態度演戲的演員。正如國內著名導演林兆華所言，戲劇就是"玩"。"我們強調的現實主義就是你演那個女孩，你就變成那個女孩，這個東西害死人的。"至於這種態度是否會形成一度潮流，將來香港話劇團會否也嘗試這樣的風格，我們拭目以待。前度香港話劇團演員謝君豪在他的文章《自問自答》裏談到他的演戲心態就接近這種遊戲式的演技。

史坦尼斯拉夫斯基的系統和方法演技都注重集體表演（Ensemble），它強調的是整體的效果而不是個人的演出，而且不單每個演員都有優異的表演，更要求他們顯現出一致的演出風格。香港話劇團的制度是有一群合約演員作為固定班底，人事變動不大，演員、導演和其他行政和台前幕後的工作人員之間大家熟識，很容易溝通，能互相信任，演起對手戲來駕輕就熟，使觀

眾看來整體性強，有一氣呵成的感覺。本書中大多演員都提及到集體表演對劇場藝術的重要性。例如彭杏英説台上的一切都與對手有關，要建立對周邊事物的 360 度的關注。（《側光》）潘燦良認為演員要為其他的演員表演，不要只為自己表演。（《談談表演》）。辛偉強也談到演員交流包含接收與給予（《從小人物到大英雄》）。劉守正也説接戲要聽得好，讓演出變得有機。（《聽不到的説話？》）英國演員哥連費夫（Colin Firth）在 2011 年領取奧斯卡最佳男主角獎項時説，一群優秀的演員在一起，與一個優秀的演員和一群沒有天分的演員的演出相比，前者的效果會是後者的多倍。在本書中，彭杏英在《側光》一文中也説，角色的輕重在演出中都同樣重要，身為配角，也可以為觀眾帶來驚喜。

　　Ensemble 作為劇團的制度有它的好處，因為它猶如一種平均主義，每一個演員都備受同等的重視，人事上比較容易處理，這也大概是以前香港話劇團是一個政府機構遺留下來的制度和管理哲學。問題是這樣的制度不容易培養出明星，在一片劇團產業化的聲音之中，明星可以吸引觀眾買票進場，Ensemble 制度也許會有重新定位的餘地。

方梓勳：現任恒生管理學院署理校長、常務副校長、翻譯學院院長及教授，並為香港話劇團理事會成員。現時之社會服務及公職包括：香港戲劇工程主任委員、新域劇團董事、香港戲劇協會年度大獎評審員、香港演藝學院戲劇學院顧問、香港藝術發展局審批員（戲劇）、香港康樂及文化事務署演藝小組委員、中國北京藝術學院榮譽研究員、中國山東大學外國語學院榮譽講座教授及中國曹禺研究學會常任理事等。

第一章 漫談表演

談談表演

潘燦良

前言

　　"'演員'係咩嚟架？演員係做咩架？點解我哋呢個社會需要演員？佢同警員、醫護人員、消防員有咩分別？

　　呢啲人嘅存在令我哋有安全感，可以穩定人心，等佢哋知道當有危難、混亂、疾病、痛苦嘅時候有人可以幫到佢哋，令佢哋可以繼續生活落去。

　　咁演員又係要嚟做咩㗎呢？（停頓）

　　演員藉助表演，以最接近生活質感嘅形態感染觀眾，令佢哋認識生命、了解生命、思考生命。演員重建出一個有血肉嘅生命，令觀眾再次經歷感情嘅起落，填補偶然出現嘅生命空白，推動人心去面對無常嘅人生，往前而行，令生活更好。（稍頓）

　　而表演亦都難以量化，唔能夠以設定嘅技巧級數，抬腳嘅高度嚟衡量。唯有喺一個特定共識嘅時限，等觀者同演者喺相遇嘅時刻一齊去體現、同埋體會劇場。（停頓）

　　一個演員經過訓練之後，就係社會需要嘅一員，佢哋演戲就係'為人民服務'。

　　警員維護法紀，保衛社會安靈！消防救災救人，保護生命財產！

　　醫護救急扶危，保障市民健康！演員感動人心，面對無常生命！"

　　這是 2012 年 1 月份香港話劇團的黑盒劇場演出《光媒體的詩──玩謝潘燦良》其中一段自己編寫的台詞。這就是我心中"演員"在社會上的意義和存在價值！

我從戲劇學院畢業至今，演出的劇目、合作過的演員、導演、編劇，各方面的藝術創作人、藝術家們多不勝數！"表演"是一門必須跟人合作的事業，你先要為自己作好準備，要具備隨時能發揮這個崗位的應有能力；當面對工作，就是跟團隊一起去作戰的時候！由組合班底、排戲、演出，至最後一場演出的謝幕（也許有時還會有一頓慶功宴），當中經歷的同心合力，守望相助，出生入死，互相埋怨，各出奇謀等等，為的就是把"戲"演出來給觀眾觀賞，這目標就是所做一切的原動力。不論有千百樣問題，到了演出前，也是離不開一句"Good show"！團隊上上下下的前後台工作人員、演員、導演、設計師以至幫忙買"飯盒"及收花籃的後台主任，都會為有一場好演出而互相送上一句祝福："Good show"！我也在此，跟有緣讀上這本書的朋友們分享這份祝福："Good show"！

　　往下，我並非教你演戲的方法，因我沒有這個級數，而且我深信學演技或戲劇理論應去戲劇學院上課；我也相信有些人生出來就是懂演戲的，他們就更不需要再花時間吧！所以我選擇了一些大家未必會在課堂上學到，但在我演戲歷程中，對我有影響的人和事、一些點子和一些聯想來跟大家分享，請大家批評指正。

站在台上

　　有時候在一些訪問中會被問到："你如何演這個角色？"或者跟演戲的朋友傾談如何去演某個戲？又或是"你認為演戲是甚麼？"以上的問題可以包含各種各樣的理論和分析，但首要的就是去演。表演是甚麼？

　　"表演"基本上就是一個人在另一個人前進行一次"呈現人生的片段"的一件事。令人信服的表演通常都是自然流暢，更高的

境界就是令觀眾一看到表演者出場就立即被吸引。而讓這件事成立的第一步，就是演者要存在於別人前，"表演"才算開始，不論是鏡頭前或是舞台上，最簡單的就是站出來。但能夠好好的在台上"站出來"並不是一件容易的事！每一個站在別人前的表演者都可能有千百種原因，使他站在台上時不夠悅目，或者露出自己的破綻也不知道。最普遍出現的情況就是在 Casting（面試遴選）的時候，不論是投考演藝學院或者在試演片段給導演選角時，最困難的就是站在一個個考評員前，活生生的被盯着，然後把準備好的片段演出來，這種壓力，很容易把一個演員摧毀。就是連簡單不過的"站立"，這麼一件小事也會成為天下間的一大難題！

我發現當你能好好的"站出來"，在台上你就存在，就有份量，尤其在一群人當中，正所謂"企都企贏你"。這種份量當然會來自你的功力和自信。一個有自信的人站出來確是有先聲奪人的優勢。但"戲"繼續演下去就要講求你的功課有沒有做好（包括角色層次、理解程度、表演能力等等）。不過有時候功課做好也會出現破綻，而我最留意的就是這站在台上的狀態。

經常看到一些表演者，身體不自覺地輕微的左右擺動，就是把身體重心不停地在左腳和右腳重複互換，這現象容易在演戲經驗較少的人身上出現。但有時我觀察到資深的表演者也會有此情況。這種重心互換的舉動是很微細的，不單表演者不自覺，甚至可能連觀眾也不太留意，但我最注意這小節。好的表演講求的是精準和嚴格的選擇性，縱使角色人物的性格是那種很沒信心的人，演者在表演時也要站得踏實，表演才有份量。從這種細微中可看到演者的表演份量和處理表演的狀態是否到位！

我發現這擺動通常是由於他們太努力去演，生怕演出來的戲，觀眾覺得不夠力度，便加倍賣力，導致不必要的投入，引發

多餘的緊張，尤其在一些情感較為激動的場面中出現。又或者是，當他們飾演的人物在劇情中要面對一個"不知所措的情況"，就會藉這種搖晃來加強人物在緊張下的情緒表達，但這是一種最一般的演繹選擇，我相信一定有更好的可能性，可幫助演員作更仔細的演繹。此外，還有一種情況會容易出現這種晃動的，就是表演者在場上沒台詞，但需要耐心傾聽其他人物說話的時候，因為這身體輕微的擺動，令他自覺出現一份張力，填補了沒台詞時的一種空白，表現他正在演戲的力度，就像是告訴自己我正在演戲。

　　但這細微的身體狀態，正好暴露了這個表演者掌握人物、或者表演時的狀態到位與否，因為這狀態不是演者或人物最自然的一種狀態，而是一種不必要的緊張表現；當我們表演達到自然流暢的時候，每一步都是踏實有力，輕重分明！"表演者"可以站於"人物"之上的一種存在狀態，而這種狀態是"表演者"和"人物"處於一種兩者共存且平和的境界上，容許"表演者"自身和"人物"，自然地存在於觀眾前的一份從容自在。演員達此狀態，才能夠使觀眾相信你的表演，跟隨你演繹的人物及創造的世界而行。

　　要避免這份多餘的緊張，可嘗試練習"站"，深呼吸——呼氣時，幻想把氣送到雙腿，再送到雙腳和地面站立的連接點，想像把氣送到堅實的地面。這個練習可以把身體的緊張釋放，找回站立的自然狀態。準備表演狀態的同時不妨一併檢查一下自己站立的狀態。排練時也可提醒自己，要習慣以一種簡單的身體狀態而立。各種不同的 warm up 或形體鍛煉都有助放鬆身體，其重點是提醒自己不需要用多餘的力站着，"站着"就是站着！

劇本和台詞（一）

多年來，我演的戲多是重文本的主流戲劇，不論是外國翻譯劇或是本地的創作劇（其實我不喜歡“創作劇”這名稱，難道外國的劇本不是創作出來的嗎？我喜歡稱“新劇本”。創作劇只是早期用以分別它不是外國人寫的外國故事。）又或是國內、台灣的劇本。有時也會演一些較前衛的文本，或以編作手法（即邊排練、邊創作）的演出，全都離不開以台詞為基礎。

劇本就是一劇之本，但我感到在香港，並未做到真正“尊重文本”這回事。有時遇到一些編劇，在看完自己編寫的劇本排演後，會無奈地訴説“我都唔係咁寫！”因為某些情況下，不論演員、導演甚至其他人都可以改動劇本，甚至未經編劇同意。坦白説，以往這種事我也不負責任地做過不少。

本地劇本產量少，編劇人才也少，編劇難以維生這個現實的問題，是導致產量不足的最大原因。在本地，要寫出一個劇本已是不容易的事，要寫出一個好的劇本就更難。而且在香港，往往是劇本仍未準備成熟就要趕上演期開始排練，有時甚至導演還沒有跟編劇有足夠溝通，或掌握好劇作的動機，就要上馬行事。於是便出現演員或導演在排練一個新文本時，總發現到文本的問題，甚至質疑劇本的可信性。在演員的層面，最常見的問題是感到劇本中台詞的語法令他／她“不舒服”，希望藉改動台詞以迎合自己表演的習慣或方法。更差的情況是為了加入一些有趣的“笑位”而任意加減改動。為求“攪笑”去填補劇本未成熟的不足，以所謂“掩眼法”去挽救，反而令劇本變得面目全非。

另一種情況發生在翻譯劇。把外國劇本翻譯為廣東話的演出，在香港多不勝數，但翻譯者往往未必是編劇創作人，他們也許有很高的外語能力及文學造詣，但就未必掌握翻譯為表演用的

台詞所需要的技巧，未能使台詞口語化，所以演員有時會遇上一句英語語法的廣東話台詞，使人無法知其所意，甚至啼笑皆非。

經驗中，也演過很多國內的劇本，劇本一般以書面語編寫，有時甚至用上地方方言，如北京話等。雖然同是中文，但要讓本地人聽得懂，其實如同演翻譯劇一樣，要把全劇翻譯成廣東話，費的功夫絕不少於翻譯一個易卜生的劇本。

而有一種情況，我認為是最不合理的，就是明明是本地劇作，編劇寫作品時偏要用書面語。也許作家認為這有更高的文學價值，或為了讓劇本走向"全球化"，認為普通話才能走出香港，面向世界。但表演時，要把白話轉化為日常口語，當中難免有失真的現象。

以上都是香港演員在面對劇本時會遇上的一些困難，但關鍵在於如果你是演員，請你不要做編劇！不要隨便改寫編劇嘔心瀝血寫出來的台詞。我們應相信編劇的能力、尊重他的崗位及其創作的作品。只要有足夠的時間準備，應讓編劇把文本提煉至可排練的階段，完成編劇崗位的工作。當交到導演和演員的崗位時，就是用劇本、台詞轉化為一台戲，這時就不只是文字，而是一種綜合的劇場藝術作品。

劇本是一種語言的藝術。不論哪一種語言編寫的劇本，都是給演員演戲用的。當"劇作家"的，應能編寫好每一句台詞，以最能夠呈現自己創造的人物特性，來設計人物的用語，讓編寫出來特定的台詞，去成立出特定的人物。而當演員的，要掌握的就是台詞，通過台詞去發掘人物的世界，通過台詞去執行人物的行動，通過台詞去建構出有血有肉的人物，並活現舞台。

劇本和台詞（二）

　　有一段日子曾經出現這樣一個情況，當演員覺得劇本上的台詞"不順口"時，就會改動，以便於自己演出；有時甚至只為了遷就自己慣常的説話方式。為何有這情況，在前一段文章我已提及過，在此不需再談。我想講的是，在劇本已有一定基礎的條件下，我們絕不應改動文本中的每一個字。

　　演員演繹台詞的時候，首先就是要掌握"台詞的流暢性"，下一步就是捕捉"台詞的含意"，再進一步的要求是"優美動聽"（尤其是古典劇），更高的追求就是邁向達至"詩意的境界"。

　　我想先討論一下第一步"台詞的流暢性"。演員有時候會為方便自己，包括方便記憶、發音、自己習慣所用的詞彙等等原因，而去改動劇本的台詞。這種為方便自己的改動只是為自己而做，而不是為劇本、人物而做，也不是為達到完成戲劇任務而去做。這隨意的改動不但會破壞劇作者的創作，也會影響戲要表達的意義，而更重要的是，這樣做只會做出一個你自己的劇本和人物，而不是創作者的劇本和人物。演員的功能就是把劇本所創作的世界，以活生生的人物呈現在觀眾面前，當中重要的一環就是運用台詞。我們應該在劇作者所創作的文字裏，發掘一個"可能和演出者自身相近或不相近"的人物，而不應改動台詞來方便自己的習慣。

　　生活中，每一個人都會有不同的説話方式、用詞和語法，"只為自己而改動"，用一種習慣去表演，就會停滯於自己的世界，而沒有進入劇作者所建立的人物世界，甚至只演繹出一個你自己隨意估計出來的人物，或是你慣常呈現的人物。你應該依據劇本中所寫的台詞，細心地捕捉劇作者的用心，思考為何劇作者會寫這樣的"用詞、語法、節奏"，把這些作為人物的基礎，堅持

劇作者的選擇，從中尋找出一個和你自身不一樣的"劇中人"，這是建立人物的質感、色彩和行動的根本，從台詞出發而建立出一個舞台上和你自身不一樣的新的世界。

香港人日常用語是香港式的廣東話，經常會在劇本中用到很多表達語氣的字，包括"咗、嘅、啫、喎、吖、呀"等等這些廣東話語尾字。很多時演員會以為是很簡單的語尾字而隨便改動，但這改動就改變了意思！例如"食飯吖！"跟"食飯呀？"意思已經很不一樣！

還有些情況，是劇作者根本沒有寫這些廣東話語尾字，但演員會隨便加上一個"呢"又或者"囉"，這樣又破壞了劇作的本意，甚至是人物的性格。譬如多了"呢"作語尾，這個人物給觀眾有不太肯定，或者不直接的感覺。這可能已把人物變了質。而且我更發現一個現象，是關乎表演者本身的演出份量──就是不自覺地加上"呢"字，都是對台詞理解不足，或者是根本未掌握好說話中要表達的邏輯，加上"呢"字用作轉接。明顯地，這是因為演員未可以運用台詞來直接表達人物當時的意圖。我也經常用此作為自我檢查對台詞內容掌握到位與否的一個方法。當你清晰肯定你演繹的台詞時，是不需加上劇作者沒有寫的字，也可明確地表達出來的。

再進一步的要求是如何把台詞說得"優美動聽"和達至"詩意的境界"，尤其面對一些古典的劇本，你會需要說出一些"唔係人講嘅說話"。譬如，莎士比亞的《仲夏夜之夢》或者歌德的《浮士德》，甚至一些中國古代背景的劇目如《德齡與慈禧》等。當然，個人文學修為固然重要，如果你是中文系畢業，一定有明顯優勢。但我想分享的是請學懂享受"語言和聲音"帶給你的趣味，嘗試觀察還未懂說話的嬰孩，當他們從成人身上聽到某些詞

彙，就會樂此不疲地發聲音去模仿，縱使音色和音準錯亂，又或根本不知當中含意，就是在享受發聲的趣味。我們要有這種懂享受的情趣。表演者用的是自己的身體、情感、聲音和語言，學懂享受一些可能你一生人都不會講的"話語和詞彙"其實是一個很美妙的趣味。記得當我演《德齡與慈禧》中的光緒時，其中一句台詞"連空氣都係凝固㗎！"一個身為一國之君的皇帝本應有天下人都想得到的一切，但竟活在一個凝固的定格中是何等痛不欲生。試問今日有誰會講出這樣的說話，除非你在刻意用來演一個引人發笑的"Gag show"。要表達出這句台詞的意思，應捕捉劇作者用心的同時，還要嘗試咀嚼台詞中描述"空氣就似是永遠停滯不動"的這個意境，甚或重複唸讀"空氣"和"凝固"這兩個詞彙的發音和聲音帶給你的質感，讓聲音給你的身體，以至情感，發生關係和達至一種共鳴；結合身體、情感、聲音和語言，讓你的表達一體化；縱使未能達至"詩意"，最少也能讓這句台詞成為你的一部分，而不是硬生生地把台詞背好就唸出來。你要明白，當觀眾聽到你講出一些毫無內涵的"肉麻"台詞時，他們會比你更生不如死！

　　演員的崗位就是用"身體、情感、聲音和語言"去表演，在台詞、語言中找角色，找特色，找人物，找動作，就能夠成就出劇作的獨特性和本源。

想像力

　　當飾演哈姆雷特時想像你是一位王子，當飾演浮士德時想像你是一位無所不知的博士，當飾演臥底陳永仁時想像你是在黑社會中活了三年又三年的"無間道"，在配音室為卡通人物配音時也要想像你是活在這虛幻童話世界的某動物。表演時，"想像力"

讓我們無中生有，製造出大家都可共識的幻覺，相信確有其人其事，達至分享人生中不同的事物和感情！

一位朋友問"有甚麼特訓可以加強想像力？"當時我很認真去思索，曾做過的練習中有哪一個是最有效？"Animalization"、"React to music"、"無實物小品練習"……以上所提的都很有用。但我再細想一下，要進行這些練習都是先用想像力去開展，可能開始後你會有更多的聯想和刺激，從而引發更多天馬行空的想像，但如果我一開始就想像不到我是一匹馬，我如何開展"Animalize"自己呢；又如果我想像不到我手上有一個洋葱和一把刀，我又怎能開展一個"切洋葱"的無實物小品練習呢？如此說來，我們是否必須先有強大的想像力，才能應付這些演技訓練呢？又或者當導演說：你試想像一下你是哈姆雷特的話，你會如何反應呢？問題就是我想像不到他會如何面對這情況，我又怎知道應如何反應呢？

回到開始時的問題，我們怎樣能好好訓練出強大的想像力呢？

請先打開我們對世界的感覺和觸覺，"Sense"，訓練你對身邊所有人和事物的敏感和靈感！當重新打開了我的"Sense"後，就能接收所有存在的一切。人和有關人的事物，本來就存在於我們的生活中，它不是無中生有，我們不是發明它而是發現它。我們不會發明出同場演戲這位對手的"可愛"出來，只會發現她或他原來有某些點滴是你關心的，是你有感受的，從而令你覺得她或他的"可愛"。"想像"不是無中生有一些不存在的東西，而是聯繫不同的所見所聞，再設想它們為一系列有用的事物加以應用，並給我們在排練時用來測試它的可用性和可行性，再加以組織、結合，然後確定它，來成立一個人物、一場戲。當"Sense"

越強大，組合出的資料庫就更大，就能對事物，人性有大量的可應用材料，執行創作時就有大量資源作為工具和手段，就可以成就更豐厚的內容，呈現於人物身上和戲劇的質感及內容上。最後的效果就是有豐富的想像力去創造出豐富的表演。

"創意、創作、創造力"某程度上，只是已存在事物的發現，而不是一種發明，所以不會突然出現，它本來就存在我們的生活中，所以從生活中我們能找到所有的。

這些未出現在人們眼前的創作，只是未被發現及關注而已。一個創作的出現，很可能是被創作人從生活中觀察發掘，然後經思考後產生了一個觀點，再提出來與其他人分享。這事物未必是創作人想像出來或發明出來，而是基於他敏銳的觸覺和洞察力發掘而來。如果我們能有強大觸覺，就能想像到如何把各種從生活中發掘出來的意念呈現於人們眼前，以及為人們帶來甚麼貢獻。

所以你能察覺到的越多，也會令你的"想像力"越豐富，越能夠依據你所擁有的資料而聯想到身為一個"無間道"會如何面對他的處境。

現在倒不如先去認識你身邊的世界。演員的工作是關心"人"的職業，人活着的一切，社會、政治、生活的精神都源於人，演員要關心它，根據它來加注在演出中，而不是只幻想千千萬萬與我們無關痛癢的假設就叫有創意、有想像力，因這些只會做出與觀眾無關的偽裝。

每一個練習都應用到想像力，那麼訓練想像力有特效藥嗎？可能只視乎你的觸覺強弱和給自己的自由度，還有"想像資料庫"的資源有多少。

請為對手做戲

不要做一個唯我獨尊的演員，請為其他的演員而表演，不要只為自己而演。

一位具實力、完全的表演者，要研究和了解自己的角色需要之外，同時應了解其他演員和他／她飾演的人物的需要。你的人物性格和台詞，往往都是為了"成立"或"引發"出其他人物接下來的反應。

如果你在劇中的丈夫要跟你分手時說因為你的無理取鬧，請你務必能提供出無理、冥頑不靈、不可理喻等等這些效果的表演。否則你這位劇中的丈夫就會變成無理取鬧的大傻瓜。又或者當對手並沒有大聲地講出他的台詞時，而你卻要接上一句"你咁大聲講嘢做乜嘢"，那麼，你只會換來一份無奈。

要避免對手指責"你都無畀到嘢我"，請弄清楚對手需要的是甚麼，同時要確保你能提供出劇本中的這個"設定"。

在《德齡與慈禧》①中，慈禧太后出現時的威嚴和霸氣，令大小官員都懼怕隨時會因犯錯而被降罪殺頭，這個是人物設定。如果只是靠飾演慈禧的表演者，不斷假裝有"無尚權威、無比自信、或是裝作可怕、兇狠毒辣"，恐怕只會換來一句"這位演員在扮勁"。相反，若其身旁的官員、太監及宮女，甚至皇后、光緒皇帝都帶着惶恐不安的狀態去面對慈禧太后，明確的建立出兩者之間的階級分野，讓觀眾看到皇宮內外每一個人，都帶着畏懼的氛圍來面對慈禧的話，那麼，飾演慈禧的表演者，也就大可不必無限裝強地去表演那些嚇人的伎倆，到時哪怕慈禧只是一個凌厲的眼神，不用說一句話，就足以令下面的奴才嚇得魂飛魄散。

一位好的演員不單只是為自己做足準備，去建立飾演的人物，也要做到能成就戲中的其他人物。而且在劇本中"設定"的

"人物的效果"和"戲劇的效果",肯定會來得比只顧自己做,或只靠自己做容易得多。

研究劇本和角色時,花一個晚上,嘗試列舉出你演的角色,有甚麼地方是需要輔助其他角色成立,以及怎樣達到的方法,你最終會發現,在演出時所得到的效果會事半功倍。

史坦尼斯拉夫斯基?

我沒有打算在此詳細討論"史坦尼斯拉夫斯基體系",如果你要研究大可在坊間找有關的書看看,或者上網也極之方便就可以找到大量資料。

今天有不少的戲劇理論、表演方法、或是表演的信念,已否定這套有百多年歷史的表演體系,而我也不是要以擁護者的身份去維護它,只想分享一些實踐時的經驗。

在話劇團多年的排演歲月裏,主要也是運用了在戲劇學院裏所學到的一套主流表演方法,雖然不能百分之百定性為史坦尼斯拉夫斯基體系,但也是依從這體系為基礎的版本,所用的理論也源於史氏體系。記得最初在學院時讀《史氏全集》時,真的是一頭霧水,似明非明,最後甚至只希望盡快讀完就算了吧,有時更談不上能應用到書上所講的理論。但在多年的實踐中,偶爾也會再打開全集的其中一本,細看後又發現一些曾經發生過在自己身上的表演體會,正正就是書中所論述的道理;這一刻就更能了解和咀嚼到箇中的奧妙,因為有了實際的經歷支持,引證了這套體系的意義。這理論是史坦尼斯拉夫斯基在多年排演和實踐中所得的經驗累積而來的,所以對當時還是學生的我,一個初學者而言,確實有點吃力,但亦因為它是一個龐大的理論系統,就憑一言兩語去解釋它、理解它,實在是談何容易。

《凡尼亞舅舅》劇照

記得多年前排演契訶夫的《凡尼亞舅舅》②，導演是莫斯科藝術劇院一位身兼演員和導演的成員。坦白講，開始時我就抱着一種朝聖的心態，能夠與一位來自正宗史氏體系訓練出來的導演合作，心想必定可以獲益良多。開排的第一天，導演也高調地先發表和解釋史氏體系到底是怎麼一回事："'行動'，想像你正開車要趕去醫院見親人的最後一面，遇上塞車，大排長龍，動彈不得，這時內心焦急如焚；這一刻'外在'就是坐在司機位上停頓似的，但'內在'就不停在湧動。"這個例子看來非常簡單，但細心想想，當中可引發出無限的伸延。"外在的呈現，能影響內在的感受；內在的感受再轉化另一外在的呈現。"當被困在車廂中動彈不得時，心情可能會焦急起來，焦急引發你想到可能不會見到醫院中親人的最後一面，或許令你選擇離開汽車，步行到醫院去，"外在呈現"就會開車門落車，但又明白到要走的路要用上兩小時，內心感到無奈，結果又選擇回到車上，無助感引發恐懼，不知所措下感受到悲痛，坐在司機位上把頭按在駕駛盤上痛哭起來。這個例子並沒有詳盡解釋史氏體系的各種方法，但可能已道出它的核心所在，也明確地表達了一個人物在一場戲裏可如何去表演。當然你會問到底是要"外在"先出現還是要"內在"先感受到呢？對我而言兩者是互相反應和協調，它們引發的互動，往往可能只在千分之一秒中出現，我們日常的生活不就是這樣嗎？

另外一次是演俄國高爾基經典作品《鐵娘子》③，導演也是來

自莫斯科藝術劇院，有一次排練到了中後期的階段，很多人物和戲中的細節已有所掌握，在串排一場戲時，戲中一位演員剛步入場景不久，導演就叫停，要求重來一次，他高調地指着這位演員說了一句 "Empty"（空洞），雖然導演是俄國人不懂廣東話，但他看得出這位演員只是在表演已安排好的每一步驟，而內在是空洞的，沒有明確和恰當的感受同步而行，沒有發生上述的 "內在" 和 "外在" 的互相反應和協調，只是成了無機性行動的藝匠表演。

以上這兩個經驗明確地講出了史氏體系基礎和表演上追求的核心價值。有機性的行動的執行才會有 "發生"，有 "發生" 才會有戲劇，戲劇不是 "扮嘢搞些小趣味"。很多時下流行的演出只是在戲內堆砌空洞的 "小趣味"、"無厘頭"。但好的 "發生" 是跟人物關係及人物行動有不可或缺的關係。有 "發生" 的事件看上去可以是很有趣，它與只是令人發笑的一下子官能刺激有極大的分別。

史坦尼斯拉夫斯基的 "體系" 不是教條，而是活生生的不斷發展着的學說，它指出了戲劇藝術進一步發展和改善的道路。

你是一個運動員（一）

舞台上的表演者就如一位運動員！

四年一度的奧運會，我們看到在運動場上的運動員，經過多年的苦練，千辛萬苦的，才能躋身奧運會場上，與其他一級的運動健將同場比拼。想想他們在場上只是數秒或數十分鐘，但背後積累了多年來的晨曦練跑、不斷的鍛煉肌肉；其實，比賽當日前已發射了過萬支箭、跨過了數十萬次欄、游過了不知多少公里、投籃了千百萬次。還經歷了成功、失敗、放棄又重拾勇氣再挑戰自己、面對對手的壓力等等歷程，最後就在比賽場上的幾秒至幾

十分鐘，把所有練習的成果 —— 發揮出來，因為他們只有一次的機會。在舞台上，每一場的表演也都應該有這份神聖的表現狀態，要對得起自己也要對得起觀賞你的觀眾，更要對得起你劇場裏的同伴。觀眾可能只看你一次，你就是要把排練好的，最好的表演演出來。只要稍為有一丁點的錯誤，就會失掉這份唯一的意義。當演出開始就如比賽開始，我們要講究如何達到專注而又放鬆的最好狀態，把已準備好的發揮出來。

香港有很多人對戲劇表演，都仍有很多不太準確的認知，我常常會被問到"這麼多台詞，你們如何能記得上？你們真厲害！""你們真的是一字一句的表演出來，一點錯亂也沒有呀！"又或者是"演出真的很專業，很認真，難得難得！"。這些朋友大概是看香港無線電視的《歡樂今宵》長大的，以為即場表演的戲劇就是胡亂一團，演員隨意"爆肚"；或是像《歡樂滿東華》的趣劇中，演員就是以嘲笑或捉弄對手為樂，隨便說一兩句有趣說話，能引觀眾發笑，就是他們心中的舞台演出。他們不明白排練有何意義……排練，就是為了有最好的表演而作出的準備功夫。

比賽和現場演出都是一樣的，每一細節都要求精準，同時帶着生命的動力而行，往目標進發，把訓練後的成果，在觀眾面前精準地發揮出來。

你是一個運動員（二）

觀眾看到運動員專注的投入比賽，發揮水準高超的技巧是最享受不過的，除非是觀看娛樂性質為主的國家金牌選手大匯演，也許希望跟觀眾有更多的交流，就應該有多些"演嘢"的刻意表演示範吧。

曾經在表演的瞬間中，有一份很微妙的猶疑，我到底在戲中

是以角色在生活呢？還是在表演戲中人物的生活呢？

用運動員作一個比喻，當跨欄運動員劉翔在比賽場上，由準備起跑至槍聲響起，開始跨過十個高欄面向終點一直往前跑時，他要做的就是如前文提到，把多年的鍛煉成果和準備好的一切全力發揮出來，朝終點往前進發。過程中他當然知道，有數十萬觀眾在欣賞他的表現，如果在這瞬間，他浮現絲毫享受着當中被欣賞、被關注的心態，而又為回應這些觀眾的喝彩，而去表現自己有多厲害，跨欄的動作有多優美，自己應份多麼被注視的話，我想他這場比賽會勝出的機會不會太大，除非是跟我同場作賽。

有些演員會在表演時帶有很強烈的一份自覺，強烈享受、耽溺於觀眾欣賞他的表演的這份趣味，以至自覺地表演，他如何聰明地選擇了一個優美的坐姿或是表演他飾演的人物的這份憂鬱。當然，得到觀眾的欣賞和接受，是難以抗拒的享受，但微妙之處就在於，假使你有多老練的演技，這表演就脫離了你飾演的人物應該在戲中的生活，以及削弱了人物在戲中追尋的任務，就如跨欄時意圖向觀眾揮手回應一樣。

我個人相信最好看的戲劇表演，就是看到劇中人物專注地在台上的世界中經歷他的人生，就如看運動員專注地作賽一樣感人。

當然如果演出是要求跟觀眾有互動形式的又作別論。

導演你能給我甚麼？

我經常會有一個問題，為何今次的這個劇，這個導演不用上次那個導演的方法排練呢？又或者會很懷念某次某個導演的工作方式，而責怪今次的這位導演用的方法不夠好等等。當然，在一個年度劇季中演上六至七個劇目，這都是很自然不過的，要不然就不會有不同的風格和風範，明星級導演也不會成就出來了！

一樣米養百樣人，人有千種萬種，不同的導演就有不同性格，也有不同的喜好。曾經演過一些國內導演的劇目，他們都是國家一級的知名藝術家，他們排戲的方法就是每一步也給了你一定的內在（人物的內容）和外在（行動方式），"行一步"或"坐下來"也演一次給你看，要你跟隨他示範的來演繹，還有俄國的導演也如是。其實早期的國內導演就是留學蘇聯，向老大哥學習後把蘇聯的一套帶回中國，到今天他們都是用同一套的理論和方法。曾遇過一位國內導演，在第一天的圍讀時，把劇本由頭到尾自己讀一次給演員聽，當然目的是給演員們去掌握到他心中這個戲的整體感覺。另外有一位美國的導演只會問你問題，每天都是問五個不同的 W："Who、Where、What、When 和 How"。"你進來是想做甚麼？你現在帶着甚麼心情？你為何要行這一個台位"等等，而他不會給你答案，只是啟發你去思考和進入劇中的世界和人物的生活。又有些導演，只會做練習，每天在砌圖似的，讓演員即興出不同的場面，最後把所做出來的場面拼合起來，演員可能只是他整個製作大藍圖裏的佈景板，到演出時也沒有排過一次戲和討論過一次人物細節。但有的導演又會不斷討論，理性分析，用了兩星期來讀劇本，要求在圍讀的時候，每個演員已能夠支配好自己的人物，和每一場戲的起承轉合。

　　這多年來，在不同的導演身上得到了不少寶貴的經歷，而我遇上最美妙的一次是在《黑鹿開口了》④這戲中一次和導演的談話。就在進入劇場技術排練前的前幾天，即排練期的尾聲，這位導演進行了一次跟個別演員的面談，每一個演員都有一次對談的時間；在見面時他對我說，到目前為止我所做的有甚麼是好的和不好，也提出我不足的地方，要如何去關注和繼續探索，給了我很明確的方向。而最後他給我機會發言，想聽到我的感覺。我提

出在關鍵的一場戲中的一個轉接位，我覺得可能是劇本內容未夠完整，令我自己表演時未能完全暢順地表達出內心的過程，我問他覺得如何，和我可以如何作出調整？他的回應是非常認同我的說法，而且他清楚講出問題是劇本的不足，而這不足在原來美國的演出時，他們也已察覺到，但目前他也未能想到更好的改動或加強方案，而且對我目前所做的也已經滿意。他更提出，若我想到有甚麼新的方案可以一同作探討，縱使未想到的話，目前的表現他是絕對接受的。這對話令我很放心地去演，我相信我遇上了一次真正的"合作"，不只是停留在實際的表演和理解，而是建立了大家的互信，明確地建立了大家的支持和互相的依靠。

導演和演員在不計較的情況之下，可以提出各自或對方的不足，達至互相信任。在演員崗位，能得到導演的信任是最好的導向，這份互相的信任，或許比起導演給你說一百個筆記更有用萬倍。當導演的不妨也試試這個，縱使用不上也請切記，不要把一個不成功演出的責任都放在演員身上，當然，反之亦然。但演員們也請不要妄想，每次都會出現一位這樣的導演。

戲劇是綜合藝術，是跟人合作的藝術。演員要藉着表演實現劇作家、導演的設想和自己的表演方向，也要依據他們的導引才會達至整個戲的一致性。導演要做的是結合各部門藝術家的創造性，把所有人的力量集合到舞台上，共同呈現一個人生的故事，最後加上與觀眾分享，這就會成為一個完整的戲劇。

潘燦良： 1991 年畢業於香港演藝學院戲劇學院，主修表演。同年加入香港話劇團任全職演員，參演劇目逾百齣，包括《南海十三郎》、《如夢之夢》、《黑鹿開口了》、《凡尼亞舅舅》、《藝術》、《暗戀・桃花源》、《魔鬼契約》等。

編劇及導演作品有《三人行》（編作及導演）、《拳手》（導演）、《玩謝潘燦良 ── 光媒體的詩》（聯合編劇）。

曾十一次被提名香港舞台劇獎最佳男主角及男配角，更三度獲得獎項。

2012 年榮獲香港藝術發展局 2011 香港藝術發展獎年度最佳藝術家獎（戲劇）。13 年憑《心洞》獲香港舞台劇獎最佳男主角獎。

電影演出有《人間有情》、《南海十三郎》及《愛情觀自在》等，其中《南海十三郎》的演出同時獲第三十四屆台灣金馬獎及第十七屆香港電影金像獎最佳男配角提名。

12 年 4 月暫別香港話劇團全職崗位，現為香港話劇團聯席演員。

① 《德齡與慈禧》：香港話劇團 1998、2001、2006 及 2008 年製作，何冀平編劇，楊世彭導演。

② 《凡尼亞舅舅》（*Uncle Vanya*）：香港話劇團 2001 年製作，俄國契訶夫經典名著，伐舍洛夫・錫洛夫斯基（Vsevolod Shilovsky）導演。

③ 《鐵娘子》（*Vassa Zheleznova*）：香港話劇團 2005 年製作，高爾基（俄國）編劇，亞歷山大・波頓斯基（Alexander Burdonskij）導演。

④ 《黑鹿開口了》：香港話劇團年 1994 製作，約翰・尼克（John G Neihardt）編劇，唐諾雲・馬利（Denovan Marley）導演。

表演中最感人的魔法

── 假如我就是你

陳煦莉

為甚麼要當演員呢？意義到底在哪裏？不同的演員自有不同的答案，但表面答案通常也差不多，例如：

（表面上看來較有內涵者）"認識自己！"、"學習人生課題喇"、"透過戲劇去和別人溝通"及"想令一般觀眾知道甚麼才是'對'的藝術！"……

（回應帶點虛的熱血青年）"我只有在表演時才能知道自己是誰！"、"我喜歡自己在舞台上的感覺"、"表演令我快樂！"及"令我人生有了目的！"……

（比較老實，也可能較有前途者）"講真，我未知"、"其實我發覺自己可能係虛榮"、"可能同我對別人和一切事物嘅走勢同控制慾有關"、"想人哋鍾意自己，覺得我靚！"、"冇咩，想做明星"以至"我唔想失業"……

老實說，上述心態在表演過程中都曾在我的腦袋閃現，但除此以外，我發現表演往往存有一股更偉大的力量。

在我認識的演員朋友當中，當談到大家為何當演員時，總會總結出一個能夠讓我們 "生存" 下來、亦較得體的答案。但在現實的創作過程中，我們卻可能很自私，只想單向地把自己的理念推行，而沒有互相理解的心。就個人的價值觀而言，若能得到各種表演技能，卻讓身邊的人或自己感到不快樂和痛苦，無論得到多少稱讚和獎項，都不算是擁有最大力量的藝術家……我會說，這種人最多只是一個演員，且是信念比較自我及短視的一個藝術工作者而已。

記得唸香港演藝學院一年級時，讀到史坦尼斯拉夫斯基的書，其中一節教我們 "The Magic If"，所指的技巧是如何將自己放到角色的特定情景中，即你要演的那個人物的四個 W — Who,

Where, What and Why，並要用這個 "如果"（If）的力量令自己走進這個人物的情感世界，於是 "我" 就變成了 "你"，而你就是我。事實上，要代入和相信他人的內心世界，是一種非常需要同理心的能力，也是決定演員技藝高低的重要一項，更何況，這是一直教我（在自己的生命裏）如何去愛的一種偉大思維。

在此，我不打算進行學術式的探討，只想輕鬆地分享表演如何令我很有動力，和分享 "假如我就是你" 這一套對表演技巧非常重要的 "魔法"。以下會引述本人近年表演中一些很有意義的創作過程，亦希望能令大家更了解我的發現歷程。放心！我的寫作風格和能力，不會是很 "高深" 的類型。

《潛水中》：我和梁菲倚的 "合一"

《潛水中》①是一個巧合得令我驚訝的劇本，和我較早前的製作《吉房》中兩位主角身份對換的故事主幹很相似，當中亦有故事中的故事，看似沒有脈絡的脈絡，極度渴望溝通，渴望與對方成為一體的主題⋯⋯

坦白說，一開始我便對這製作很有親切感，就好像看到另一個自己，但創作歷程始終不是非常平坦，要合一畢竟需要很多的 "歸零"（把自己的偏見和感受回到中立的位置，亦是跟萬物互動最好的狀態），很多的放下 "自我"，很多的愛才會成功的。

在這創作歷程，就像其他演出一樣，一開始也要搞清楚自己的角色的 who, where, what, why。在戲中，我有七個角色，當中每一段都有不同的特定情境，也有其他不同的人物和我演的角色有不同的衝突和關係，但創作過程最難的部分往往不是自己如何理解角色和劇本，而是和其他創作對手的互動。 在當中導演告訴我："每一段都不同，但最後我要看到其實每一個都是

《潛水中》劇照，一人分飾七人的角色

你……最後好可能就是男主角很想進入其太太不同的狀態……很想跟已成為植物人的太太溝通的一些代入……亦可能是已成植物人的太太所發之續夢……沒需要很 absolute 的用輪迴這些想法去理解……"。沒錯，大部分導演都是這麼的玄……，作為演員的理解力一定要非常的高，但又不可太一般，也要有獨特的看法，亦要有彈性……最重要是，要有一顆走進導演的生命的心，正好就像我們這次的劇情一樣，我很想明白導演張藝生心中那感覺，那份需要……但其實我知道，無論我怎麼演，最後所有的角色都一定是我，因為每一個人都有對生命、事物和感情獨有的角度和理解，所以每一個我所演的角色都必是其中一個我。這亦是藝術存在的價值和美麗的地方。

好景不常，原來當我很想成為兩位導演的一部分時，他們第一天給我的評語便是："煦莉，你是一個 xx 的演員，你很 xx，這是好的，但同時你很 xx，所以会很 xx……"。對我來說，簡直是晴天霹靂！因為以我的個性，"標籤"是我在藝術中反抗最大的對象，亦是令我自知不能"歸零"也不能自制的死敵！我那高尚的藝術理想，在一秒內消失得無影無蹤！我──變──聾了！我很受傷害（過敏是演員最優也是最劣的特點），覺得很孤獨，覺得找不到理想的合作對手們，覺得溝通不是這樣的……於是我進入了反標籤的狀態，一個在溝通中最差的狀態。就這樣，藝生導演也感受到我的不"流動"，對我來說我也

感到自己不能"流過"別人那兒，只能配合成河水，被流動。這不是的我"質"，我傷心自己的特質被否定，我在想："……我美麗的地方是我是冰塊……比較有力的……真的要溶了我嗎？如果要水，叫菲倚自己演不還好…？"於是，第二天菲倚真的來執導我的角色了！她和我是很不同的演員，無論對能量的反應、情緒的表達和力量都非常不同，而且她是一個好演員，所以導演的方法都比較是演員的表達語言，她自己也知道，並擔心會給我太少空間，於是我把自己"被困"的狀態和兩位導演分享了。

　　我感到很幸運，因為他們都表示很關心演員間的互動，並都很希望明白我的世界觀，原來大家心底裏真的是很想溝通的，但都有盲點，而且都不自知。事實上，不同的個性是有不同的溝通盲點的，就以我自己來說，原來我對自己是冰塊的感覺和想法，對菲倚來說，是 will power 太大，比較難注入新成份，但對我來說，互動習慣常處於水狀狀態也不成，因為很容易説不了觀點，不夠力，也很"散"。只是有一點很明顯的，就是兩者可以沒有衝突，就看我們如何找到大家的中位而已，由於菲倚在首演時，已發展了有關角色的一些元素，很想在我身上實行，加上時間上不足夠去從頭用我這演員特有的本質來把整個戲再發展，於是我決定先變成"水"，吸收了菲倚的創作，然後再看怎麼把一切變成自己能理解的生命，再與自己的本質發揮化學作用；過程中間也不是完全順暢的，因為菲倚便是菲倚，藝生便是藝生，如果我照單全收他們的選擇，不明白也照做，也不算是甚麼好演員。因為不明白便等於未消化為自己的生命，不是自己的生命等於表面化，也是我認為很糟糕的演技。

　　有一天，排練的時候，因為我怎麼也不明白藝生的意思，亦感覺到導演開始因為不想強迫我而放棄他原來的想法，他的關懷

和愛心令我更想去明白他的原意，於是那份想走進對方世界的力量，使我們開始用"快"、"慢"、"熱"和"凝固"、"流動"等能量的元素去溝通，不再限於文字、思考和其他已定的方法……然後菲倚開始把她理解的形體表現提供給我的角色，我開始不問由來了，我直接把形體的呼吸快慢和空間的關係與自己合而為一……慢慢我覺得我好像身心都生長多了一部分，那是我從來沒有過的，一些新的表達能量，一些新的情感，一些我原來沒有的跳躍……慢慢我感覺到菲倚已經在我裏面……

這個製作的過程是很快樂的，因為我們之間的流動，因為能量的交換。其實我一向很欣賞菲倚，所以當我去接近她的指引時，其實我是很興奮的，因為我好想偷走她一部分的美。還有，導演藝生的個性就像他的別名（大海）一樣，他的愛心和能量就像大海一樣可柔可變和可包容一切，加上台上另外三位演員和編劇龍文康都對我非常包容……我們把自己交給對方。

當首演時，菲倚問我："ok 嗎？會不會太多指示？明白我的意思嗎？"我笑着答："不用擔心。我可以的！"，但心裏卻偷偷想："我便是你。"

要"合而為一"，少一份欣賞，少一份包容，少一份信任根本不成。

《吉房》②：我、朱柏謙和眾台前幕後手足的"合一"

《吉房》是上年度，我自編自導自演的一個製作，故事講述在一幢商業大廈中不停有人跳樓輕生。有一天又有一個文員打算為情自殺，卻被一個清潔工人阻止，他們為了想說服對方，便迫對方嘗試用別人的角度，設身處地去想。最後，他們真的走進對方的故事世界，嘗試交換了位置，交換了看法。由於我知道自己導

演的經驗不足，加上又是演員又是編劇，在短時間裏根本不能全兼顧得好，於是便請求當時的駐團導演司徒慧焯幫忙，希望與他聯導，讓他教我把不完整的想法變得完滿。更重要的是，他是團裏"比較有可能性"的人，我希望在過程裏"迫"他跟我溝通，就像故事中的主角一樣：我很孤獨，很想和我一起工作的人互相走進對方的世界。

很少有一個創作過程（或關係）是沒有經過磨合的，這個創作亦然，當中有很多包括找誰合作、誰比較"同類"等的問題出現過。還有總導演和其他前輩對劇本的理解和參與，尤其是大家都是很有看法的藝術工作者，這"吉房"真是一點也不"吉"，而且有點太滿，在不自覺的情況下，我們根本沒有真正給對方創作空間。因為找不到自己的表達空間，我更是如熱鍋上的螞蟻，更怕別人不理解我的創作便輕易把劇情刪掉。另一方面，原來我自己也"自打嘴巴"，沒有給予演員一間真正的"吉房"。終於有一天，我最好的朋友朱柏謙，也是劇中的主角"轟炸"我，且"炸"得我很傷。因為柏謙認為我沒有用他的特質，只有給他"結果"和限制，根本沒給他太多空間。我聽了後差點暈倒，此弊病正是自己最瞧不起的導演最常犯的錯誤……誰知道自己當起導演來，也是這副德性。但同時我也開始有能力真真正正以導演角度"看見自己"，原來當我一直認為導演當我們是棋子時，我也同時地失去一顆"歸零"的心去理解他們的感情世界，我不小心把"導演"的標籤放在他們的身上，卻忘記了他們也是

《吉房》

29

人，也有他們感情上的缺口和需要，也很想表達和被理解。（當然很多時，他們也不小心把"導演"的標籤放在他們自己身上，令他們認為自己沒必要去聆聽演員多點）以上看似簡單的道理，誰都以為自己知道和明白，但很多時候到自己去實行時，才發現與事實還有一段距離。真正不斷發生的是，很多同行都以為自己已做好了，卻沒緣分發現自己的缺失，於是只得到反目成仇、互相指責或非常傷心的結局。（這是我目前為止見過最多的劇場結局）

幸運地，這都沒有發生在我和柏謙的身上……因為我的理念是 "戲絕不可比人重要，只有戲和創作手足的心變得同等重要時，才會有一齣好戲。" 於是我們哭過罵過後，柏謙在那天的總結是："無論你想說的是甚麼，你要說得或要求得清楚一點就好了，也不說我自己的看法了，我要把你的故事，你的感情世界做出來！但你要用所有方法去令我明白！因為我畢竟不是你！" 我的心頭溫暖極了……因為我的好朋友把自己整個心"吉"了給我，那一刻我看到人類之間最大的溝通空間，那份慷慨和容量令我激動。那一刻我想："阿朱將來必然是一個偉大的藝術家！" 我認為，藝術家很多都是瘋子、或是很窮的、或不被認同的，因藝術的本質離不開對原有世界提出 alternatives。藝術家經常會挑戰人類的安定現狀、令人感到不安或產生想消滅念頭的。所以如果被社會認同的"藝術家"，不是大師級得沒話可說，便多數是一般人能接受的人。

就這樣，我們就像劇中一樣，朱柏謙不停地走進我的故事世界，而我亦沒有再做"暴君"導演，因為戲未正式演出，我已得到我本來投身戲劇藝術想要的東西，那便是人與人之間的接通（或者說是被聆聽），亦由於柏謙的放下，我也沒有限制他的空間

了，因為對着一個這麼想去明白你的演員，你又怎會不欣賞他和喜歡他呢？而當你喜歡一個演員時，他選擇的演繹，很自然是看上去都是可行的⋯⋯（說到這裏突然想起朱柏謙曾教過我要"拋磚引玉"⋯⋯莫非⋯⋯？中計！）無論如何做創作的都是人，我們的需要都離不開被理解、被愛和受到重視，我想做創作人真的不要忘本，戲畢竟是為人而做的。

關於對"吉"這個境界的能力，還要談一談我們的導演"牛焯"（司徒慧焯小時候的綽號）和其他劇中的學徒演員（六位曾參加香港話劇團外展教育課程的學生，由本人在課堂中親自挑選的演員）。首先談談我的學徒，原來經驗越小，空間越大是真有道理的，因為在《吉房》裏的學徒演員，一直都是我們當中最能夠像水一樣有彈性，如果房本來就比較吉，又怎麼需要去掏吉它呢？在這裏可以分享一個表演技巧，原來就算我們人生經驗很淺，很多事和感情都還未理解，也可以把 Magic If 的四個 W 演得很好並變成自己的故事，答案就是好好利用自己"未有太多偏見的心"，然後單純地相信，對角色所有"假如"的特定情境都不帶半點保留地去信。然後再很想很想的去明白一個人／人物，要和那人／人物不保留半點距離，那麼無論你多年青，多沒經驗，你都必能接近她／他。

"Never repel anything, but always embrace"，這是我想分享的演技精華。最後，就是我們的大哥哥"牛焯"，以他的經驗，他絕對可以一開始便替我的吉房放滿傢俬，但他不停的對我、和我的其他手足付出最大的愛心，不停走進我那沒他聰明的腦袋，最後還把我原本不足的思維都圓滿了，這是我一早能預料到的，因為我和牛焯兄本來是一個天一個地，而唯有天有地才可形成一個立體，我真的很快樂，縱使我們還可以變得更"圓"，希望我們有一

天可以有一個更圓滿的創作。還有我們的另一位男主角林沛濂、我們的設計師阮漢威和 Billy 仔，他們都是聆聽別人的高手。 因為想走進別人的世界，令我們心靈接近，這個製作，我從所有手足身上學到甚麼叫"吉"，感恩。

《莎・莉・蛋糕》：我正在準備成為韋羅莎

現在這一刻，我正在為我與韋羅莎的新劇本在努力，其實做編劇更難，因為同一時間我要明白不只一個人物（跟我們平日生活一樣），而是所有在我劇中會出現的人物；他們的需要、他們的情感和他們的處境。

《莎・莉・蛋糕》是我從我和韋羅莎的友誼中精練出來的劇本。由於我和她均來自"不止一個民族血統的家庭"，我們對身份認同這個議題自然比較敏感。而由於我生長在一個"軍人家庭"，自幼從父親的教導中已深感戰爭的無奈，如是者，我一直盼望，不論人與人、國與國，終有和平共處的一天。

《莎》劇中，我用了一部分羅莎自己的遭遇，她作為混血兒所遇到的生命課題，我很想明白羅莎心中那感覺，那份需要⋯⋯這是我現在的狀態，我不停的在代入她的生命。 還有我劇中那父親，他如何去愛自己的女兒，作為一個父親要面對的事情等等，於是我每天都多跟爸爸聊天。這都使我要在自己的生命中多接近身邊的人。不止於保持距離的觀察或推想，而是把我自己放到他們所處的位置去感受，跟他們無分彼此才能接通。有時我在奇想，如果每一個職業都像演員一樣，會這樣去跟人交換位置，世界和平指日可待。

總結

我曾因很多不同的原因而喜歡演戲，我想我這十六年的專業演藝生涯中（當然不包括我從兩歲起自己生活的表演實習），我明白藝術本來就是人與人之間的事，如果説做戲應該這樣那樣，而忘了做一個好人，那真的很可惜。記得有同行説過："有時殘酷、自私、和對手不和也可以很美……"，我明白世間上無論如何，萬物都有他美的地方和價值，但我想這不是目的地……應該還有很完滿的狀態還可以去追……只做"好"戲不做好人……這……確實有點奇怪。在人與人之間的互動，最大的障礙莫過於認為別人不懂但自己懂，這很容易發生，我自己都不停提醒自己不可犯，因為這正是溝通不了、並創作不來的因素，只有互相走到別人的角度，那"我"才可明白那個我想演的"人物"，跟他接通。The magic if I were you 是演員最大的能力，這個力量來自很大的愛，亦是我的表演和創作過程中最大的動力。你是一個好"演員"嗎？

陳煦莉： 2001 年加入香港話劇團，憑其豐富的想像力，在多個演出和創作中，都展示了她別樹一幟的表演風格。近年飾演的主要角色，如《我愛阿愛》的阿愛、《不起眼的愛麗絲》的愛麗絲、《豆泥戰爭》的 Véronique、《不道德的審判》的 Paulina、《蝦碌戲班》的倪絲玲等，都得到極多的好評。

她在黑盒劇場創作及演出的劇目甚具創意，很受觀眾喜愛，包括 05 年的《梅金的微笑》、09 年的"無國界"劇場創作《標籤遊戲》及 11 年的《吉房》。

陳煦莉仍在香港演藝學院攻讀表演時，已憑學院製作《長繫我心》獲香港舞台劇獎最佳女配角（悲劇 / 正劇）。06 年憑《2 月

14》獲提名最佳女配角（喜劇／鬧劇）；09 年更分別憑《我愛阿愛》獲提名最佳女主角（喜劇／鬧劇）及《這裏加一點顏色》獲提名最佳女配角（悲劇／正劇），10 年及 12 年再憑《不起牀的愛麗絲》及《不道德的審判》獲提名最佳女主角（悲劇／正劇）。13 年憑《蝦碌戲班》獲提名最佳女配角獎項。

09 年獲柏立基獎學金往英國 Birmingham School of Acting 深造，以一級優異成績，獲表演系碩士學位。同年於英國倫敦被劇界報章 *The Stage* 評選為“崛起新星”。

① 《潛水中》：香港話劇團 2011 年黑盒劇場製作，龍文康編劇，張藝生、梁菲倚導演。

② 《吉房》：香港話劇團 2011 年黑盒劇場製作，陳煦莉編劇，司徒慧焯、陳煦莉導演。

自問自答

謝君豪

其實關於演戲沒甚麼可説,尤其是關於寫實主義的表演,要説的都在那幾本厚厚的《史坦尼斯拉夫斯基全集》裏被説透了,而且在這一行業遊蕩多年,越演越發覺"戲"不是"説"的,而是"做"的。

所以剩下來能説的只是一些純屬私人的自言自語和一些零零散散的自我提問。寫文章和演戲一樣,都是一個自我認識與剖白的過程,在過程中不斷向自己提問,Who,Where,What,How,Why。然後慢慢沉澱,然後便會發現自己是一個多麼可愛和可憎的人。最後,成長了。

第一、電影,我應如何看待你?

我對電影了解不多,看得少,拍得更少。從第一部《南海十三郎》開始到最近的《東京審判》,談得上主演的沒幾部。在這十多年的工作裏面,接觸最多的是舞台劇,近年也拍了一些電視劇,電影只能算是偶爾玩票。加上我是一個演員,所以我所了解的電影都是從演員的角度,通過有限的經驗去總結出來的。

電影的英文是"film",也可解作為"菲林"(即膠捲),這種從外國傳來的玩意,就是將影像通過攝影機的鏡頭攝錄在膠捲之上。所以電影就是鏡頭的組合,每一個鏡頭都有一個故事,不同於電視劇,電影裏一個鏡頭就是一個鏡頭,沒有多餘的。早年客串過一部電影,導演説:"唏!演得好,多給你一個鏡頭。"那可不得了,你所佔鏡頭的多寡就也就暗示着你在戲裏面的重要程度,所以多一個就是多一個,不會有半點含糊。在這有限的小方格內着實是隱藏着無窮的意義。

空谷回音 VS 與鏡頭造愛

鏡頭是那麼的重要，有時我甚至認為鏡頭和電影的關係，在某個程度上等同於劇場在戲劇上的位置（這裏是指舞台劇）。

舞台演員必須具備劇場感，同樣電影演員也必須具備＂鏡頭感＂。

唸書的時候，有一位來自英國的客席講師說過這樣的一個比喻：＂站在遼濶的山上，感受一下山的壯大，然後對遠山呼喊，當聲音從空中盪回來的時候，把身心都倒空，聆聽和享受這空谷回音。＂這就是我所體會的劇場感，是一種迴盪不斷的壯濶豪情，在劇場上就是要尋找這種心靈的回音。

劇場是固定的，但鏡頭卻是流動的。在這流動的過程中演員如何去和鏡頭發生關係？跟關錦鵬導演聊天時，他又說過這樣的一個比喻：＂攝影機／鏡頭，就是演員的情人。＂阿關對感情事特別敏感，這個比喻也用得特別貼切。

我在鏡頭前尋找甚麼？除了基本表演外，還有甚麼？

是一條線，一條連繫於鏡頭與我之間的無形之線。在流動的過程中緊密相連，互相牽動，像一對情人的舞動，在光影徘徊底下眉來眼去，然後同呼同吸，然後，既然是情人，那就造愛吧。

攝影師 VS 演員

當導演與攝影、燈光、演員等都溝通好後，各部門便風風火火地準備，打燈的打燈、調機位的調機位，折騰半天，為的可能只是那不足一分鐘的瞬間。終於實拍了，所有人都會退到監視器後面，包括導演，站在現場的，只有兩類人，一是攝影師，一是演員。

這是一個決定性的時刻，也是攝影師和演員主宰一切的時

刻，不管是多有才華或多爛的導演，他唯一能做到的也只是喊：
"Cut!"。

演出電影最大的樂趣也在於此，在這切割的片段去捕捉那唯一的、稍縱即逝的靈感。演員和攝影師是在互相捕捉，機會只有一次，溜走了便不會再出現，No Take Two ！

戲是不能說穿的，就像猜謎語一樣，還未去猜便把謎底說穿了，還有甚麼意義？說實話，我特別害怕對手太具體地幫你對戲（我是指專業演員之間），"我這裏該怎麼做？""你這裏該怎麼做？"然後一本正經，理所當然地演戲，然後攝影師也準確無誤地把表演記錄下來，多沉悶。

如果這是一場計算好的遊戲，那攝影師和演員便是共同去為這個遊戲尋找一些的驚喜，讓"理所當然"變成"意料之外"。

第二、表演，我應如何看待你？

《梨花夢》

拋開甚麼"史氏體系"，甚麼"方法演技"，回歸到最原始的單純感覺，最終尋找的是一種相信，一種狀態，一個定位。而後帶着六七分酒意的微微醉態，在空中自由飛翔。

沉默 VS 喧囂

越來越覺得沉默才是戲的所在，有內容的沉默和停頓代表着相信與思想或情感的沉澱，永遠都是那麼耐人尋味。

懂得靜下來其實是一種相信，包括相信這個情境，相信對方，也相信自己。

喧鬧是一種掩飾，沉默是一種流露；對白是虛假的，沉默才是真心話。

所以，別鬧啦。

凝住那醉人的時刻，繼續沉默下去。

演 VS 不演

最大的陷阱莫過於此，最大的迷茫也莫過於此，如何是好？

越有經驗的演員往往越容易跌進這個陷阱，尤其是電視劇，一個一個的反應特寫鏡頭，你就乾演吧。

其實在一個正常人一天的正常生活裏，何來那麼多反應？但演戲就不一樣，鏡頭老對着你，畫面裏就只有你的五官，總得做點事情，那就來一點反應吧。這個鏡頭來一點，那個鏡頭又來一點，做多了，嫌太單調，又想出一些自以為別出心裁的表情，那就完了，七情上面！

迷茫也在於太多人喜歡想方設法地演點戲，"不演"就等同了"不懂演"、"沒事幹"。

《小李飛刀》裏面，李尋歡和上官金虹凝視半天，上官金虹說："出招吧。"李尋歡說："刀已發，在心中。"

我是相信的，請你相信我，也相信自己。

"演"與"不演"的尺度，與戲劇的"真"與"假"一樣，永遠是一個值得讓人不斷去琢磨的命題。

安全地帶 VS 危險邊緣

有一天喝多了，一個在香港搞實驗性劇場的朋友對我說："你不把自己推到懸崖的邊上，不從崖上跳下去，你永遠突破不了！"

我說："我沒有要求突破。"

那人說："所以你就是停滯不前！"

我説："總比手腳骨折，腦漿塗地好，我不跳，你跳吧！"

就此，談話結束，兩人各自喝酒去。

高調，每一個人都會唱；現實，不是每一個人都能面對。

幹這一行，是在安全的環境底下玩弄感情，是在懸崖邊上徘徊而不會跳下去，是有度的瘋狂而不至於陷入失控的歇斯底里，是通過理性的審斷把自己推向感性的危險邊緣。

我們在玩弄的只是一小段從安全到危險之間的邊緣地帶。

瘋言瘋語、廢枕忘餐，都只為追尋那點點的尊嚴和微不足道的存在意義。所以，演戲只是手段，其實不一定要演戲，不過，陰差陽錯，我偶然碰上了，便義無反顧地跳進那似假還真的世界。

虛假 VS 真實

"何謂真實？" 這往往就是學者和真正的藝術家窮其一生去思考的問題。

真亦假時假亦真，到頭來，如你我周遭的一切，真假難分。

一直以來，本人都非常反對一些演員為了要達成某種激情效果，動不動就拿眼藥水往瞳孔狂滴。這兩行毫無意義的水從眼睛一直流到腮邊，最後掛在下巴上搖搖欲墜，虛情假意得令人難堪。

但直至某一次，一位中年女演員着實令我大開眼界，也令我相信演戲沒有絕對的真與假。

又是一場所謂的哭戲（哭戲這個名稱我也特別反對，哭甚麼哭？誰説一定要哭？你知我怎樣演嗎？我就不哭！），我看她一直未進入狀態，心想，一條肯定過不了。馬上實拍了，就在導演喊預備開始前的一瞬間，她從口袋裏掏出一物，我一看，完了，又來這一套，一瓶眼藥水！她滴眼藥水的時間恰到好處，利用正式開始前的時間差，就把取水、滴水和收水的三個動作完成得乾

40

淨利落，並且完成後還有零點一秒的時間好整以暇，跟着不慌不忙地演戲。

這還不止，這純技術性的滴眼藥水功夫還未至於讓我大開眼界，後面還有戲。

如我所料，開始時那兩行虛情假義的水，從眼皮底下湧出，了無生氣，直至流到一定的程度，那女演員的情況突然起了戲劇性變化，不知是因為那眼藥水刺激了她的淚腺而引起了生理的反應，還是眼角沾濕的狀態勾起了她心處某角落那久違了的未癒傷痕，反正，她真哭了。

相對無言，唯有淚千行，哭得令人動容。結果，一條就過了，而且還博得全場掌聲，因為確實是演得好。

真與假就像世情一樣讓人無法猜透，虛假的眼淚可以流露出真實的感情。執手相看流淚眼，看穿了，不外乎是自欺欺人欺得道行十足而已。但誰會計較？只要選擇相信，一切自有一番莊嚴氣象，那就成真實了。

有誰敢說自己能分辨真假？

雖則戲劇是一場假面的偽裝，唯是現實世界確實也真不了多少。純粹的真實，只有上帝才知道。

第三、我應如何看待我自己？

清高 VS 虛榮

十多年前的一個晚上，我做了一個夢，我夢見自己站在戲劇學院的天台上，俯視着路上的行人。那是我得知了戲劇學院已錄取了我的第一個晚上。

從此我便戴着藝術的冠冕，經過灣仔的藝術中心那道天橋，

進入演藝學院的大門。

那是一條從喧鬧的軒尼詩道直通相對較寧靜的演藝學院的天橋，在天橋上走着，我也能嗅出自己散發的藝術味道，雖然沒上過幾堂課、沒讀過幾本書，但能瀟瀟灑灑的在橋上邁步，就是藝術家。

這是一種可怕的虛榮，比虛榮更虛榮。這種連自己也信以為真的清高，其實是在追求另一種"名"，一種更高層次的"藝術"之名。

這是十多年前的我，當時也不自覺，後來有了一點閱歷，才能把自己的老底看清。

演員不可能完全看透"名"，這是不切實際的，也是虛偽的。但，不能看得太認真，這只是遊戲的一部分，因為本來就沒甚麼，卻因某種因緣際遇，擁有比一般常人更多的名利，這是幸運，沒有多少值得驕傲，一旦信以為真，便是生命痛苦的根源。我只是幹着卑微的工作，卻拿着不卑微的工資，僅此而已。

所以還是謙虛點好，不為別的，只為能把痛苦減輕一點，能減輕一點痛苦，便是快樂。

我選擇快樂。

後記

虛榮肯定有，清高還剩下一點點，徘徊於真與假的世界；所求無幾，只希望能走得輕鬆點，就像 N 年前香港麗的電視的一套武俠劇《盜帥留香》裏面的主題曲一樣：

"難得是來時瀟灑去亦從容……浪跡半生千金散盡，仍舊好風光。"

42

謝君豪：香港演員。畢業於香港演藝學院戲劇學院戲劇系，香港話劇團有史以來最年輕的首席演員，後加入春天舞台。因主演舞台劇《南海十三郎》一炮而紅，繼而主演電影版《南海十三郎》獲台灣金馬獎影帝。後在電影、電視等各種平台上嘗試多方面的發展。近年，他主打內地市場，多個膾炙人口的好角色，讓人留下深刻印象。曾出演過《長恨歌》、《記憶之城》、《醫者仁心》等多部熱播劇集。

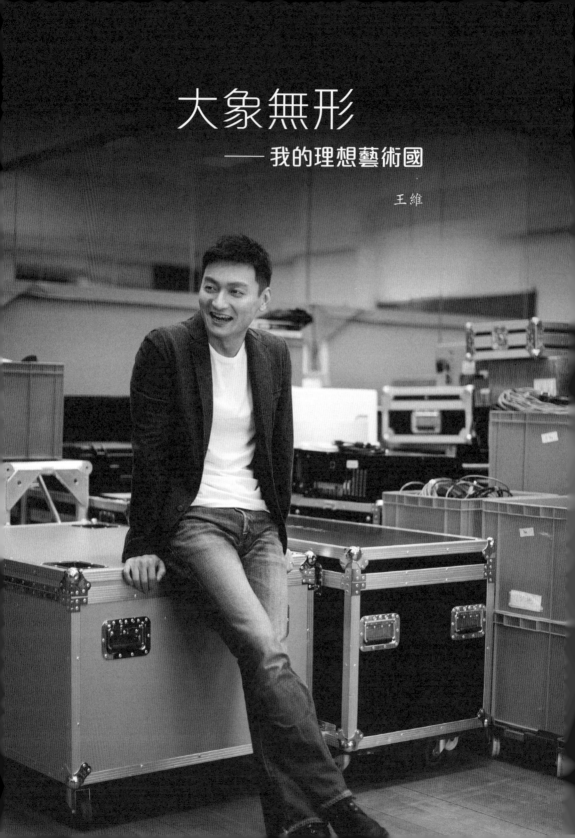

大象無形

—— 我的理想藝術國

王維

了解我的朋友會知道，我來自香港以外的地方，這個"規定情景"就注定了我的認知和我如今身處的環境在先天的層面不是完全兼容的。

表演藝術在某種程度上是生命認知的高度體現，所以除了真善美這些互古不變的真理外，因環境不同造成的觀念和認知區別，正是我這些年來無論是專業或是生活中最大的研究課題，但無奈天資愚鈍，經過十多年的沉澱發酵才略知一二，如今幸得劇團戲劇文學經理的邀請淺談心得，已急不可待疾筆奮書，藉此一隅與知己分享。

"大象無形"出自老子《道德經》第四十一章，可以理解為世界上最偉大恢宏、崇高壯麗的氣派和境界，往往並不拘泥於一定的事物和格局，而是表現出"氣象萬千"的面貌和場景。在舞台表演的浩瀚藝海裏載浮載沉了十四個寒暑，已然淺嚐人生百味，這句小時候讀過但不知其所以然的古訓，不知在何時，忽地又在腦中浮現。而更為奇妙的是，與生活和專業經驗交織互滲後，這句話於我而言已不僅是一個形而上的哲學理念，如果能融會貫通借用概念，它甚至可以成為我在表演藝術鑽研路上的 GPS（衛星全球定位系統），總能在即將迷失之際提醒我，我現身處何方，我要去哪裏。遊筆至此忽然發現，"全球"二字恰恰呼應了"無形"二字，與我而言都可以作無邊際、無束縛的理解，放諸四海而皆準。

看山是山

我在國內的藝術院校接受舞台表演訓練。因為特定的歷史原因，自 49 年立國之後，中國與原蘇聯發展的雙邊關係可謂全方位、立體化，千絲萬縷不可分割。內地各個專業領域，從意識形

45

在《盛世》中飾演主角

態到審美習慣都很大程度受到原蘇聯的影響，蘇聯是當時中國了解歐洲甚至世界的唯一視窗。對於現代文學、美術、音樂、舞蹈、戲劇等源於歐洲的藝術形式，中國更是以毫無保留的姿態全盤接受，而創立"史氏表演理論體系"的世界現代戲劇之父史坦尼斯拉夫斯基，恰恰就是俄國人。上世紀六、七十年代全中國的戲劇學院、專業劇團都或多或少接受過蘇聯戲劇的影響，連中央戲劇學院都是在蘇聯戲劇專家的幫助下成立的，而這些專家有不少是年輕時跟史坦尼斯拉夫斯基一起工作過的。所以，如果説中國現代戲劇曾經得到史氏體系的直接影響，應該是不算誇張的。籠統而言，史氏表演體系的根基就是唯物主義美學思想，真實是表演藝術的首要條件。演員在舞台上要生活而不是裝作生活；要體驗而不是裝作體驗；要成為角色而不是描繪角色。這就需要演員有意識使用經過雕琢的表現手段，對將要"體現"的角色，在舞台上、觀眾前重新進行一次即時"體驗"。動人心弦的"體驗"除了需要表現手段"體現"，豐富的人生歷練更是不可或缺的。然而對於剛剛進入學院的年輕人來説，人生才剛剛開始，何來歷練可言。但"表現手段"諸如表演、台詞、形體、聲樂四大主課的訓練，又必須在表演者身體綜合素質最佳，反應最快的年齡段進行（一般而言是在 16-20 歲之間），否則訓練效果會大打折扣。例如針對演員肢體表現力的形體訓練，在練習毯子功的時候受傷是家常便飯，但因為受訓者年輕，康復速度極快。我曾經

試過在練習前空翻的時候失手，身高 185 厘米、體重 160 磅的我凌空抱膝旋轉後，突然"晃範兒"（走神），像插秧一般，頭朝下插在海綿墊上，大難不死但頸椎、胸椎挫傷移位，但七天之後我已經戴着頸箍在籃球場上竄下跳。很難想像如果到了二三十歲才接受這樣的訓練、受這樣的傷，會有甚麼後果。

再如聲樂訓練，男性 15、16 歲聲帶才完成變聲，要重新開始發聲訓練，才能重組聲帶肌肉，繼而改變使用了十多年的發聲習慣，這樣才有機會達到話劇演員聲音傳送距離遠的要求。上述這些基本功訓練是史氏理論體系的載體（註：內在真實也需要表演的載體，也就是表現手段去呈現），因此，國內的戲劇學院的教學就主要集中在表現手段的系統訓練，而心智層面的提升則歸類為"演員自我修養"的範疇，並不是表演課程的核心。通常老師在第一學期向學生說的第一句話就是"師父領進門，修行靠個人"，說得再白一些，外部技巧才是學校訓練的重點，心靈的提升就要靠自己的領悟了。所以在過去一長段時間，話劇表演藝術強調的是可見的、有形的表現手段，也成為了國內導演者、表演者和觀眾之間對於表演藝術的一種有默契的、唯一的編碼和解碼方式。是一種只要離開了特定的語境，就容易不被理解的編解碼關係。再說白一些，就是話劇表演總會令觀眾覺得拿腔拿調、誇張不夠生活。

看山不是山

進了香港話劇團，頭三年的時間是飛逝的。一切都那麼新鮮，除了要適應不同社會制度的環境，更主要的，是要適應對表演藝術不同的理解。

記得剛到不久，朋友邀請去看一場表演，是一場名為"形體

劇場"的演出。要知道十多年前在香港這都是一個新名詞,對我來說就更是如墜五里雲霧,以前學院所學"形體"多指身體的技巧,而"劇場"多指一個供觀賞的場地,從不知道這兩個名詞居然還能放在一起,當時心裏一緊,覺得自己有太多不懂。看完演出更是心急如焚:整齣戲沒有一句台詞!一群演員用貌似現代舞的肢體動作,加上一些代表情緒的發音就演完了整個戲!完全看不懂這個戲要表達甚麼。然而看着朋友們離開劇場時一臉的滿足與喜悅,我打消了提問的念頭,怕被嘲笑見識少,臉上也學着擺出一副滿足喜悅的表情,以示看得很明白,但其實心裏在大聲呐喊:天啊!誰能行行好,告訴我這個戲在說甚麼啊!但那天晚上我還是很興奮,因為我頭一次看到表演藝術的世界原來很大,以前在學校學的只是其中的一種形式。於是接下來的三四年時間我如飢似渴地不停看演出,傳統的、荒誕的、改編的、原創的、本地的、外國的,只要有時間我都看,加上認識多了一些同行,多了討論表演的交流機會,漸漸我彷彿摸到了另外一種全新的表演方法,那是一種相對自由、輕鬆的方法,也是一種看起來更人性化、更具親和力的表演。而對演員來說,表演創作的主要依據是對劇中人物的直覺認知,也就是以演員自身生活經驗作主要的創作依據。而當時的原創劇本恰恰也大幅度傾向於當代題材,在"自然主義"的主流審美影響下,這種我稱之為"忠於直覺"的表演方法越加顯得緊貼社會脈搏和主流審美,而以前學校教的那一套史氏體系的表演載體,相比之下也越加顯得毫無用武之地甚至顯得……突兀。抱着"洗心革面"的決心,我決定要徹底改變對於表演藝術的認知乃至實踐,以適應不同語境下的審美需求,我甚至開始模仿"忠於直覺"的表演方式,直接用到了自己的演出創造中,用八個字概括那就是"囫圇吞棗全盤接受"。

但不久問題就開始浮現，因為排演原創現代劇本的機會佔大多數，所以更多時候都是飾演現代都市人物，但我的表演不但沒有因為實踐機會增多而得到進步，相反更呈現了一種東施效顰的態勢。最多的評價就是人物塑造生硬、不像，而自己在表演的時候更是覺得力不從心，"老鼠拉龜無從下手"這句話很能形容我當時的處境。我知道我失去了創作支點，不知該如何去塑造一個會得到認同的人物，但百思仍不得其解。就在山重水複疑無路之際，忽然想起了為何不低頭看看自己心中的 GPS，看看自己到底在哪兒，是不是在表演藝術的旅途中迷路了？

"大象無形"

我用所謂的"忠於直覺"去填充表演，到底是甚麼？其實只不過就是在片面追求"有形"啊！就是用生活中那些看似典型的人物或言行舉止，來填充自己的表演，並不是真正深入人物的內心去發掘，往往令塑造的人物徒具虛表，缺乏真實內在，導致不入信。原來，當演員在不熟悉所處語境的情況下，但又急於用"形"去塑造角色，是很容易在表演上迷失的。

靜下心來，一路走過的軌跡越加顯得清晰。本來就不是吃這一方水土長大的，那種深入到骨髓裏的地域文化不是隨便可以模仿的。我看到的那些"忠於直覺"的表演，其實更是一種在城市化發展過程中，被歷史、地域、政治、經濟等模式所影響了一長段時間後，交集融會出來的一種意識形態，來了只有幾年的光景，我對這個社會的意識形態都還不夠了解，談何"忠於"？表演是人類行為的其中一種，而人類的行為大部分受意識形態所支配，反推之，表演也必定會受到意識形態的影響。所以，如果沒有從意識形態的層面去透徹理解就直接 copy and paste 這一類表

演的話，只能注定失敗。哦！"要生活而不是裝作生活；要體驗
而不是裝作體驗；要成為角色而不是描繪角色"這句史氏核心指
示原來是這樣理解的！抱着不入虎穴焉得虎子的信念，自此我就
在這座層次豐富、東西共融的城市，展開了以四處遊蕩、聲色犬
馬為手段的生活體驗……開個玩笑罷了不要當真！但深入社會、
體驗生活的結論確是真切的：如果說學校的表演理論是提升表演
的一劑藥方的話，那麼全方位體味生活、關注社會和持續進修則
是這個藥方的藥引，而我現在堅信，任何"藥方"拋棄了這三則
藥引都會失去療效。

看山還是山

和全球大氣候一樣，在已然進入後工業時代的香港，新人類
拒絕深度，討厭優雅，以誠實做基礎的現實主義表演，已然成了
無能和落後的代名詞。以最直接的手段換取物質回報，才是最具
效率的途徑。要和心靈雞湯類的大眾文化相結合，進行商業操作
並贏得市場回應才有資格稱得上是藝術。可惜於我而言，藝術是
一場有關精神的旅行，是花開花落陰晴圓缺，是你的夏之喬木，
我的雅望天堂，她是一件有多少甜蜜就有多少苦澀的事情。所
以，經過十多年的觀察和體驗，我漸漸明白我注定是永遠落後
的，我將永遠學不會這個遊戲的新規則。但那又怎麼樣呢？生活
只能還是生活，我們每天睜開眼，同樣要呼吸，同樣要飲食，而
藝術就在每一個細節，吃了甚麼不是藝術，怎樣吃的才是藝術。
只要藝術的心還在，藝術的國也就永遠都在。無需拘泥於環境，
無須抱怨於時代，大象無形。可以生活在香港這片自由無拘的土
壤裏，就算我不能成為一片森林，也起碼可以成為一棵樹。而更
值得慶幸的是，在香港話劇團，偏偏還有那麼一方土壤，不但容

下了我這棵笨拙的朽木，居然還偶爾結出一兩顆小果實，更令這棵朽木得以堅信，只要還有那麼三兩個觀眾，渴望躲避那如烈日般的現實的炙烤，它很樂意繼續灑落一片無形的綠蔭，成就一方的自我，足矣。

王　維：國家二級演員。1998 年加入話劇團，經常擔演主要角色。無論是《長髮幽靈》中飾 "奶油小生"、《小飛俠之幻影迷蹤》飾鐵勾船長、《黐孖戲班》飾天氣報導員、《遍地芳菲》飾奸官，或是《蝦碌戲班》飾呂居仁，都表現出他成熟而多樣化的角色塑造技巧。在音樂劇《酸酸甜甜香港地》和《頂頭鎚》中的演出，更盡展其在歌唱和舞蹈方面的才華。

曾憑《長髮幽靈》於 04 年獲提名香港舞台劇獎最佳男配角（喜劇 / 鬧劇）；翌年，再憑《旋轉 270°》獲提名最佳男配角（悲劇 / 正劇）；而 09 年更憑《黐孖戲班》榮獲最佳男配角（喜劇 / 鬧劇）。

除了在報刊網站撰寫舞台評論文章之外，他也曾於話劇團 "2 號舞台節" 中編、導、演《周周與豆豆的二三事》及獲邀在外執導原創劇《童年》，均大獲好評。13 年獲香港藝術節邀請參演《爆蛹》一劇。

他經常被外間機構邀請作普通話導師及配音員，並為香港迪士尼樂園及海洋公園作聲音演出及表演導師，以及獲牛津大學出版社和朗文出版社邀請，為中小學中文科錄製國語及粵語教材。

談遴選

為何偏偏選中我？

遴選不嚇人——黃慧慈專訪

陳敢權

張其能

為何偏偏選中我？

陳敢權

遴選之難

作為一個導演及劇作家，當然明白"遴選"是表演行業裏頗重要的一環，唯是對這事情一直又恨又愛！

就算站在導演的角度來說，遴選往往使我感到煩惱，甚至會產生挫敗感。首先，在每一次的遴選中，可選取的人數、參加選角的人才，都總有其限制。同時，由於每一位來參與遴選的演員，都肯定是作了多番的預備功夫，並有所期望；導演或遴選單位（可能是 Casting Director、副導、監製、舞台監督等）必須尊重前來遴選的每一位，亦需要給予他們足夠的時間、足夠的注意力，使其感到有公平的表演機會。可惜遴選可用時間每每有所限制，總不稱心；偏偏遴選跟"相親"一樣，單從一次短暫邂逅難以真正了解演員的能力，更有可能看不到遴選者的"真面目"；再者，遴選會使眾多既有誠意、兼預備充足的參選者落選，彷彿由於我的決定，使他們失望，因此，作為遴選的考核人，不多不少也會感到內疚。

其二：遴選本身，實在有太多變化及可能性，導演需絞盡腦汁，好作安排；因着遴選演員的不同原因：為單一個演出挑演員、整個劇季選才、聘用新演員，或是招生等等，就會選用不同形式。有時也會為了劇種的需要、表演形式的要求、或是角色本質的需要等等而用不同方法作遴選。例如，若為相熟而合作無間的演員作遴選，就會跟招聘不相熟的自由身表演者有所不同。音樂劇跟正劇的選角，在焦點和步驟上也當不一樣。就算在形式上相似的遴選，也可細分為可由演員自行選擇適合的角色，或是由導演指派角色等不同的處理。其實"遴選"本身也有許多類型，請容此以恆常習慣，用英文名稱略作分析：

- Group Audition：這是一大班人被安排在一起作遴選，有人

貶稱之為 Cattle Calls 的一種。大群參與遴選者同時報到，再續一被"點名"到台上，或進入遴選的房間，並在指定時間限制下表演。Open Call 是大家都可以看到台上每個人的表現，會引至互相比較或作抄襲，競爭感會較熱烈，但卻又可互相學習，所以經常在學校的演出選角時採用。Closed Call 是逐一被邀進入房間中遴選，其他等候的參加者是不可觀察其中過程的，如此比較集中，但每次進出都會花較多時間。香港演藝學院的新生遴選，是介乎 Open 及 Closed 之間，每四至五個考生同時進入課室作遴選，既可互相觀摩，但又不是所有在等候的人都可以看到。

- By Appointment：既有眾人一起的遴選，相反就有個別的遴選。選角單位列出時間表，相約演員在指定時間到達。到場後的選角方法，又會依需要而採用以下一種或多種的形式。這種方法較能善用參選者的時間，也可以更集中焦點，壞處就是當上一組超過預定時間的話，後面的面試就會產生時間上的壓力。

- Prepared Reading：演員早作預備，甚至經過排練才作遴選。可以是導演或選角單位先選定劇本片段，也可以是演員自選片段。當中亦可以分有對手戲的演讀，或是獨白式的演讀。這種遴選可觀察演員對角色的分析能力和理解，也可見其預備功夫。

- Cold Reading：是演員到場後，由導演 / 遴選單位派發劇本選段，只在短時間閱讀或預備，然後進行試演。由此可見演員的基本實力，在沒太多預備的情況下的表現如何。但這種選段的內容，某程度上需要有"自己的完整性"，否則斷章取義的片段，演員難作理解及分析角色。

- Group Readings：一班演員聚合，在導演的領導下作圍讀 / 演讀劇本，在過程中，導演作角色的調配，再進行選角。

此等情況，通常是導演已對演員們有一定的熟識，只在聲線及型格上作調配而已。

- Through Improvisation：導演給予演員即興習作，以觀察演員的急才、創意及適應能力。有些即興活動，可能是體能活力的測試，也可能是要觀察團隊合作上的配合等。

- By Interview：導演／選角單位特意邀請來的演員，作"面試式"的對話問答，以觀察演員對劇本／製作上的理解，也可了解該演員對戲劇的基本認知，或審視其對此項工作的態度。此項遴選需要更長時間，適合用於特別邀請的演出嘉賓。

- Call Backs：這是複選。經過初次的遴選後，導演／選角單位收窄範圍，邀請比較適合、需要再詳細觀察的演員回來複試。在複選中，導演可再多給指示，讓演員改正或補足其初試之時的問題，也可以看演員如何接收及實踐導演的指示。

每一種不同的遴選手法，有其利也有其弊，更有混合以上幾種的遴選方式，作為導演者其實有需要特別注意之處，但此文是集中關注表演者的問題，故在此先不作詳論。

其三：遴選到底是否公平的疑問！

作為負責遴選者，先要公平，在種種安排上必須給予每位參加的演員相等的表現機會，包括給予相同的資料、相同的指示、給予相同的表演時間、相同的注意力，更重要的是相同的尊重，作相同的感謝。可是單是這一點，已是十分困難。連續看一班人的表演，時間長了會使人睏倦，何況若要面對一連串相同的內容，再若是有些面試者的表現毫不吸引的話，導演／遴選單位也需要付出頗大的耐性；時間分配方面，也難作準確，Over-run（超

時）對兩方面也會造成壓力。因此要定立一個可變通的時間表，預留時間休息或作補時。另一方面，絕對的公平實難掌握，只要堅持以開放態度、全心全意尊重每一位參選的人，就是專業精神。

其實，參選者有不公平的感覺，也可能是來自導演對角色"取向"上的問題。導演在遴選之前必已詳細分析過劇本，有一番預備功夫，對每個角色可能已有"先入為主"的一個印象。故此每每在選角時，就會以配合心中的印象來找尋演員。在某些演出中，導演會作 Typecast，即是找與角色類型近似的演員，因為容易達到事半功倍的效果（Typecasting 的好壞在下面再論）。總而言之，以我的經驗，在"遴選"中，導演幾乎不可能對角色沒有一定的取向，很少可作完全開放，單就遴選表現就決定選用哪一位演員的。

其實，遴選還是需要的。演員是會變的，會變好、變成熟、也會變老，Scting Range 更因人而異，就算導演心中有數，往往還需借助選角程序來確定一下。當導演有上述那種"心中有數"、"早有定案"的想法，遇上不理解或不想理解的演員的話，就會被誤為是早有預謀、"黑箱作業"的選角，枉說這是導演 / 選角單位假作公平，甚至說是玩弄 / 欺騙其他面試者來作遴選。其實，演員若在遴選中有突出的表現，是極有可能使導演大開眼界，改變原先的想法。

"當遴選結果公報後，總會產生一些不可避免的埋怨及投訴，落選者更可能會挑戰遴選的公平。如果你已經自問是盡力地以公平開放的心作遴選，並善待每一位參加遴選者，你就可以大大方方地揮走那些對選角結果不滿意的人。"——George Black, Contemporary Stage Directing.

遴選之則

就一般的選角而言，選一位演員，作為導演者，首先是觀察演員的外型、氣質、其可演的年紀（未必是演員的真實年齡）、聲線、吐詞、對舞台形體的敏銳及節奏感等等，看其可會與角色配合。

其二就要考驗演員對所選角色的了解、情感投射、可否適合角色需求的 "情感輕重度"、交流是否有真實感、會否過分設計而使角色只有 "演戲" 的感覺，卻缺乏血肉（這又要看演出風格而定）等等。

再三就要看演員的背景條件：例如演戲的經驗、表演技巧、想像力和創意、敏銳度、本身對觀眾的吸引力、以往的工作態度、遴選的預備功夫、能否與導演合作，及參與製作的誠意等等。

最後，卻很重要的，就是要看演員的 N/A（即不能參與排練的日期）有多少，即可以參與排練的實際時間，這直接影響藝術創作、演出的質素，及與團隊的合作精神。要滿足以上所説的所有條件並不容易，也難怪有人説："選到了好演員，這個戲已經排好了一半。"

以上是很一般的 "選角守則"，但這些在教授導演學的書中都有分析，故不作詳細解釋。其實，選演員尚有不少其他的考慮，最重要的，是導演總是希望能組織到一個最強的演出團隊。

建立團隊

選角是導演的一個重大責任。選角的結果會直接影響參選者，也影響製作的每一個人，影響劇本，影響演出，當然也可能影響票房，影響劇團的聲譽。但無論如何，作為導演最重要還是

找到能好好演出角色的演員，千萬不要因為任何壓力去選用一些你覺得不適合角色的演員。

奇怪的是，有時即使把一班演技精湛的演員精英齊集起來，卻未必百分百肯定是一個最好的演出組合。通過選角，導演總希望能建立到一個 Unity 和 Ensemble 的團隊，默契與配合是劇場工作的最大需求。默契更不是一天兩日合作就可以成立，是長時間合作而潛移默化的成果，甚至可以說是一種修煉。

談到整體配合方面，演員首先在演法和表演風格上要達到統一和諧，在交流上同有 Give and Take（施與受），並明白每場戲的目的及焦點而互作配合，能夠互相合作，同樣地付出和努力，方是一個完美快樂的演出團隊。

製造一個 Ensemble（有默契的團隊），許多時候不單是審察一個演員的才華，或一兩個演員適合角色與否，卻是全體角色的一個"整合"。所以，遴選有時會有 Matching（配對）的環節。演員與演員間是否在外型、感情厚度互相配合，而同時又要有對照（contrast），並有足夠的變化。

有時候，Matching並不單看外型的組合和變化，也可以看聲線的組合：Orchestrate Voices。就如歌劇般，有男高音、中音、低音、女高音等等的分別組合。舞台導演也可留意所選的演員們聲線的

導演從一大群演員中選角，有時候並不一定是選最好的，而是選最適合的。

組合可有變化，不同音色的演員在一起可能更有趣味，台詞也更容易分野清楚。唯是在香港，因可選的演員不多，也難再以聲線的組合來挑選演員。

許多時候，導演／選角單位，先會考慮及固定了主要角色的人選，再作其他的配搭。當製作需要較多演員時，就會利用演員們交來的"大頭相"，如"砌圖遊戲"般砌出一個理想的演員組合來。故此在遴選時，有些頗出色的演員會被淘汰，原因不是才華，更不是遴選當時的表現，而是配搭原因用不上他／她。

選演員造就演出的風格

一群以史氏體系作演出信念的演員，會使演出偏向於真實感強，而內在感情濃郁。一群愛雜耍、強調動作及表情的演員，也能把莎翁悲劇變成一齣精彩絕倫的馬戲。

有一些劇本，對其中角色已有指定的要求，通常導演就要儘量找到適合、或類似角色的演員，就有如之前所說的Typecasting，"先敬羅衣後敬人"，角色與演員相似，真實感強，就可加強觀眾對角色的信服力。電影愛以俊男美女當主角，觀眾馬上"受落"並容易對角色產生共鳴，甚至以為角色就是演員本身。

演員遴選時，在外表方面，某程度上可以打扮一下，但本身的氣質仍必需符合角色的要求，舉個例子：《雷雨》中的四鳳，不可以是一個高大肥胖、有重外地口音的老女人。有些演員本身氣質就特別適合演高雅的"上流社會"人物，其他的就算苦苦練習也難以做到。此外，演員的聲線也難作假扮：例如找到外型嬌美的演員扮演林黛玉，可是她一開口就是"鴨聲"，馬上會把演出變成一個鬧劇。曾經認識過一些演員，他們的外型與其聲線本質剛好相反，總是很難為他們選到好角色。

但 Typecasting 未必是絕對的答案。以 "知人口面不知心" 的話來解說，也可支持 Antitype Casting。外在美不等如內在美，如演員有其他質素可演活角色，甚至可補外型上的不足，而與其他角色尚可配合的話，這個選擇又為何不可一試？而且，刻意選用不樣板的演員，可能會帶來新意，甚至會為演出的風格帶來突破、使演出獨特，或為觀眾留下難忘印象等等。最重要的是，不可以單為突破而突破。如果要有出奇制勝的選角，作為導演就先要自行解答 "為甚麼"，因為這一切就變成藝術性的選擇，皆依附在演出背後的理念本身。

EQ 矛盾

作為導演者，他花在一個製作的時間，比任何一位崗位的組員更長。所以，在理想的情況下，他當然希望可處於一個融洽及舒暢的工作環境下完成藝術創作。所以，導演是不會想選用一些他不相信、或合作不來的演員，同時更不會選用不相信他的演員。

導演需要一個講求效率、全情投入、而互相尊重、肯互相配合的工作團隊。導演情願找肯與他合作的演員，也不甘於找那些愛挑剔、愛惹麻煩的演員，無論這位演員是多有才華或是多有知名度。換句話說，如果兩位演員在某程度上都適合演同一個角色，一位是肯賣力嘗試、肯作多變化的演員，另一位則是經驗老到，卻是固步自封、自視甚高、或只得一種演法的演員。那麼，導演必會喜歡選用前者。

找尋適合的工作者一起融洽地創作是理所當然的事，這不能說是排除異己，反而建立合作精神是導演的責任之一。

相反，如果因為私人友情而選用好友、親人、愛人作為演員，卻不一定會使排練進行順利和理想。當然，每個導演都希望

演員團隊視他為好友，互相支持，唯是個人的友誼也可以使導演變得盲目，未能客觀地看到該演員的優劣，甚至會選用友人演一個不適合他／她演出的角色。友情也會挑戰導演的領導權力，導演有可能對友人減低要求，致使其他演員誤會導演有私心，或感到有不公平對待之處，反而影響團隊精神。所以選角時，導演必須儘量客觀，保持專業態度。除非肯定該位朋友是最適合該角色的演員，否則不該選用。

選角的變數

遴選是一回事，決定 Cast List（演員表）卻是另一個工序。整合了一個戲的演出團隊後，在未肯定所有演員的名單打之前，絕不要先作公報。牽一髮動全身，改一個演員可能影響整組調配。為免影響士氣，還是少引來誤會為妙。

卡里古拉 1

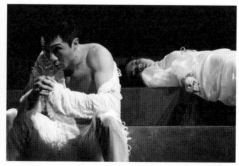

卡里古拉 2

導演有時會選用兩位不同氣質的演員演同一角色，務求突顯角色的不同特點。

除此以外，選角也有可能會有 AB Cast（兩組演員演同一個角色），有時還會有 C Cast，多組演員如何調配，也是學問。演期較長的話，還可考慮選用 Understudies（後備演員），以補不時之需。有時又因劇本／製作需求，一人演多角，或是一個角色由兩、或數人合演，這些組合上的變化，不單影響製作上的安排，更會影響演出的風格和真實性，甚至影響劇作的主旨。因此，導演不該單為節省製作費的原因，隨意用一個演員擔演數個角色。

結語

其實選角上之疑難，均可以逐一解決。導演選角之困擾或阻礙，可能在於：不敢冒險（take risk）而作過分保守的決定、或對某演員早有成見、或遴選太多演員而有混淆的感覺、又或是不夠客觀等。這時，導演便可藉助選角組（監製、編劇、副導演、甚至主設計師）在遴選後再開會商議方作定案。

總而言之，遴選就好像為演出投下一個重大的"賭注"一樣，假如選角錯誤，在短短的數月排練裏，由於還有許多藝術和技術上的問題要處理，實在很難再花太多精力及時間，只集中在演員的表演上，因此，選角往往是製作開展時非常重要的一步。

陳敢權： 亞洲少數集編劇、導演、舞台設計、戲劇教育和舞台管理專才於一身的戲劇藝術家。他創作的劇本數量豐富，目前為止，連改編及翻譯的有九十多齣，導演作品六十四齣，舞台設計十三個。他曾是香港演藝學院戲劇學院導演系及編劇系主任，在校十九年間，致力培育編、導人才，卸任前完成戲劇藝術碩士課程的課程設計。

曾獲多個舞台獎項，包括香港藝術家聯盟的香港藝術家年獎1991、1994 年獲劇協十年傑出成就獎及 09 年獲銀禧紀念獎──傑出翻譯獎等。2013 年獲香港演藝學院頒授院士名銜，以表揚他在戲劇界的貢獻。

其創作的劇本題材廣泛且匠心獨運，從二十多年來不斷被重演的《星光下的蛻變》，到曾於 2000 年香港舞台劇獎中奪得最佳整體演出的《周門家事》（後由香港話劇團重新製作為《雷雨謊情》），又或是源於經典《浮士德》而創作的《魔鬼契約》，還有以中國歷史為背景的新創作《一年皇帝夢》都處處突顯他在不同階段對生命的洞察、對文字的駕馭及對戲劇藝術的熱情和卓見。

其編導的作品曾多次在愛丁堡、倫敦、法國、達拉斯康、波爾多、多倫多、墨爾本、北京、上海等地演出。

自 08 年擔任香港話劇團藝術總監後，作品包括：《頂頭鎚》（編劇及導演）、《捕月魔君‧卡里古拉》（翻譯及導演）、《橫衝直撞偷錯情》（改編及導演）、《遍地芳菲》（導演）、《彌留之際》（編劇）、《魔鬼契約》（編劇及導演）及《一年皇帝夢》（編劇）、《有飯自然香》（編劇及導演）。他秉承話劇團的藝術風格，除了貢獻其在編、導及管理的才能外，更積極推動和發展本地原創劇，鼓勵開拓戲劇教育，擴展對外合作交流，栽培新一代演藝人才，帶領話劇團邁向新里程！

陳敢權獲美國科羅拉多州州立大學戲劇碩士，並擁有戲劇及美術設計學位。現為中國戲劇家協會會員、香港戲劇協會評審及香港藝術發展局審批員。

遴選不嚇人

——黃慧慈專訪

文：張其能

　　高傲俏皮的歌姬"黑妞"(《還魂香》①、《梨花夢》②)、機智慧黠的"德齡"(《德齡與慈禧》)，憤世嫉俗的"娜塔莉"(《鐵娘子》)……舞台上演過不少冷酷、反叛角色的黃慧慈(Mercy)，私底下卻是一位熱情、親切的女生。自香港演藝學院(下稱演藝)畢業後加入香港話劇團(下稱話劇團)的 Mercy，由學院到進團的十多年間，經歷過大大小小的遴選。訪談時咬着飲管的她，笑指遴選其實不嚇人，關鍵是試演角色是否適合自己，與及是否作了充足和適當的準備。

　　提起遴選(Audition)，黃慧慈回想自己在演藝唸書的日子，在修讀戲劇學位首年，已遇上學院音樂劇的遴選機會，劇目是大家耳熟能詳的《綠野仙蹤》③。由於那次遴選的對手大多是戲劇學院的學長，作為一年級生的 Mercy，完全沒有志在必得的心態。她還記得遴選那天，也只是穿上一條滿佈破洞的牛仔褲，輕裝上陣般試演劇中的孩童角色。唱唱歌，跳跳舞，試試戲……就這樣贏得《綠野仙蹤》的演出機會，人稱"三叔"的林立三(黃慧慈當年的戲劇導師)，還盛讚 Mercy 擁有良好的戲劇觸覺。

　　然而，當慧慈升讀戲劇學位三年級時(即最後一個學年)，套用她的說法，是"開始對表演有認識"，自我要求也愈來愈高。更重要是，她愈來愈希望贏得更多的演出機會，遴選的壓力也就愈來愈大，尤其是對手全是認識已久的同窗，一種"緊張感"亦油然而生。然而，令人矛盾是，Mercy 其實蠻喜歡那種"心卜卜跳"的感覺……因為每一個劇本和角色，都象徵着一個機會，一份緣，加上遴選往往是"可一不可再"，如此更加要惜緣，就當是自己唯一的演出！

由學院到職業劇團：萬事起頭難

　　黃慧慈在演藝唸書的日子，霎眼過去，畢業以後，2001 年加入了話劇團這個大家庭。據 Mercy 憶述，她進團後首部參與遴選的劇目，是改編自名著《老殘遊記》的古裝劇《還魂香》。當年的藝術總監、人稱"毛 Sir"的毛俊輝，要求 Mercy 試演劇中的"黑妞"，一位擅唱梨花鼓的歌姬，是一個聰慧活潑、伶牙俐齒的小姑娘；而她的演出拍檔，則是演出經驗豐富的彭杏英（彭飾演另一位歌姬"白妞"，同樣善解人意、柔中帶剛）。

　　Mercy 指，應付《還魂香》的遴選其實不算困難，只是唱一首中國味濃的歌曲而已，反而是排演的過程，足令當年不擅演古裝劇的小妮子感到苦不堪言。由於在演藝唸書時較少接觸戲曲身段訓練，不論是台步、唱戲，抑或舞台上溝通的詞彙等，均教黃慧慈需要重新適應，甚至和師姐彭杏英的相處，也有意見不合的時候。

　　不過，所謂"不打不相識"，由彼此不了解到漸生默契，Mercy 發現，自己的心境總不能再停留在演藝的心態……畢竟，她已是職業劇團的一份子，套用她的說法，"是投進了一個成人世界"。七年後，即 2007/08 劇季，話劇團上演《梨花夢》（即《還魂香》），Mercy 再和師姐杏英飾演性格不同的黑、白妞角色，這次，兩位"歌姬"為《梨花夢》灌錄了戲中的歌曲，效果卻出奇地好。此時此刻的黃慧慈從中領悟到，演員一定需要磨練，尤其從學院到職業劇團，兩者存在不少差異 —— 加上進團時，經驗尚淺，年輕時那份衝勁和熱情，本來是最好的動力，然而作為新人，又往往因為毛躁和急進，看事情往往不太透徹，在分析角色性格方面，也欠缺深度。不過隨着時間洗禮，黃慧慈已變得成熟，畢竟演技需要"沉浸"，無捷徑可言。

遴選心得：志在未必得

　　談回遴選，眼前的黃慧慈一直説得十分從容，惟當問到她對遴選有何心得時，Mercy 分享的竟然不是眾多成功的經驗，而是一次失敗的體會。

　　話説，"那些年"的黃慧慈有一股好勝心，但志在必得的心態，往往是遴選的大忌。她舉例，在 2005/06 劇季，話劇團的主劇場決定把著名的英語童話故事《小飛俠之幻影迷蹤》④列入當季劇目。Mercy 心想機會來了，並矢志試演"少女溫蒂"（Wendy）這個吃重的角色。為此，她如常為遴選作準備，看了一系列的《小飛俠》影碟和書籍，並希望憑着十足的準備，贏得英國導演里安・盧賓（Leon Rubin）的青睞。

　　然而，希望愈大，失望愈大，無形的壓力，最終影響了 Mercy 的臨場表演，換得落選收場。教她最深刻的，是試戲一完結，她才想起因為太過緊張，連對手一句台詞也聽不進，最終只記得自己為遴選所設計的演出狀態、情緒和動作，落選的預感油然而生。Mercy 認為，是次落選的主因，是因為太在意自己的表現，結果變成自顧自的做戲，忘了和演出對手交流——經此一役，她明白到遴選時不能只顧"經營"自己的演出部分，而是要回歸基本，盡心地和對手做好每一場戲，就當是自己唯一的演出，享受遴選的過程。

《德齡與慈禧》：遴選之惹笑篇

　　隨着經驗的累積，Mercy 也逐漸贏得更多的主演的機會。對本地劇場的常客而言，相信不少人也記得她在《德齡與慈禧》中的演出。事實上，2007 年，黃慧慈憑着《德齡與慈禧》（粵語版）演活德齡一角，榮獲香港舞台劇獎的最佳女主角（悲劇／正劇）；

69

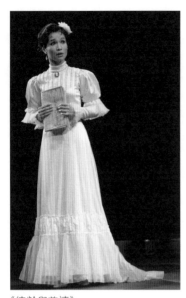

《德齡與慈禧》

一年後更作出突破，隨話劇團到北京國家大劇院，首度以普通話演繹德齡，贏盡掌聲。不過，就分別接演《德齡與慈禧》的粵、國語版，黃慧慈也先後經歷過兩次遴選，當中有惹笑的回憶，也有背人垂淚的辛酸。

先說惹笑的回憶吧。黃慧慈回首，在得悉《德齡與慈禧》（粵語版）的演出機會時，她心想能演配角容齡已不錯。回顧容齡的角色設定，是主角德齡的妹妹，活潑天真，不擅心機……Mercy 認為，自己天生一副"妹妹"性格，不就是演容齡的合適人選嗎？然而，導演楊世彭的想法卻不一樣，因為他在黃慧慈身上，找到一種聰敏、機智的氣質，與德齡的角色設定正正不謀而合，遂要求 Mercy 試演德齡——也因為德齡是公爵之女，自幼受西方教育長大，如是者，黃慧慈在遴選時，需試唱一首意大利歌曲 'O Sole Mio（意為"我的太陽"）。

Mercy 為了說好戲中的英語對白及唱好 'O Sole Mio，先在認識的外籍朋友中尋求指導。她在手機的電話簿找到 David 一名，依稀記得是一位外國人，情急就撥電過去，以英語寒暄一番。怎料，對方聽罷只禮貌地回應幾句，並用廣東話表示正在排戲……一時間摸不着頭腦的 Mercy，方才發現這位 David，原來是當時的演藝學院戲劇學院院長蔣維國！回想起這個"錯摸情節"，自詡"大頭蝦"的黃慧慈也不禁失笑。此外，為了在遴選試唱時精益求精，Mercy 不惜跑上中環的蘭桂坊，冒昧地找上一些外國人在他們面前試唱（還要是非英語人士，因為她要唱意大利歌）。結

果，真的給她找上了一位法國人，而該位"老外"在聽她獻唱之餘，還給她糾正歌詞中的 r 音呢！

回想是次遴選前的準備過程，Mercy 意會到自己與角色之間，彷彿共同經歷了甚麼似的（如"感受身受"學外語的困難，跟外國人的相處問題等等），漸漸地培養了一份感情，令自己演出時倍添自信。這種自信，源於她為準備角色所付出的無限熱誠，每想到此，Mercy 就有一份莫名的感動，一種比成功與否更重要的滿足感，也許是更大的得着！

《德齡與慈禧》：遴選之苦淚篇

至於背人垂淚的辛酸，則要數黃慧慈為試演《德齡與慈禧》（普通話版）的遴選經驗。基於 Mercy 首次參演《德》劇粵語版本的成功，時任話劇團藝術總監的毛俊輝也希望 Mercy 再接再厲，續演此劇在北京國家大劇院上演的普通話版本。為了確保黃慧慈能在《德》劇普通話版的遴選過關，毛 Sir 更特許她不用排演劇團其他劇目 3 個月，甚至要求劇團津貼 Mercy 到北京特訓普通話，而訓練員則是以普通話為母語的資深演員劉紅荳（劉是當年話劇團的團員，黃慧慈尊稱她為"紅荳媽"）。Mercy 憶述，被不少演員同事視為"優差"的待遇（不用排戲 3 個月），其實是一試定生死的考驗。為此，不止應考的黃慧慈成了"壓力煲"，就連"紅荳媽"也感到喘不過氣。

普通話並不靈光的黃慧慈，在此 3

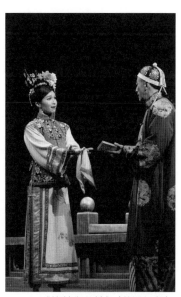

《德齡與慈禧》（普通話版）

個月中，寄住在劉紅荳的家中，由早到晚，不論吃喝（沒有玩樂）或衣食住行，均被"紅荳媽"以普通話進行"地獄式洗腦"。Mercy 還記得，每朝 8 時起牀，吃過"紅荳媽"的愛心早餐，便走到露台練習普通話的四聲，接着是聲母練習，還有難度最高的捲舌音 er。在露台完成"開聲"部分後，折返廳中進行繞口令訓練，由肯定每一個字的音準，到流暢地讀上一段……如此日以繼夜，把"紅荳媽"所設計的特訓內容反覆練習。

Mercy 形容，上述訓練，有如一個剛出世的小孩跟大人學跑步，但 BB 不須在特定時間內完成，她則每過一天，距離排演的日子又少了一天。頭一個月轉眼過去，Mercy 還在學基本的音準，"紅荳媽"也懊惱她還未拿劇本唸台詞。怎料有一天，"紅荳媽"要求 Mercy 把所有台詞的拼音也寫出來，那刻對 Mercy 來說，好像快要上戰場！

為了遴選的台詞，她們真是逐字逐句的唸，唸着唸着，終為了一個看似簡單的"覺"（jue）字發音，引爆了師徒頭上那頂"壓力煲"，相擁痛哭起來！事實上，若黃慧慈不能在是次"口試"過關，劇團將派遣另一位較精於普通話的演員演出德齡一角。在不成功、便成仁的情況下，Mercy 終能準確地以普通話唸出"覺"字，繼而一字一驚心的克服語言障礙。最終，黃慧慈在國家大劇院的演出也不辱使命，縱然她現在已不常講普通話，但慧慈仍不忘"紅荳媽"的教誨。

最佳的遴選表現：做回自己擅長的

《德齡與慈禧》的遴選固然難忘，但教黃慧慈迄今最難忘的，是俄國劇目《鐵娘子》（*Vassa Zheleznova*）的遴選經驗。在《鐵娘子》中，Mercy 被選中演一位極恨親母、性格異常剛烈的少女

"娜塔莉"（Natalie）；而這套在 2004/05 年上演的話劇團劇目，雖以廣東話演出，卻邀得俄國導演亞歷山大・波頓斯基（Alexander Burdonskij）執導，可說是一次難得的經驗。

波頓斯基脾氣極大，對演員的要求也非一般的高（Mercy 記得有次幾乎跟他火拚），但也是一位擅於啟發演員的導演。這位俄國導演最獨到之處，就是早於遴選階段，已要求演員們需表現最內在及暴烈的情感 —— 而他對 Mercy 複選的"考題"，就是要她演一場自以為最激烈的戲，演出語言也無需用英語，總言之自由發揮。

苦思如何"應試"的黃慧慈，最終帶了邱廷輝（現已是她的丈夫），在該位俄國導演面前，以廣東話演了一場情侶爭執戲。現在回想當年的選擇，她認為是理所當然。那些年的 Mercy 廿多歲，人生閱歷尚淺，又不愁生活，最嚮往和在意的，自然是情，尤其是愛情。在尋找愛情的過程中，Mercy 曾經受過傷，曾經感到晴天霹靂，也一度沉迷於情傷之中。為了呈現自己的那一面，坦誠表達內心的情感記憶，她找了邱廷輝（演藝學院的同班同學，一起加入了話劇團，且是合作上有默契的知己），排了一場感情戲。結果，Mercy 的真情演出打動了波頓斯基，贏得娜塔莉一角，而她在《鐵娘了》的演出，也相當精彩。

總結多年的遴選經驗，黃慧慈表示現在的她已不會再選演一些刻意挑戰自己、或根本不喜歡的角色。反之，在應付遴選的時候，更應表現自己最擅長的一面，突出自己的優點，尤其是面對那些素未謀面的導演。更重要是，縱有緊張感，也不要覺得遴選可怕，不能猶疑，要相信一切已作的準備，懷着自信和平常心，試戲時不要刻意設計"突出自己"的演出技巧，而是全心全意和演出對手交流，真情流露，方才是遴選之道。（撰文　張其能）

黃慧慈： 深受觀眾喜愛又兼具實力的新一代女演員。黃慧慈畢業於香港演藝學院戲劇學院，主修表演。2001 年加入香港話劇團，至今已演出超過四十齣劇目。

主要演出有：《不可兒戲》、《2 月 14》、《德齡與慈禧》、《娛樂大坑之大娛樂坑》、《梨花夢》、《在月台邂逅》、《頂頭鎚》、《雲雀》、《水中之書》、《橫衝直撞偷錯情》、《敦煌‧流沙‧包》、《奇幻聖誕夜》、《魔鬼契約》、《我愛阿愛》（重演）、《脫皮爸爸》、《心洞》、《有飯自然香》、《臭格》及《櫻桃園》等。她在 08 年更作突破，隨話劇團到北京國家大劇院，首度以普通話演繹《德齡與慈禧》中德齡一角，極獲好評。

她亦曾創作及演出黑盒劇場劇目《尋找哥林多前書第十三章四至八節》和《拚命去死的童話》。

曾十次獲香港舞台劇獎提名，並三度獲獎。07 年憑《德齡與慈禧》（粵語版）榮獲最佳女主角（悲劇／正劇）；10 年憑《水中之書》獲最佳女配角（悲劇／正劇）；11 年憑香港藝術節邀請演出的《香港式離婚》再獲最佳女主角（悲劇／正劇）殊榮。

張其能： 香港中文大學英文系學士及新聞系碩士畢業，2012 年修畢香港大學專業進修學院創意產業管理（藝術及文化）深造文憑。曾於多個創作媒介擔任撰稿員，並曾專職青年發展和本地創意產業等政策研究及倡議的工作。

現任香港話劇團戲劇文學及項目發展主任。參與多本刊物的編輯及採訪工作，包括話劇團通訊《劇誌》，香港話劇團 35 周年特刊《承傳 35》，以及戲劇藝術叢書《〈一年皇帝夢〉的舞台藝術》、《香港話劇團 35 周年戲劇研討會——戲劇創作與本土文化討論實錄及論文集》等。

① 《還魂香》：香港話劇團 2002 年製作，劉鶚原著，何冀平編劇，毛俊輝導演。

② 《梨花夢》：《還魂香》新版。香港話劇團 2007 年製作，何冀平編劇，毛俊輝導演。

③ 《綠野仙蹤》：根據美國兒童文學作家萊曼‧弗蘭克‧鮑姆的長篇童話《綠野仙蹤》改編而成。

④ 《小飛俠之幻影迷蹤》（*Peter Pan*）：香港話劇團 2006 年製作，占士‧巴利（James M. Barrie）編劇，里安‧盧賓（Leon Rubin）導演。

舞台上的語言處理及聆聽

你聽我講　　周志輝

聽不到的說話？——劉守正專訪　　張其能

你聽我講

周志輝

在話劇團當了三十一年全職演員，很多人都把我當成一個專家。有人認為我可以開班授徒，有人認為我演而優則應導，更有人認為既然我在大專讀中文出身，應該可以嘗試寫劇本。然而，所謂人各有志，自從踏足舞台的那天開始，我便愛上了演戲；自從選定了演戲作為我的職業，我便立志把它作為我的終生事業。當然，編、導、演原為一體，理論上應能互通，但事實上每個範疇各有所需，故有專編、專導、專演之分。正如讀書精的未必懂得教，教書好的卻不一定學習成績佳，我以一個業餘愛好者投身演員行列，靠的除了一丁點天分之外，主要還是在工作中不斷地學習，在生活中不斷地累積經驗。

我在演戲的工作上或許確是有一點點成績，但說到要編、要導和要教，實在一點信心也沒有！那麼我現在要談的"怎樣處理台詞"，難道都是胡謅瞎吹？是的，我所說的沒有甚麼理論根據，也未必符合戲劇教學的標準，因為我所說的都是我三十多年來累積的經驗！在此，我想和大家分享一下處理台詞所需注意的事項。當然，既然說是分享，那必定是根據我的工作習性而說的。

初讀劇本——第一次要看的應該是該劇的故事。人物關係是很複雜的問題，不是看一次就可理清的，也不應該由一個演員去確定，而是在排練時大夥兒一起去研究決定的。故事發生的時間和地點會影響該劇的表演風格，所以劇本中對時間和場景的描述要仔細看清楚，一邊看一邊想像故事發生的情境，對之後整理台詞和組織角色關係有一定的幫助。

再讀及精讀劇本——知道了故事的梗概，再次看劇本時可以開始設計角色和組織劇中角色的關係了。通常劇本開始時會有人物簡介，但一般只是點出角色人物的性別、年齡和與其他角色的

基本關係（如父子、夫妻等），至於他們之間是互助互愛、明爭暗鬥還是形同陌路，當中的原因、表達的方式等等都是要我們自己去發掘的。這時，我們要留意劇作家對每個人物的描述，以多了解他的外在形態，因為有諸內而形諸外，外在形態多少能反映出角色的性格和行為。我們也要留意劇作家對角色說台詞時所描述的態度和語氣，如溫和地、憤怒地、堅決地、不置可否地、冷冷地等等，這些描述除了顯示出說台詞的一方當時的心態，也同時反映出他對聽者的態度和感覺。

綜合了劇本裏所有對時代、場景、人物和台詞的描述，我們便可以基本上掌握到劇本的風格、表達的形式和各個角色的性格等，但說到"處理台詞"卻還有工作要做。

圍讀——很多人不甚理解圍讀的重要性。事實上，很多導演也不甚重視圍讀工作，只是集合劇中演員粗略地把劇本讀一、兩次，然後介紹舞台設計和服裝設計，之後便開始排練。

我個人認為，圍讀既然是排練的一部分，便應該像其他的排練工作一樣重要、甚至更重要，因為它是整個排練工作的第一步！

當演員獲派劇本之後，他們會各自閱讀，各自揣摩，然後以各自的理解用各自的形式演繹出他們心目中的故事。這樣一來，假如演員們得不到正當的引導，他們便會各施各法、各自為政，甚至暗地裏嘲笑和批評其他演員的演出，那麼整個演出便會變成一盤散沙了！

圍讀就是讓導演闡述他對劇本的理解，說明他對各個角色的要求，以及他將以何種形式將劇本內容呈現出來，以達致整個表演風格統一。此時，演員若有疑問或不同意的地方都可以提出，

重點是讓大家都知道，可以一起參與討論和研究，這樣大家對劇本的了解便能更臻一致了。

　　還有一點，大部分導演和演員都忽略了的，就是台詞的"可聽性"。大家都知道，在香港演舞台劇，劇本佔很大比例都是外來的，如英、美、法、日等國，甚或中國內地。這些劇本都經過翻譯，原意多少有所流失，有時原文涉及當地方言諺語就更容易有錯誤的理解。到了演員的手上，為了讓台詞聽來像說話而不是背書，都會經過"化台詞"的步驟。可是，由於譯者能力各有高低，看者的"化台詞"能力也各有長短，再加上演員們來自五湖四海，各有其鄉音土語，於是"化"出來的台詞也五花八門。有不知所云的、有歪曲原意的、有土裏土氣的、更有索性照背不誤的！以往楊世彭博士十分重視圍讀，大概因為他是"國語人"，對廣東話不甚理解，所以每次圍讀他都用上三、四天時間，逐字逐句地詢問我們"化"了的台詞是甚麼意思，看看是否有違原意；更會詢問大家某人"化"了的台詞是否是一般生活上的說法，看看聽起來是否"順耳"。我很欣賞這個做法，因為雖然劇中角色都可能來自五湖四海，但除非要突出某些角色的鄉音或鄉土氣色，否則台上充斥着不同的語法和方言，觀眾聽起來是會很辛苦的！最近我參演了《脫皮爸爸》①，劇中六個爸爸其實是不同年代的同一個人物，這樣一個角色，他的思想和行為當然會隨着

《脫皮爸爸》中飾演患有腦退化的父親

他的年齡和遭遇而有所改變，但他說話的模式和用詞應該是植根於他所生所長的地方，所以應該是統一和連貫的。遇到這樣的情況，"化台詞"時便更應小心了！

終於到了正式開位排練的時候了！

結合了我們自己對劇本和角色的理解，再加上導演的闡述和要求，我們應該基本上知道怎樣去演繹自己的角色了。但是，怎樣將我們所想的表達出來呢？這正是"台詞處理"的重要所在！

"化"好了的台詞不就等於照本宣科便可以。我們平常聽別人說話或演講，假如說者平鋪直敍，缺乏抑揚頓挫，那麼即使內容是多麼豐富有趣也很難令我們堅持聽下去的。當然，故意的高低抑揚而沒有感情的傾注也是徒然的，所以我們說的每一句台詞都必須精雕細琢，尤其是長長的獨白，假如只是空洞地造作，連我們自己也不知所云，觀眾是絕對不會接受的！

以下，就讓我嘗試以《他人的錢》②這劇的其中一段獨白說明一下我是怎樣處理的。

《他人的錢》內容是講述一位企業家周根生怎樣面對經濟市場的轉型。當經濟活動蓬勃發展，人們不再甘心於投資實業以換取每年有限的股票派息回報，於是市場上興起了各式各樣新型的投資方式，目的就是以最快的方法換取最大的收益。其中一種方法就是將一些弱勢的或者前景不樂觀的企業收購然後分拆發售圖利。在收購的過程中，被收購企業的股價會飆升，於是手握股份的股東們會發覺把股票出售遠比繼續擁有而股價一天天下跌有益得多。然而，對於那些克勤克儉，努力地在工廠裏工作以賺取微薄但安穩的生活的勞工階層來說，這無異是一棍子把他們置諸死地！因為這些勞工階層一般受的教育不多，而且有些一生沒做過多少份工，失業差不多就等於要他們提早失去賺取生活費的

能力！

劇中羅利一角正是專門負責收購的人，他的出現令周根生如坐針氈。周根生不想工廠被收購，一方面因為他在工廠已當了三十七年的董事長，對工廠有深厚的感情；一方面是顧及工人們的生計。他求助於他身為律師的女兒，希望透過法律途徑阻止羅利的收購。可是，原來這種收購行為在法律上是完全合法的！他的女兒不單止幫不上忙，還倒過頭來勸他趁好就收。周根生心力交瘁，唯一還支持他的只有他的紅顏知己──他的秘書。他要拯救他的工廠，唯一的辦法就是召開股東大會，說服股東們投票否決羅利的收購。以下就是他在股東大會上的發言：

周根生（向觀眾演說，好像他們就是股東）看到諸位的面孔真是高興……都是些老朋友……好多位我已經多年沒見了。謝謝你們的光臨，歡迎你們參加新英格蘭電線電纜公司第七十三屆股東大會──也是我擔任你們董事長以來第三十八屆股東大會。

威廉‧賀爾斯，我們能幹的總裁，已經向你們報告了過去一年公司的成績，以及我們需要再作甚麼樣的改進，我們明年經營的目標，將來的發展等等。

我倒想跟諸位談些別的。今年，我們第七十三個年頭，我想跟大家談談我的感想，特別是你們將要為自己的公司投下的一票。

我們曾經有過很好的年頭，當然也有過很糟的年頭。過去十年來我們的成績不怎麼好，但我們整個行業卻比本公司差得多得多。短短十年之前，我們是全國排名十四位的電線電纜公司，也是新英格蘭地區排名第四的製造商。今天，我們在全國排名第三，在這個地區已經排名第一了。

我們也許沒有飛黃騰達，可是我們卻生存下來了，而且比以前

更强壯。我對我們的成就感到非常驕傲。

可是我們這家公司，這家曾經遭受種種衝擊的公司——譬如說創辦人之死啦、兩次世界大戰啦、好幾次不景氣及一次全國大不景氣啦——卻要在今天，在這個它出世生長的小鎮，面臨自我毀滅的危機。

在那兒坐着的就是毀滅我們的工具。我要諸位看看這位先生的尊容。他就是鼎鼎大名的"清盤專家羅利"，也是美國後工業時代的企業家，拿着他人的錢財在扮演上帝的角色。

（羅利向觀眾點頭為禮）

過去歷史上有幾個不擇手段謀取財富的企業界敗類，他們在炸乾一個城市之後總還留下些甚麼。一座煤礦啦、一間火車站啦、一家銀行啦。這個人卻一點都不留下。他不創造任何東西，不建築任何東西，也不經營任何東西。他走了之後，留下的只是一天一地的文件，來掩蓋他遺留的痛苦與創傷。

假如他肯說："我可以把這家公司經營得更好。"那這件事也許可以談談。他可不肯這麼說。他說的話是："我要把你們一刀解決，因為在這個時刻，你們死了比活着還值錢。"

也許他講得對，但這個行業或許也會復興。假如有一天美金貶值了日元增值了，又有一天我們的政府終於決定造橋造路了，我們國家的工業結構就會一飛沖天。當這個時機到來，我們的公司將會在那兒等着，而我們也會因為過去的種種挫折變得更堅強，因為我們到底是在艱苦的環境中生存下來的。到那個時刻，我們股票的價值將會遠比他現在所出的價錢多得多。

上帝原諒我們吧，要是你們甘心拿了他幾元臭錢走路。上帝拯救這個國家吧，要是（指着羅利）像他這種人真會變成將來的社會中堅。假如這種情形真正出現，我們這個國家就不會生產別的，只

會生產漢堡牛肉餅；我們國家不會製造別的，只會製造律師；我們國家不會銷售別的，只會銷售逃稅的方法。

　　假如我們的國家真正允許我們把事物毀滅，因為它死了比活着更值錢，那我們應該轉過身來仔細看看我們的鄰居。我相信我們不會殺掉我們的鄰居，因為這叫做"謀殺"，這也是犯法的。現在我們面臨的也是"謀殺"，只是規模更大一些，而在華爾街他們管這些叫做"增加股票的價值"，而這些居然是合法的。他們其實已經用鈔票來取代良心了。

　　老天知道，一家公司的價值絕不能以股票的市價來衡量。在公司裏我們賺取薪水、結交朋友、實現夢想。這正是結合我們社會的力量。因此，讓我們就在此刻，就在這個會議上，向這塊土地上所有的賈非格（按：即羅利）説：在這家公司裏我們製造成品，不是毀滅成品；在這家公司裏我們顧到的不僅僅是股票的價格，我們還顧到所有的員工。

　　這是一段不算很長的獨白，卻深深地顯露了説者當時的無奈——無奈於他的公司是一家上市公司，一切的決定不以他個人的取態為依歸；憂慮——憂慮一旦公司被收購分拆，公司的員工以至他們的親屬將會面臨失業的打擊；憤怒——憤怒於國家和社會竟然讓羅利這等不擇手段，為錢而埋沒良心的人蠶食大家恆久以來一貫的生活方式和價值觀。他和收購專家羅利多次談判不果，明知在當時的社會環境下，他的勝算並不高，只好盡最後的努力，希望向股東們動之以情。

　　作為觀眾，看完這段獨白文字，我們當然會有自己的感受和看法。我個人很同情他的困境，也很感受到他的善良、無私和人情味，但是他所強調的正是他當前的弱點！例如他説他的公司由

全國第十四名、在本地區第四名變成全國第三、本地區第一，卻原來整個行業在過去十年裏正在大幅度地萎縮，他的“升級”其實只是因為同行裏其他公司“降級”甚或被淘汰而已！又例如他所憧憬的行業復興，“將來公司股票價值遠比當前高得多”，卻是建基於假設美金貶值日元升值，國家進行大量的基本建設等等。他的論點軟弱無力，根本說服不了那些長期忍受着股價下跌卻忽然看見一線曙光的股東。作為一個投資者，又怎會甘心守着一個渺茫的希望而放棄當前的利益呢？

　　不過，我們要做的，最重要的還是從自己所飾演的角色的觀點與角度去處理自己的台詞，而故事整體情勢的分析只能作為我們處理台詞時的參考。

　　首先，我們要設定故事的背景。台詞中提到公司曾經經歷過兩次世界大戰，即表示公司是在 1914 年第一次世界大戰爆發前成立的（假設戰爭期間難以創立公司）。台詞又提到這是公司的第七十三屆股東大會，即現在是 1987 年或之前。記錄中，1987 年全球曾經經歷一次金融危機，而劇中的羅利正在意氣風發地四處收購，這正是每次爆發金融危機之前必然的現象，就如中國的一句諺語：“國之將亡，必有妖孽”。所以我們可以推斷出故事發生的年代大約是 1987 年之前的一、兩年左右。至於故事發生的地點，台詞中已說得很清楚：美國新英格蘭地區的一個小鎮。當然我們還可以再追查多一點：所謂新英格蘭地區指的是美國東北角的六個州，主要包括緬因州，其他如麻薩諸塞州、新罕布什爾州、羅得島州、佛蒙特州和康涅狄格州都是美國本土最細小的州份。故事主角之一的周根生——即以上一段獨白的說者——是劇中“新英格蘭電線電纜公司”的董事長。他任董事長已經三十七年。作為一家上市公司，董事長的職位是由股東選出的，而股東

們絕對不會把自己的錢交給一個乳臭未乾的小子去管理的，所以可以推算周根生上任董事長時至少已年屆三十以上，那麼即表示今次的股東大會，周根生必定已至少六、七十歲了。

作為飾演周根生的演員，我是打算怎樣說服股東們不要出售他們的股票呢？有一點我是必須堅守的，就是我說的每句話都是出於真誠，為的不單是公司的存亡，而是本地區所有人的福祉！

首先，我當董事長已經三十七年，每年都會主持股東大會。雖然公司的業績每況愈下，參加大會的股東一年比一年少，但是他們大都是附近的居民，為支持本區的工業而購買了公司的股份，所以必先讓他們有一種朋友敍舊的温馨感。第一段台詞中"⋯⋯好多位我已經多年沒見了⋯⋯"是要表達出雖然很多人已經多年沒有參加股東大會，但我是沒有忘記他們這些老朋友的。

第二、三段説到公司總裁威廉·賀爾斯的年度報告和展望，其實只為帶出今天的主題：公司的存亡。事實擺在眼前，今年出席大會的股東特別多，為的就是要表決是否把公司出售！"今年，我們的第七十三個年頭"，"七十三年"一定要強調，讓大家不要忘記公司和大家一起成長的日子。

公司的狀況不是很好，這點從我們股票的價格已經清楚反映了出來，騙不了任何人。那麼，怎樣才能令股東們感到繼續投資在本公司是值得的呢？其實很簡單！電線電纜是建造業甚至是日常生活中必需的產品，我要強調的論點是：只要我們能夠堅持下去，一定可以熬過低潮的。有一個事實是毋庸爭辯的，就是："短短十年之前，我們是全國排名十四位，也是新英格蘭地區排名第四的製造商。今天，我們在全國排名第三，在這個地區已經排名第一了"。這些排名正好反映出我們在逆境中奮發圖強的決心，所以"我們也許沒有飛黃騰達，可是我們卻生存下來了"！

我必須大聲疾呼地告訴股東們，我們"生存下來了"，因為只要我們能繼續生存，一切都是有可能的！事實上，我們曾經遭受過種種衝擊："創辦人之死啦，兩次世界大戰啦，好幾次不景氣及一次全國大不景氣啦"等等。可是，雖然這些衝擊都未能把我們擊倒，"卻要在今天，在這個它出世生長的小鎮，面臨自我毀滅的危機"！這是多麼的諷刺，多麼的令人痛心啊！我一定要讓股東們清楚知道公司之有今天，並非一帆風順，而是先賢們在一次又一次的驚濤駭浪中掙扎得來，然而，只要我們的一個決定就能讓它銷聲匿跡，自我毀滅！

是誰給我們帶來這個危機呢？就是"在那兒坐着"，"鼎鼎大名的'清盤專家羅利'"，"拿着他人的錢財在扮演上帝的角色"。對這樣一個人，除了厭惡、不屑、唾棄之外，我還能用甚麼態度去介紹他呢？他的可惡比歷史上任何一個"不擇手段謀取暴利的企業界敗類"更甚，因為他不像其他人會留下"一座煤礦"、"一間火車站"或者"一家銀行"，"他不創造任何東西，不建築任何東西，也不經營任何東西。他走了之後，留下的只是一天一地的文件，來掩蓋他遺留的痛苦與創傷。"他要把這家公司"一刀解決，因為在這個時刻，你們死了比活着還值錢。"

我以上的一段比喻似乎有點令人摸不着頭腦，但股東們其實清楚不過。羅利的目的是要把我們的公司收購然後分拆圖利，他根本從來沒有想過要把我們公司辦得更好。收購了之後，他會把我們的廠房拆掉、機器作為廢鐵賤賣、留下最值錢的土地高價拍賣。所以假若他收購成功，我們七十三年來的單據和文件都會變成廢紙，而工廠裏的員工都會面臨失業，依靠他們養活的家眷便會陷入飢餓與痛苦之中！羅利看準了人們貪圖眼前利益的弱點，把公司的資產總值化成股票的價值，讓它們看起來比目前市面上

的股價高得多，讓股東們覺得把股票出售比繼續管有卻不知何時才能轉虧為盈划算得多。一旦股東們把他們的股票都賣給了他，一旦羅利掌握到足夠的控制權，便會把公司結束，因為把廠房土地出售肯定比經營下去有利。

目前的形勢確是讓羅利佔盡上風，因為社會上經濟似乎正在轉型，工業正在萎縮，大家都把注意力集中在股票、期貨等可以快速獲利的投資上。我就是要告訴大家：工業才是我們的根，因為那是實實在在的東西。我們現在表現不理想，純粹是因為美金太強而日元太弱，形成了外來貨品比本地生產的東西更廉宜，把我們的競爭力給比下去了。我要大家知道：造橋造路是國家的基本建設，只是有時政府也會受到潮流的衝擊而忽略了自己的角色而已！只要我們能夠堅持下去，好日子是一定會來的！而且，由於很多公司抵受不住這衝擊早被淘汰了，到那時我們便可以一枝獨秀、獨佔鰲頭了！

"上帝原諒我們吧，要是你們甘心拿了他幾元臭錢走路"，我實在覺得為了一次性的得益便扼殺這養活了我們幾代人的大家庭是一件很可恥的事！"上帝拯救這個國家吧，要是像他這種人真會變成將來的社會中堅"，我真心認為假如將來的社會要靠像羅利這種人去支撐，那麼我們整個國家就再沒有前途了！因為大家都將會變得像他那樣急功近利、唯利是圖。到時我們國家只會生產漢堡牛肉餅，讓大家都能快速地填飽肚子好繼續在瞬息萬變的投資市場裏拚搏；我們國家只會製造律師好去處理愈來愈多的收購和破產；我們國家只會銷售逃稅的方法好讓大家都賺盡一分一毫卻不用負對社會的責任。

我甚至覺得這種"收購"行為無異於大屠殺，因為受害的是整整一間公司的成千上萬個員工和他們的家屬！荒謬的是這種大

屠殺被冠以"增加股票的價值"之名而變得合法。"他們其實已經用鈔票來取代良心了",我要給大家一記當頭棒喝,以免墮入羅利的圈套!

日子一天天的過去,很多事情看來都變得理所當然,大家可能都忽略了一點:"一家公司的價值絕不能以股票的市價來衡量",因為"在公司裏我們賺取薪水、結交朋友、實現夢想",而"這正是結合我們社會的力量"。所以最後我要呼籲股東們認清自己的責任,告訴所有像羅利這樣的人:"在這家公司裏我們製造成品,不是毀滅成品;在這家公司裏我們顧到的不僅僅是股票的價格,我們還顧到所有的員工"。

以上就是我處理這段獨白的方法。最重要是以角色本身的思想和行為模式去思考,清楚自己正面對甚麼和打算怎樣去面對。

或者你會覺得:怎麼不是說要每句台詞都必須精雕細琢嗎?是的。但怎麼才是精雕細琢呢?是每一個字都分配好緩急輕重然後準確地背誦出來嗎?當然不是。以我個人的經驗,精雕細琢的應該是每句台詞的真正含意。我們只要捕捉到每句台詞的真正含意,加上我們對所演角色分析得來的性格和背景便能準確地把台詞表達出來了。但是,分析還分析,分析準確未必也能表達得準確,那麼我們要怎樣才能準確地把我們心中所想的表達出來呢?

我曾經有這樣一個體驗:當我還很年青時,我以兼職演員的身份參演了香港話劇團的《聖女貞德》③。我飾演的是其中一個極力主張以女巫罪燒死貞德的主教,但當我親眼目睹貞德受刑時那種堅定不移的對主的信任、從容不迫一心投向主的懷抱的態度時,我被震懾住了!我驚慌失措、陷於崩潰;嚎啕大哭、歇斯底里地衝到我的上司面前嘗試把我所見的告訴他。可是,無論我多努力嘗試,卻硬是哭不出來!當時導演曾經嘗試以代入法誘導我

進入情緒。他要我想一些我經歷過的令我痛苦哭泣的事情，可是我自小被嚴加管教，直至入讀大專前還是放學便得回家，當然閱歷不多。加上性格一向開朗，亦未曾發生過令我痛入心脾的事情，所以即使我對角色和他面對的情境的分析都做對了，我還是表達不出來！

　　所以，我經常對年輕的演員們說："作為一個演員，人生閱歷很重要，尤其作為香港話劇團的演員。因為香港話劇團走的是主流派路線，選演的劇目大多都是來自生活、反映生活，所以豐富的生活體驗絕對有助於我們去分析角色、表達情感。"那麼，年輕演員的人生經驗相對較少，豈不是難以演繹情感豐富的角色？也不盡然！我們可以透過觀察——觀察身邊的各種人物對不同事情的反應、態度和處理方法；想像——在日常觀察中嘗試以自己代入所見的人和事中，以第一身去感受所發生的事情；模仿——生活中有些事情我們是難以經歷甚或不可能經歷的，如殺人和被殺，所以除了想像便只有透過觀看其他表演，如電影、電視、舞台劇等，去蕪存菁地模仿別人的演繹了。以上所說的方法要經常實習和磨練，則庶幾可以變成我們的體驗了！

　　在這裏想順便一提我的一些感想。

　　我們演"話劇"當然以說話為主，觀眾要了解劇中情節亦主要靠聽演員們的台詞，所以字正腔圓和聲音響亮是作為舞台演員的基本條件。可是，大概因為語文教育愈來愈不受重視，年青一輩很多都有懶音和咬字不清的現象；另一方面，科技日新月異，使用無線咪已愈來愈方便，所以亦愈來愈普遍，於是很多年青演員都不再重視發聲的練習了。這是很令人不安的現象，因為各行各業都有它所需的專長，假如我們連這基本的專長也放棄了，我們還能憑甚麼自認是一個專業的舞台劇演員呢？

有一點很想提醒年青一輩的，就是“放蟹”的問題。所謂“放蟹”就是在演出時突然說出或做出一些沒有預定的台詞或動作，讓對手措手不及而發笑。理論上這是絕對不應該甚至不道德的，但是年青人好玩是絕對可以理解的，因為我都曾經年青。而且，人總會犯錯，有時無意中的說錯台詞或走錯台位也會造成“放蟹”的效果，而這種情況實在是避無可避的！我想指出的是：大多數年青演員都沒有忍笑的能力，於是當他們“放蟹”之後，第一個發笑的往往是他們自己，那豈不是害人終害己嗎？有時，假若“放蟹”者是出於無意，他會全然不知自己正在“放蟹”，但當他看見對手無故發笑，他也會忍不住一起笑將起來。我的忠告是：無論是否刻意害人，都先要練就一身超強的忍笑功夫，也要有超強的應對能力以應付突發的事情！假如大家都有這些能力，那麼“放蟹”便不會變成大災難，而只會成為我們茶餘飯後的趣談了。

周志輝： 畢業於香港浸會學院中文系。1979 年加入香港話劇團任兼職演員，1981 年成為全職演員，為現時團內最資深的演員，也是其中一位最為本地觀眾熟悉的舞台演員。

他演出過的劇目多不勝數，其中最為人津津樂道的包括《我和春天有個約會》的白浪、《酸酸甜甜香港地》的福叔、《不可兒戲》中反串包夫人及以他個人背景為素材的黑盒劇場創作劇《志輝與思蘭——風不息》等。

曾先後以《春秋魂》、《南海十三郎》和《求證》榮獲香港舞台劇獎最佳男主角（悲劇／正劇）和兩屆最佳男配角（悲劇／正劇）獎項；2012 年憑《脫皮爸爸》獲最佳男配角（喜劇／鬧劇）；亦曾憑《瘋雨狂居》獲最佳男主角提名，及憑《他人的錢》、《不可兒戲》、《暗戀‧桃花源》獲最佳男配角獎提名。2004 年更憑《酸酸甜甜香港地》榮獲第十五屆上海白玉蘭戲劇表演藝術獎最佳主角提名。

他亦為本港資深粵語配音員，曾配上百齣本地電影及外國動畫製作。其中尤以《反斗奇兵》的巴斯光年及《功夫熊貓》的施福大師最為人喜愛。

① 《脫皮爸爸》：香港話劇團 2011 製作，佃典彥編劇，司徒慧焯導演。

② 《他人的錢》（*Other People's Money*）：香港話劇團 1993 製作，謝利‧史汀拿（Jerry Sterner）編劇，楊世彭導演。

③ 《聖女貞德》：香港話劇團 1979 製作，蕭伯納原著，麥秋導演。

聽不到的說話？
——劉守正專訪

文：張其能

　　猶記得多年前一個電視廣告，某家保險公司指其員工位位"細心聆聽，更知你心"。這句頗為深入民心的口號，其實也可借用於戲劇藝術的舞台上。惟演戲時講求的"聆聽"，不只是豎起耳朵去聽（即身理上的聽）──而是要求演員代入角色用心領受、消化，再根據人物性格及角色彼此間的關係去反應、跟對方交流（即心理上的聽）。走筆至此，也許說得有點難明有點玄，惟演出經驗豐富的劉守正自有一番心得，且看他分析演戲時細心"聆聽"如何重要。

　　劉守正作為香港話劇團全職演員，多年來演過不少獨特角色，如在田納西‧威廉斯的名作《請你愛我一小時》（2003）以男演員身份飾演女主角溫艾瑪、《小飛俠之幻影迷蹤》（2006）的Peter Pan、《頂頭鎚》（2008，2013）的足球小子鄭開滿，以及《我和秋天有個約會》（2012）那位一事無成的"八十後"青年 Bobby 等等。這位曾取得香港舞台劇獎最佳男主角及配角、以及香港小劇場獎最佳男主角的優秀演員認為，舞台上的"聆聽"其實是一種情感的"付出"和"接收"（Give And Take）──演員如何"接收"對方的情感，往往影響他如何"付出"情感，這講求演員是否用心去"聽"（Listen），哪管是一句台詞，以至一個感歎，都是人物當下要表達的，作為演員不應掉以輕心，更不可把台詞如"唸口簧"般說了算（Paying Lip Service）。

一句"你好嗎"你"聽"得懂嗎？

　　劉守正以簡單的"你好嗎"為引子。看來短短的三個字，只要輔上不同的眼神和聲線唸出，已有不同的效果去影響接收者的思緒。例如，在街上遇見曾經深愛的舊情人，一句"你好嗎？"足以表達一番滋味在心頭；但若然是冤家路窄般遇上仇人，同樣

一句"你好嗎！"旋即變成暗中的較勁。一位演員能否為角色注入生命，往往視乎他有否用心"聆聽"對手的演繹，再從人物性格及關係出發，去聽到字面背後的意思，然後反應。

再者，很多人以為上述的"聽"是流於聽台詞，其實不然。劉守正以自己初出道的經歷為例，當時由於經驗不足且未能消化角色，演戲時往往一"聽"台詞就做足反應，結果換來機械化的演出，套用他的自評是"無（生）機"的表現。劉守正甚至試過被導演司徒慧焯點評"假聽"……原來他在演出"聽得不好"時，身體會不期然作出好些反應，如無意識的點頭、微笑以至全身僵直等，如此種種，就是只做"聽"的反應、沒有真正接收對手訊息的表現。

怎樣"聽"在影響接戲

更重要是，不要"放過"任何一句台詞，那怕是看似普通的台詞。劉守正認為，台詞之間如何接得好，其實留有空間供演員思考，編劇未必寫得那麼明細，卻考驗演員如何理解角色。

他舉例，《我和秋天有個約會》①有一幕戲，他飾演的 Bobby 暗戀劇中另一女角葉琳（張紫琪飾），恰巧他的好友 Danny（張敬軒飾）也在場。其中有一句台詞"冇嘢冇嘢，入嚟吖葉琳！入嚟吖！"──雖然不是甚麼寫得犀利或凄美的台詞，但也教他思索如何好好演繹。向來精益求精的劉守正

《我和秋天有個約會》中與張敬軒同時對女主角產生好感

94

分析，如果純粹要表現 Bobby 對葉琳的傾慕，大可以溫柔的語調唸出這句台詞，這也許是一般的演法；但如果要表現 Bobby 誤以為葉琳專誠找他，並想在 Danny 面前呈威風的樣子，那麼，這句台詞就要唸得招積一點，加上表情或小動作配合，便可令觀眾看見 Bobby 的真性情。而在場的兩位演出對手（張紫琪、張敬軒）也須因應 Bobby 同一句台詞的不同演繹，調整自己的演法，如是者，也將產生不一樣的化學作用。就一句台詞的不同演法所帶來的種種可能性，正好解釋為何演員需要"聽清楚"對方的演繹，因為"聽得不好"甚至"假聽"，都會影響觀眾對故事發展或人物的理解。

何謂"聽得好"？

當被問及演出時，怎能分辨對方是真"聽"？心水清的劉守正有以下的解讀──只要演員投入表演，就會引至觀眾也靜靜地投入；反之，如自己演法有變，惟對方沒有細心"聆聽"，隨機應變調整演法的話，那麼就是"聽得不好"，整體演出也難言精彩。

劉守正又以著名演員黃秋生在香港話劇團劇目《家庭作孽》[2]的表現為例。他指秋生在《家》劇中"聽"得非常好，會針對同場對手的不同演法，調整自己的演繹。在如此互動的氛圍下，一眾演員彷如"生活"在每一場表演中，也因為演出者本身也非常投入，觀眾自然"入信"。

另外，他認為角色之間的關係，往往決定了演員如何"聽"，甚至是"想聽"或"唔想聽"。他以《最後晚餐》[3]的演出為例，在《最》劇中他演的兒子角色，對甚少關愛他的媽媽既愛且恨，故此在演繹角色時，介乎在"想聽"與"唔想聽"之間。就是捕捉到這種矛盾的心理，他在演出此性格複雜的角色時就有更大的把

握。事實上，憑着《最》劇的精湛演技，劉守正奪得香港小劇場獎最佳男主角獎。

有關 "聆聽" 的 5 個 W

當知道何謂 "聽得好" 的準則，接着要問的當然是如何在演出時練習 "聆聽"？劉守正笑言，最基本者始終不離多演角色，因為多演才有練習的機會。但除此以外，"聆聽" 也有 5W —— Who（何人）、When（何時）、Where（在何地）、Why（何解）、What（為何物）……簡言之，是以上述 5 W 的角度，代入角色的心態去 "聆聽" 和反應。他認為，如何令觀眾覺得對白 "入信"，是演員的責任。演員若未能 "聽" 得好，往往是因為自己仍未掌握角色，如此要跟導演和演出對手多作溝通，尋求代入角色的方法和視點。

更重要是，即使對角色已掌握透切，演舞台劇也每晚 "重複" 似的（實情是每場演出都有它的 "生命"），劉守正也會提醒自己，不能有 "重複" 的心態，並會視演戲為一場好玩的 "講大話" 遊戲。套用這個 "大話" 比喻，他會把自己調校到一種 "無知" 的狀態，情況有如日常生活中未經思考的説謊 —— 在演出期間留意對方的語氣、神情和一舉一動，並因應這些細節調校自己的演繹，最終目的是透過演員間良好的互動，為每個演出帶來生機。

若對手 "聽不好" 或 "爆肚" 怎麼辦？

高手過招固然問題不大，惟遇上對方演出經驗較淺、以至對方刻意不依劇本或排練時的規定而演出（俗稱 "爆肚"）等情況，見慣舞台風浪的劉守正又如何應對呢？

就對方演出經驗較淺的情況，他認為可透過一些小動作搭

救，如二人扮演情侶，惟對方在台詞演繹方面效果欠佳（如不似調情）—— 那麼，他的對應方法是透過一些小動作或表情令觀眾"入信"，務求使台詞"成立"。

另就對方"爆肚"的情況，劉守正認為，作為專業演員要避免這種引誘，但若對手真的"爆肚"了，就要視乎自己是否熟悉角色，以及有關"爆肚"是否符合劇情。若符合劇情的話，問題不大，否則，他還是基於劇本去演。

除上述源自演出對手的問題外，劉守正也分享了演出語言對"聆聽"的影響。他以香港話劇團劇目《盛勢》④為例—— 身為香港人，他在劇中飾演一位在北京工作的香港人，故揣摩角色的難度不大。然而，劉守正坦言，若他在《盛》劇需要以普通話演出的話，那麼"聆聽"的難度會更高，因為語言和一個社會的文化是息息相關的，如飾演一個北京人，他就要詳細了解北京文化以至語言背後的思維，從而代入北京人的內心世界，務求"真聽"台詞的原意。

"聽得好" 就是要放鬆、要生活

回首多年的演戲生涯，劉守正深深體會到，演員在舞台上若能做到"放鬆自己去聽"，與演出對手的交流自會真情流露。而"演得輕鬆"之關鍵，不外乎是相信劇本、相信角色，以至相信每一位演出對手。正如劉守正所言，演出時要"聽"得好，不二法門是讓演繹的角色在舞台上真正"生活"，讓演出變得有機（Organic），而不是為講而講，淪為唸台詞機器。

劉守正： 畢業於香港演藝學院戲劇學院，主修表演。他善於演繹許多 "只此一家" 的角色，例如《請你愛我一小時》中以男演員身份飾演的女主角溫艾瑪、《小飛俠之幻影迷蹤》的 Peter Pan、《頂頭鎚》的足球小子鄭開滿及《我和秋天有個約會》的 Bobby 及《都是龍袍惹的禍》的安德海等。

憑其豐富的舞台經驗和對戲劇的觸覺，他經常被邀擔任輔助導演的工作，包括《娛樂大坑之大娛樂坑》、《暗戀·桃花源》、《我愛阿愛》、《李察三世》、《魔鬼契約》、《遍地芳菲》及《盛勢》的助理導演；《我自在江湖》及《梨花夢》的導演助理等。

多次獲香港舞台劇獎提名。2002 年憑劇場工作室《不動布娃娃》獲最佳男配角（喜劇／鬧劇）；04 年憑《時間列車 00：00》獲最佳男配角（悲劇／正劇）；09 年憑音樂劇《頂頭鎚》榮獲最佳男主角（悲劇／正劇）；12 年憑《最後晚餐》榮獲第四屆香港小劇場獎最佳男主角及第二十一屆香港舞台劇獎最佳男主角（悲劇／正劇）提名。其他提名作品包括《請你愛我一小時》、《找個人和我上火星》、《2 月 14》、《暗戀·桃花源》及《奇幻聖誕夜》及《我和秋天有個約會》。

① 《我和秋天有個約會》：香港話劇團 2012 年製作，杜國威編劇，司徒慧焯導演。

② 《家庭作孽》：香港話劇團 2004 年製作，亞倫·艾克邦 (Alan Ayckbourn) 編劇，毛俊輝、司徒慧焯導演。

③ 《最後晚餐》：香港話劇團 2011 年黑盒劇場製作，鄭國偉編劇，方俊傑導演。此劇於 2012 年重演。

④ 《盛勢》：香港話劇團黑盒劇場 2011 年製作，意珩編劇，馮蔚衡導演。

第四章

演員的角色塑造

從小人物到大英雄

側光

辛偉強

彭杏英

從小人物到大英雄

辛偉強

前言

　　記得入團初期，我經常被指派演出一些小人物角色，經年累月的實踐，令我對這類總是被命運捉弄的小人物角色，有一定的理解和掌握。真真正正首次擔演與命運抗爭到底的英雄角色，是 2001 年的《靈慾劫》(*The Crucible*)① 中的主角莊・普特 (John Porter)。現在回想起來，的確尚有很多不足之處，但當中有些經驗，直至近期《一年皇帝夢》(*Reverie Of An Empire*)② 中飾演與我相距甚遠的袁世凱，仍甚有幫助。

　　誠然，我並無任何 "必殺技" 去演繹小人物角色，同時對於演大英雄角色，也沒有 "獨門秘方"，因為經驗告訴我，不論演甚麼類型的角色，都要找出其可笑或可悲之處、人物性格的正面 (Bright Side) 和負面 (Dark Side)。因此，就算每次所用的 "招式"、"套路" 或會有不同，尋找角色的方法卻大致相同。

　　我聽聞好些演員並不重視分析這個環節，往往在走入排練室前零準備，對自己所演的戲沒有基礎概念，難以理解導演指引，遲遲未能掌握角色，到臨近演出前便心慌意亂，最後埋怨排練時間不足（在此情況下仍若無其事，或自己失準卻將責任推卸到別人身上者，我不屑談論）。我認為這根本就是沒有充分利用排戲時間所至。不帶任何功課進入排練室，是甘於任由自己成為 "演出工具"，演來沒有靈魂，最後淹沒在演出之中，抑或自以為經驗豐富，每次靠 "打天才波" 也能過關？還是根本並不在乎，隨便 "交吓行貨出吓糧搵餐飯食"？我認為演員在進入排練室前要做好一、二、三；在排練室要做的是四、五、六。所謂一、二、三，是指分析劇本、理解角色和初步演繹方向。有了這些步驟，再於排練室進行四、五、六，即研究討論、實踐引證、掌握角色。因此，我極之重視劇本分析，每次在揣摩自己所演角色的過

101

程中，我會從劇本賦予的資料中，研究以下的問題：

- 他是個怎樣的人，怎樣過生活？
- 他在戲中處於人生的甚麼階段？
- 他在戲中發生甚麼事情？
- 他在甚麼地方發生這些事情？
- 他在戲中何時發生這些事情？
- 他怎樣看待這些事情，過程中有甚麼矛盾？
- 他有甚麼感受，為甚麼會有這種感受？
- 他在戲中想做甚麼？

我一方面用以上的問題建築角色的輪廓，另一方面嘗試通過
"他"去理解"動機"、執行"動作"、達到"目的"；我着重從內、
外兩方面去探索"他"如何"接收、感受、思考、判斷、反應"：

　　1. 角色與自己的連繫。

　　2. 外在形態及肢體動作的運用。

當然，在整個尋找角色的過程中，要同時兼顧：

　　3. 劇本結構與人物關係。

最後，我認為探索表演還有一點是不可或缺的：

　　4. 演員的修養。

我會以六個近年演過的角色作為例子，環繞以上的題目加以解
說。

1. 角色與自己的連繫

　　有些演員在排練時，往往太着重以自己的直覺感受、主觀意
願去判斷角色，忽略了甚麼才是角色的思維、角色的感受、角色

的反應。有些演員甚至並不在乎角色，一副“總之由我來演，我的感受就是角色感受”的姿態，強行將自己佔據角色，結果演來演去也是自己。從表演角度而言，一個角色的完整性是“演員”和“劇本字面上所賦予的人物”的結合，不同的演員演同一角色，由於質地、條件不同，的確會有不同效果，但一切有關演繹上的選擇也必須源自劇本。演員一生演繹無數角色，有些角色與自己較為接近，有些則相距較遠，因此，演員要設法拉近自己與角色之間的距離，才能走進角色世界。我習慣每次演出都做資料搜集，也會在劇本中尋覓自己與角色之間的相同和不同之處，以及發掘一些觸動點，這些步驟都有效地令我和角色合而為一。以下有幾個例子：

1）日本“岸田國士劇本獎”得獎劇作《脫皮爸爸》

排練前的準備

　　這齣劇在 2005 年寫成，於是劇情的時間連線設在 1925-2005，即父親脫皮的時間範疇，因此這段時期日本的政治、社會、經濟、生活等發展，便成為我資料搜集的重點。戲中我所演的主角鈴木卓也在 1965 年出生，這四十年來日本人的成長背景，成為我創造角色的註腳。

　　我也搜集了劇中所提到的名詞和多宗歷史事件，包括“梅比斯環”、“電影研究學會”、日本戰機“雷電”成功偷襲珍珠港、由坂本九演唱的勵志歌曲《昂首前行》改了歌名《Sukiyaki》竟然打上美國流行歌曲排名榜第一位等等，這些都是劇中很重要的元素，當中很多是深刻打動角色的所謂“奇蹟”。排練過程中，我也請教了副導演林沛濂在演出中需要兼顧的日本禮儀。

　　為了加強自己對近代日本文化的觸覺，我選看了太宰治的

《人間失格》（文字版和漫畫版），以及古谷實的漫畫《廢柴同盟》兩部風格極端的作品。

角色的需求

我在《脫皮爸爸》中飾演性格懦弱、逃避責任的兒子“鈴木卓也”，已婚的他本來在郵局工作，生活穩定，後來在一次交通意外中被揭發有婚外情，隨後被郵局解僱，而妻子也鬧着要離婚；一無所有的“卓也”唯有回到鄉下與患有腦退化症的老父同住，不久之後便發生了父親“脫皮”的事件。《脫皮爸爸》以兒子重遇過去的爸爸的奇幻經歷作為骨幹，核心人物既是“卓也”亦是六個爸爸，這個經歷是一個旅程，旅程中會不斷有所發現，引

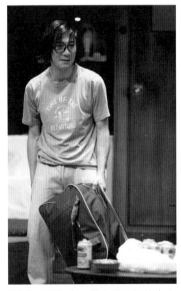

《脫皮爸爸》中一個生活潦倒的小人物造型

起角色感受，支配角色的行為。因此我不斷提醒自己交流（Communication）在這個戲的重要性；交流包含接收與給予（Give And Take），所有角色反應（Reaction），都源於接收之後所引發。飾演“卓也”尤其需要具備良好的聽力（Listening），以及懂得累積每場父子戲中的一切發現和感受，作為劇情後段角色轉變（Transition）的動能。除此之外，也要設定“卓也”與妻子、情婦、母親的相處歷史和關係，亦要找出“卓也”在人生不同階段，與父親彼此之間的期望與矛盾，才可清楚體會角色感受、理解角色的性格是怎樣形成。

我的觸動點

（一）蟬

劇本中遍佈蟬叫的舞台指示，這個元素在戲中很重要，蟬的象徵意義，是鈴本卓也想在人生低潮期再次站起來，等待一個破蛹成蟲的時刻。而父母為卓也"脫殼"，是他們對兒子的祝福。我對這點感受甚深。當然，象徵意義是不能演出來的，是靠導演通過一些手法讓觀眾感受，作為演員，我會在排練的過程中，審查自己的演繹是否能夠配合。

（二）家庭力量

這個戲最感動我之處，是父母對兒子的愛，這是一份根本存在的愛。我們一生為着自己的生活奮鬥，很多時都企圖從自己身上、社交圈子中尋求力量，而忘了從自己的家庭中獲取支持，"向外求而忘了往內尋"正正是每個人成長中必然經驗過的，這好比蟬一直在叫但我們往往聽不到，彷彿忘掉牠的存在。我期望觀眾看戲後，能夠從演出中聯想到當自己遇到困難時，家人原來一直在默默支持自己，從而令觀眾重新審視家庭力量的可貴。

（三）讓我再一次

劇本的第一場和最後一場的上半部結構一致，我將之定名為"如果生命有 take2"，這是我從小已經常幻想的情節，也是我想和觀眾分享的題目。

（四）角色的孤寂感

卓也既害怕面對群眾，同時又為躲避而自責；既想抗拒墮落，同時又自覺無能為力；他徬徨無助、可笑可憐，只能獨自面對又同時不能承受。而其他角色如幾位爸爸、妻子、情婦和殯儀館職員，亦流露了一種現代人的孤寂感。

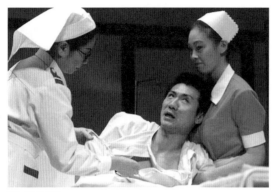

《生殺之權》

2）英國得獎名劇《生殺之權》（*Whose Life Is It Anyway*）③

我在 2005 年 1 月演出《生殺之權》的主角夏禮信（Ken Harrison），是七十年代一位因交通意外導致全身癱瘓的雕刻家，在醫院治療期間，深深體會到人性尊嚴的可貴，認為生、死的決定應掌握在自己的手中，遂義無反顧地爭取"安樂死"，與當年的法治、醫療制度抗爭到底，成為劃時代的悲劇英雄。

排練前的準備

（一）進入排練室之前

我不是個全身癱瘓的病人，因此必須透過一些方法，拉近我和角色的距離。記得當年我在排練此劇前放大假，讓我有充裕時間作好準備，我除了搜集有關全身癱瘓病人的資料，還特意在正式綵排前拜訪此劇的導演何偉龍先生，了解他對夏禮信的看法，作為我去揣摩此角色的起點。在假期中每一天我都會細閱劇本，及花上幾個小時躺在牀上不動，去感受一下全身癱瘓的滋味、體驗一下那份長期的孤寂感。過程中我發現"天花板"是最親密的夥伴，因為所有思考、回憶的場地都只能是天花板，這對日後演繹夏禮信有極大的幫助。

（二）進入排練室之後

到了正式綵排，為了增加角色的可信性，導演要我在觀眾入場前已經躺在病牀，連中場休息亦不可離牀，直到完場謝幕為

止。期間我們請來醫院的看護和脊椎神經科的專家，為我們講解常識、劇中的藥名及專用名詞，並示範照顧全身癱瘓病人日常生活的步驟，以及分析他們的心理狀況。從第二個星期開始，我每天提早到排練室躺在道具病牀上，練習這種病人的呼吸方式、模仿他們呼吸時所發出的聲響、頭部轉動的幅度，並嘗試在這狀態之下講台詞，漸漸發展成夏禮信說話時表情特別豐富的演繹；他面部肌肉的動幅頗為誇張，是因為身體的限制所造成，也因為他已 "死剩把口"，表情和說話變成保護自己、對抗他人的唯一武器。

角色的需求

《生殺之權》的劇情中，有不少情節描述夏禮信因為失去活動能力，被迫接受一些不自願的方案和治療，這些看似為其設想的行為，卻對夏禮信造成身心創傷。例如主診醫生無視夏禮信的意見，強行為他注射鎮靜劑，成為角色心態的轉捩點，正如夏禮信的台詞所說："一切都是保持我生命的一連串計劃之一！"那麼 "我的意願呢？" "假如我不想再生存下去又如何？" 當身體已不由自主，唯一能自主的，便只有維護自己的尊嚴，因為 "有選擇才有尊嚴！"

很難判斷 "安樂死" 這個想法是對是錯，但這確確實實是夏禮信的打算，我嘗試代入他的角度去咀嚼台詞；他在最後一段獨白中說："我應否死這個問題關乎一個人的尊嚴，你看我，我甚麼也做不到，連最基本的功能也沒有了，我不可以小便，永遠要插尿袋，每過幾天便要灌腸，每兩小時要有兩位護士替我轉動身體，否則我便會生褥瘡發臭，我只剩腦袋可以用也等於沒用，決定做、想做的事情通通做不到……" "我情願承認自己已經死

了，我認為醫院方面盡力去保存我生命的影子極不人道，摧毀我自尊……""我不否認很多人嚴重傷殘，都可以克服困難，生存得很有意義，很有尊嚴，但他們有尊嚴，因為他們可選擇，如果我想生存，社會要殺死我，便是恐怖，但如果我想死，社會要逼我生存，那是同樣恐怖……""社會要盡力用人力物力去保存生命，我認為並無侵犯人的尊嚴，而且還表揚了社會的進步，如那人想生存的話便沒有侵犯他尊嚴，但我已經說過，人的尊嚴來自可以選擇，不能選擇便是沒有尊嚴，因為科技取代了人的意志……""就算我不可以做一個人，我亦不打算做一個醫學上的成就……"

雖然大多數癱瘓病人都有不同程度的情緒問題，但明顯地夏禮信沒有因傷殘而失去理智，反而很清楚自己在做甚麼。因此，在演繹角色時，需較多傾向展示其理性一面。

我的觸動點

我嘗試找出自己與夏禮信的共通點，發現有些觀點相當接近：

（一）他有一句我很有共鳴的台詞："誰人可以證明自己神經正常？你可以嗎？"

（二）我亦曾想像自己到了如此田地，會怎樣對待自己的女朋友："我叫她不要再來探我，兩個星期前了……"因為"好過犧牲一世人！"我認同夏禮信的想法。

（三）他在戲中有一段談及自己失去男性能力的感受："我雖然沒用，但仍是一個男人的思維，我覺得自己變了，每天和護士們總會談到與性有關的話，即使天真無邪的說話我都聽成語帶相關，彷

如中年色中餓鬼⋯⋯她們一離開病房，我便羞愧到毛骨悚然，真是奇怪，真是好笑，我仍然有慾念，你是否感到反胃呢？"作為一個男人，我能想像他的痛苦。

（四）夏禮信也談到父母："我以為媽媽看到我這樣會崩潰，我以為爸爸會堅強點，怎料剛好相反，爸爸呆在當場，不知如何是好，媽坐着，很同情，很了解我，她明白痛苦是怎麼回事。他們上星期來過，我故意令爸離開，告訴媽我決定要死。她望着我，一汪眼淚說：'仔，命是你自己的⋯⋯不用擔心爸爸，我會安慰他的。'然後她站起來，我問：'那你又怎樣？'她說：'我怎樣？難道你以為做人很好，好得會令我怕死嗎？'⋯⋯我想我很似我媽⋯⋯"

我想像自己的父母正是劇中人，把那天在醫院對話的情景在腦海裏模擬了一次，感同身受。

每場演出前的準備

演出在七點四十五分開始，我七點正便躺在舞台的病牀上，開始進入他的世界。看着觀眾入場，便是夏禮信在病房裏，回憶以前駕車經過公園時看見人群的景象；每看見一張熟識的臉孔進入觀眾席，便是夏禮信在病牀上想起了一位朋友⋯⋯

然後，燈光轉變，演出開始了，我和夏禮信一同經歷一次⋯⋯

3）經典名著改編《捕月魔君・卡里古拉》(*Caligula*)

《捕月魔君・卡里古拉》[④] 是改編 1957 年諾貝爾文學獎得主、法國哲學家卡繆（Albert Camus）1938 年寫成的劇作《卡里古拉》(*Gaius Julius Caesar Augustus Germanicus*，綽號 Caligula，意即"小靴子"）。基本上，卡繆借用了羅馬歷史學家蘇埃托尼烏斯（Gaius

Suetonius Tranquillus）的《十二凱撒傳》（*Twelve Caesars*）的一些歷史細節，將這位羅馬帝國歷史上著名暴君的一生，編寫成一齣四幕悲劇。卡繆原劇的重點是借題發揮，回應歐洲在第一次世界大戰後的價值崩潰狀況，而卡繆的存在主義思潮，正好具體地反映了其時歐洲整體精神狀況。此劇的改編及導演陳敢權先生卻沒有將原劇中的殘酷與荒謬進一步渲染，反而將這一部有關存在主義的作品，改編成一齣頗具詩意及激情浪漫的悲正劇。

排練前後的準備

　　不了解卡繆的思想，根本無法去演這戲，因此我做了很多資料搜集，並在卡繆的哲學當中，找出我認為合適的部分應用在角色之上；他認為人對於荒誕，可以有三種反應：

（一）自殺（Suicide）

但是自殺解決不了問題，只是臣服於外在規律。所以卡繆認為不好。

（二）哲學自殺（Philosophical Suicide）

也就是思想上的自殺，意思是凡事不要想太複雜，信一些簡單的東西，例如人死後一定會上天堂，善有善報等等。這對卡繆來說只是逃避，他也不認同。

（三）有意識的反抗（Conscious Revolt）

即是縱使我知道存在是荒誕的，但我生活下去以維持這種荒誕。世界繼續有自己的法則，而我有我的渴求，因此每一刻都保持着拉鋸的狀態，而保持着這種意識去反抗的人會很痛苦，卡繆稱之為 "荒誕英雄（Absurd Hero）"。荒誕英雄有三個特徵：①拒絕希望，維持強烈悲觀；②鄙視死亡；③對生命的熱情。

戲中的卡里古拉是荒誕英雄，他保持着一種荒誕邏輯，故意把一切推到極端，最終毀滅自己。他內心很矛盾，又故意做很多事去保持這種矛盾。這是很特殊、很個人化的思維，為了能投入角色，我和導演陳敢權先生及戲劇文學指導林克歡先生反覆研究、討論，一方面從他們身上學習關於存在主義思維的知識，另一方面將我對角色的感受告訴他們，尋找演法。

觸動自我感覺的方法：

（一）反覆問自己問題

這個演出我尤其着重每次對月光傾訴時的狀態，因為這是觀眾窺探卡里古拉內心世界的窗戶，也是展示其善良本性的時刻。因此，有時我會刻意讓自己留彌在某種若有所失之中，一直滾存。例如我會問自己："為何我仍未得到月光？"我相信三年以來，卡里古拉每天都會問自己這個問題。只因"仍未得到"所以要"不惜一切"，這同時提供了動力和空間，讓我每場演出都可以在原點出發，為卡里古拉創造一個尋找的路程。

（二）運用生活元素

2009 年 1 月 10 日的月光，是 12 年來最大的，我站在街上呆望着，覺得那個晚上的月光特別迷人，並想像它就是大會堂佈景中掛着的月光，卡里古拉就是望着這個令人迷醉的月光説："我想得到你，你願意落到我懷抱嗎？"這種想整個人跳進月光的懷中的具體感覺，令我在演到與月光對話時的那場戲，身體上不期然多了些平時沒有的動態。

（三）每場演出前的準備

我做完暖身運動，然後安靜地坐在地上，將思維投入到某個幻想的場景中：

我望着杜西娜冰冷的遺體，伸出兩隻手指輕輕撫摸她的臉……

"人會死，亦不快樂。"

然後我在田野奔跑……

"我要得到月光！"

可惜即使我如何追趕，仍是抓不住它……

"突然間我想回去了，突然間我想改變。"

我不想見人，回到皇宮後刻意避開所有大臣，直至看見他們離開浴池後，我才爬上樓梯……

"月光……月光……"

演出隨即展開。

總結經驗

世界上可能有千億種表演方法，甚至聽聞近年有人提倡"反史坦尼"的理論，我既不同意亦不想浪費篇幅討論。各種不同的理論都有其法則，而我所深信的法則是：要令角色打動觀眾，必先讓角色打動自己。

2. 外在形態及肢體動作的運用

根據這些年來的經驗，我深明探索角色可以是多方面的，各種法門不論派別，只要適用，也應該嘗試加以研究、運用。曾幾何時，我認為只需發掘人物心理、行為以至潛意識等，表演時專注地從內而外（Inside-out），便是好演技。這個想法未免太狹隘，須知這只是演繹角色的其中一個方法，假如墮入字面理解的陷阱，以為從內而外便等如"好 Deep，好內在"，錯誤理解、鑽牛角尖，亦難以用於實際表演之上。有時，演員可從整個戲的表演

風格、形體動作運用等，以從外而內（Outside-in）的方法，反過來尋找內在，展現角色，當然要視乎不同的劇種而用上不同的演法。從外而內的方法，可分為通過外在動作的體驗去尋求角色和運用外在動作設計去表達角色。

　　以下兩個，便是通過外在動作的體驗去尋求角色例子：

1）《暗戀・桃花源》

　　《暗戀・桃花源》⑤由三個主要部分組成，分別是戲外兩個劇團互爭場地綵排的事件、悲情的《暗戀》和搞笑的《桃花源》。

　　我演繹《桃花源》的老陶在處理台詞的同時，需加入大量肢體上表演，對體能和時間性（Timing）的掌握極其講究。例如《桃花源》第一段老陶在家中等春花買藥回來的獨白，處理如下：

　　（燈暗，到指定的位置準備好）

　　（燈亮，配合第一段鑼鼓，背着觀眾把酒瓶打開，第一次不成功，配合一段鑼鼓，第二次不成功，配合一段鑼鼓，第三次開到一半轉身向觀眾）這甚麼酒？（説到"酒"字時把酒瓶放到枱面）弄半天弄不開？

　　（拿起枱上菜刀，試圖挖開酒瓶，然後配合一段鑼鼓，不小心斬掉枱角，望刀，然後把刀在枱角切口量度，再面向觀眾）這甚麼家？買藥能買一天不回來？

　　（走到枱左的椅子旁，將瓶子放在上面，配合三下鑼鼓一刀斬下，同時用腳配合手的動作，造成把椅子一刀兩斷的效果，先讓右半椅子倒地，再配合鑼鼓讓左半椅子倒地，接着先望菜刀再望瓶子）這是甚麼爛刀！

　　（走回枱邊把瓶子和刀放下）我不喝可以吧！我吃餅！（説到

113

"餅"字時才拿餅，然後坐下，想吃第一口之前面向觀眾說台詞）武陵這個地方，根本不是個地方！窮山惡水，潑婦刁民；鳥不語，花還不香；我老陶打個漁，魚都串通好了一塊兒不上網！老婆嘛滿街跑也沒人管！這是甚麼地方？

（拿起手上餅吃，卻咬不開，餅反彈蓋着臉，再拿開，期間配合一連串鑼鼓）這是甚麼餅？（將餅放到枱上，先切兩刀再斬兩刀）這根本不是刀！

（配合一段鑼鼓，把刀拋到枱右方遠處）這根本不是餅！

（配合一段鑼鼓把餅拋到椅前方，拿起另一餅）這也不是餅！

（配合一段鑼鼓把餅拋到椅子前方、第一塊餅的右邊）我踩死你，我踩死你！

（跳到餅上每腳各踏着一餅，連環做出九個舞步動作，期間配合一連串鑼鼓，走到枱前右方，突然回頭配合兩下鑼鼓指着地上的餅）不要動！站好！還扭在一起？

（走到餅前指着左邊一塊）你還笑？還有臉笑？你買藥能買一天？買到哪去了？

（指着另一塊）你也不要笑！你也脫不了關係！看你臉大的跟張餅一樣。

（指着菜刀）你站在那邊幹甚麼？沒用的東西！你要是有勇氣就去把他們兩個分開！我踩死你！

（先用手拍打地上的餅，再原地跳兩次，然後單腳盤旋四次，緊接穿腿動作及蜈蚣彈，作勢失平衡，最後向前仆在地上，期間配合一連串鑼鼓）

以上例子只是其中一段，《桃花源》遍佈地使用這種表演形式，賴聲川導演要我準確地計算好每一句台詞去協調每一個

動作，與其他演員配合得絲絲入扣、純熟無比，再配以鑼鼓效果，建構《桃花源》獨有的、截然不同的節奏和效果。我的責任是反過來從這些肢體表演中，找到人物特性。首先我會問："甚麼人會做這些動作？""為甚麼要做這些動作？"就以上述一段為例，我是從反覆執行這些動作的過程中，體會老陶內裏的可笑和可悲；從不停的跑動中，體會他其實藉此逃避面對妻子春花與袁老闆的姦情；從筋疲力竭的感覺，體會老陶的暴躁。演員只要在做動作的同時，讓這些動作直接刺激自己、影響自己的生理狀態，從而體會內在的感覺、了解背後的意義，便會清楚"為何要做這些動作"和"怎樣做這些動作"，從而找到角色的個性、情感與行為。

2）《生殺之權》

每個角色在每場戲都有一個甚至幾個目的（Objective），而目的是需要通過動作（Action）去達到，例如我內心動作（Internal Action）是"安慰他人"，於是我用"走近他拍拍他肩膊"的身體動作（Physical Action）去表現。由於我在《生殺之權》要表演一個全身癱瘓的病人，頭部以外的其他部分便需要協調起來以替代肢體，因此面部表情和聲音的濃度、力度，便要調校得更準確、更仔細，因為面部肌肉和聲帶便等同於我的肢體。另一方面，表演時身體不能動彈也會為演員帶來衝擊，表演模式會有別於平常，例如我在演到某段很激動的戲時，明明想舉手拍打對方，但由於我的意識不許我的身體活動，這種不能動彈的感受便直接刺激作為演員的我的情緒，從而觸發一些體會，引導我的表演。飾演夏禮信尤其要注重貫徹角色可信性，因為只要在過程中動了一下，便會破壞整個演出，因此，以往在形體課堂上學過的"上半身與下半身分離"（Upper And Lower Body Separation）便發揮作

用，不管演得多激動，亦要有意識地控制身體。

以下是一個通過運用形體設計去表達角色的例子，《脫皮爸爸》：

為了塑造一個有別於自己一貫形象的〝卓也〞，司徒慧焯導演因應近年日本人普遍的意識形態，創造了〝自我冇事機制〞系統，令〝卓也〞遇到任何事情也會立即自我安慰、逃避面對，使問題不斷累積起來、無限放大。我根據以上的觀點去摸索其行為舉止，並運用了以下兩項外在方法塑造角色：

（一）曲線能量表達

假如〝卓也〞能習慣直接表達感受，便不會形成障礙、深化問題，為了從外在強調人物的獨特性，導演司徒慧焯和我製定了一個所謂曲線能量的表達方式，即人物的所有舉止，包括望人的角度、身體的反應，甚至台位的路線，都儘量減少以直線進行。

（二）角色姿勢的組合

我設計了好幾個姿勢（Gesture），在排練過程中不斷反覆組合，為角色創作外在形態，例如當〝卓也〞逞強時會挺胸、頭微微昂後，一旦被揭穿，馬上便垂頭曲背；又例如當〝卓也〞在支吾以對、諸多藉口時，會指手劃腳等等，讓觀眾從這些特殊的動作去了解角色內在。

總結經驗

觀眾走到劇場，不是來聽戲、不是來讀戲，而是來看戲。我們固然不能忽視台詞的重要性，因為台詞是表演工具，但卻不是唯一的工具。台上的一切動作，不論是戲劇動作（Dramatic Action）或是大幅度的活動（Movement），都是表演的一部分，一些合乎情理的外在形態、動作，能讓演員更實在的尋找角色，也

讓觀眾更清楚看到我們的角色、我們的演繹。

3. 劇本結構與人物關係

　　當演員在關注自己角色的同時，不要忽視劇本裏其他的資料，例如劇作家的寫作風格、劇本結構、戲中角色與角色之間的關係等等，因為這些都是探索表演不可或缺的元素。與大家分享以下的例子：

1）法國名著《藝術》（*Art*）⑥

故事主題與內容

　　這是一個以探討價值觀為主題的戲，當朋友之間不能包容彼此的價值觀，他們可以繼續維繫友誼嗎？劇情由思捷（Serge）買了一幅二十萬的白色油畫開始，引發連場辯論、罵戰，在大家也不知所措下，易邦（Yvan）成為犧牲品，被他們指責為這次紛爭的罪魁禍首。隨着易邦情緒崩潰，三人終於找到喘息機會，結束這場"白色油畫大戰。"

我的個人理解

　　由於編劇雅絲曼娜・雷莎（Yasmina Reza）是以女性角度，去嘲諷成年男人背後的小器，於是我們要從她的觀點，加上自己對男性的體會和理解，找出當中的可笑性。這個劇本相當成熟，我們不難找出台詞背後的動機（Motivation）。瑪克的（Marc）台詞"我哋十五年嘅交情就咁就玩完"是全劇的轉捩點（Turning Point），因為此話一出，同時深刻地傷害了在場三個角色，導致往後劇情中互相對罵的動機轉變了；思捷和瑪克表面上雖仍是各不相讓，實則背後在尋找一個下台階，好讓這段友情得以維繫，

117

因此，平日沒有殺傷力的易邦才會成為結束罵戰的犧牲品。

　　有些戲很集中在一個角色身上，於是演出的成敗很大程度上取決於個人表演的優劣。而《藝術》則是一齣群戲（Ensemble Cast），由三個角色互相成立，因此三個演員必須互信、互動，"配合"（Match）在這個演出中所發揮的作用相當重要。舉個例子，戲中易邦有一段"譽滿國際"的長獨白（Monologue），單純從個人表演的層面上，只要略加處理，已經相當悅目，精心處理的話更加不能想像；然而，若果只着意追求效果去演繹這段獨白，便會產生另外的問題：為何在劇情中的該處，會有一個角色作個人表演？而另外兩個角色又肯給予他空間作個人表演？這段獨白固然寫得精彩，也須靠三個角色互相成立，才有存在的必要；劇中三人本來約好見面，但易邦遲遲未現身，留下本已為了買畫事件而心有嫌隙思捷與瑪克，兩人一方面暗自尷尬，另一方面又惱怒易邦遲到。由於易邦知道兩位朋友有心病，在入屋前估計雙方已經"開火"，他為了"補鑊"而急於解釋、拚命解釋，同時在不斷觀察他們的反應，因此繼續解釋、不斷解釋，企圖轉移焦點到自己身上以緩和氣氛，這是角色獨白背後的動機。可笑的是易邦不停以"形容自己身處兩個女人的夾縫的苦況"作為遲到理由，相當煩人，果然打破局面，令本來處於對峙的思捷和瑪克一同袖手旁觀，看看易邦"搞到幾時"；期間二人聽到不耐煩，打算離去，易邦唯有繼續用解釋留住他們。就是這樣，三個角色一起成立了這段長獨白，既合理又有機（Organic）。

　　從《藝術》的劇本中，可見易邦處於思捷和瑪克之間的矛盾夾縫中做人，他本人的自我價值很低，經常被人拿來開玩笑，能夠有兩位有學問和有藝術修養的朋友，令他的生活多了色彩，為

此他甘於擔當朋友之中的小丑角色，這是他的存在價值和生活責任。當然，易邦在生活中也有煩惱和壓力，他和即將結婚的刁蠻女友嘉嘉的相處出現了問題，為了能穩固這段關係，放棄了從事了多年又沒甚起色的製衣業工作，去了嘉嘉叔叔的文具公司當經紀。人到中年才從頭開始，一方面怕工作做得不好，另一方面又怕女友和其家人嫌棄自己。困擾易邦的還有一位經常喋喋不休的媽媽和一位茶煲後母，以及一位懦弱父親，因此與朋友一起嬉笑和聽他們談論藝術，成了自己忘憂的避難所，也是傾訴心聲的好對象。

在整個排練過程中，透過以上的個人理解，我找到以下幾個演繹的重點：

（一）角色基調設定

易邦希望朋友開心，即使受了委屈，也慣性地對自己說“沒所謂啦”去自我開解，但又自覺是受害者，經常自我矛盾。

（二）人物關係的設定

詳細地設立角色之間如何認識、怎樣相處及對彼此之間的看法等等，這有助表現角色之間相處的質感，通過一些慣性的語氣、態度去呈現人物關係。

（三）形態特徵設定

易邦明顯地有點神經緊張，我參考一位和易邦背景相近的朋友，去塑造他平常說話的語氣、焦急時的動靜、走路時的姿態。

（四）輔助元素設定

為了側寫易邦的精神壓力，我特意塑造嘉嘉和母親的形象，例如嘉嘉有“懶音”、母親說話刻薄等等，讓觀眾有更具體感受。

2）中國歷史創作劇《鄭和與成祖》⑦

故事主題與內容

此劇的主角鄭和是一位真實的歷史偉人，劇本主題是透過歌頌鄭和，傳揚愛與勇氣的可貴。冼杞然先生筆下的鄭和，年青時是戰無不勝的明朝監軍，深得明成祖與皇后的寵信，自幼與皇后身邊的宮女藍芸相知相交，可惜鄭和畢竟是太監之身，二人只能把情意藏在心中。鄭和出征西域時，發現自己的下體再次長出，心存僥倖，欲隱瞞此事暗中與藍芸相愛。可惜鄭和鋒芒太露，引來朝中奸臣通風報訊。成祖得知此事，要鄭和再行宮刑，更曉以大義，要身為臣子的鄭和犧牲小我。藍芸非但沒有捨棄鄭和，更安慰他"不要拘泥於肉體之愛"。隨後鄭和又被奸臣揭發曾暗中抗旨，其時成祖正計劃派鄭和下西洋宣示大明國威，遂處死為其頂罪的藍芸，一對戀人從此陰陽相隔。鄭和只能寄託於對藍芸"心靈的愛"，遁然走入海洋，最後憑着無比的勇氣和堅持，終貫徹"代天子出海"的忠君愛國精神，成就了七下西洋的航海大業。

我的個人理解

首先我重新審視這個演出的意義："紀念鄭和下西洋六百周年"，這是一個以歌頌鄭和為主題、以愛情故事為骨幹的戲。我嘗試加上一個角度："一個人怎樣成為偉人的成長歷程"。世界上沒有人一出生便是偉人，鄭和亦沒可能一早便想到要出海，又馬上變得豁達，每個人都要經過歷練才可成就大業。假設早年的鄭和屢建奇功，深得成祖寵信，不自覺地驕傲起來，甚至認為自己可以和藍芸締造不可能之戀，導致鑄成大錯。最初他本着"不想辜負藍芸的犧牲"而出海，但在航海的歷程之中，隨着各地見聞及與不同民族邦交，建立了不屈之志與廣闊胸襟，最終成就七下

西洋之舉。這樣，故事中一切愛情、友情、挫敗、傷痛等元素，都成為鄭和人生不同階段的成長烙印，教他成為歷史偉人。

在整個排練過程中，透過以上的個人理解，我找到以下幾個演繹的重點：

（一）陳設重點

將鄭和早年自大、與藍芸一起隱瞞復陽之事，設為上半場的重點；從他的處理方法、思維，去描述這個階段的他，仍困在世俗功名和慾望之中。下半場以航海的事蹟為重點，表現鄭和的心態轉變；他初次出海遇到風浪，支撐他的力量來自藍芸"心靈的愛"，從中慢慢體驗出"精神力量"的可貴，繼而用於航海事業之中。

劇本中還有一些細節可表現鄭和的改變，例如他與道衍大師的三場對話：第一場不明、第二場迷惑、第三場徹悟，佈置了這些"點"（Action Point），再通過動作（Action）、特定時刻（Moment）去呈現、串連起來，觀眾便可清晰地看到鄭和的成長過程。

（二）對比手法

為了讓觀眾看出鄭和出海後境界有所不同，我刻意在兩場他與成祖的對手戲中，用上比較極端的演法。上半場當鄭和被翻閹之後，成祖到訪責罵鄭和"為了一己私慾而輕重不分"，這時的鄭和表現激動。到下半場，晚年的成祖隨着明朝國勢日隆變得安逸昏庸，當皇后在宮中被大火燒死後，成祖不單止殺人洩憤，更打算要所有宮女陪葬，這次輪到鄭和曉以大義，指責成祖"為了一己私慾而輕重不分"，這場戲中鄭和態度自若、視死如歸、立場堅定，最後説服成祖，打破君臣之間的隔膜。

（三）核心思維

何以歷史上成祖在鄭和六下西洋之後駕崩，而鄭和仍要堅持

七下西洋？這是一個可以加以利用的創作空間；在劇本下半場成祖與鄭和最後一場戲中，成祖説："我已看不到你的牢籠了！""我很羨慕你，朕要像你拋開枷鎖，飛出牢籠已是不能，唯有寄望你代朕出海！"如果我不賦予角度，任由順理成章，那麼鄭和下西洋便會很"被動"，只是傳統上受到積壓了數千年的忠君迷思所蒙惑，出海純粹只是實踐於忠君愛國的行為之上，或是逃避情傷的出路。甚至鄭和根本只是一名較有能力的奴才，以為自己可以完全自由地看世界，那麼他到頭來仍是被無形鳥籠所困，至死不悟。我必須為鄭和締造一種"不屈的意志"作為角色的核心思維，通過下半場的航海過程逐漸建立，對藍芸"心靈的愛"逐漸昇華為一種不屈的精神，又將成祖的寄望化成推動力，令他堅持七次出海，年邁時將這份精神延續到周文、周武身上，直到現在。這樣，整個下西洋的行為會變得更主動，亦能從中顯現角色的轉變。

總結經驗

以上只是我個人的分析角度和演繹，每個演員都可以有其他的演繹角度和方法，就更能引證個人的分析、理解，在表演當中的重要性。演員需透過分析劇本，加上排戲過程的二度創作，塑造有跨度和厚度的角色。當然，我們還必須理解劇本時、地、人、發生甚麼、為甚麼這樣做、引發甚麼矛盾、遇到甚麼障礙、有甚麼轉變、角色關係、每場戲的規定情景、目的、動機、動作、感受、台詞的意思等等（關於基礎訓練的理論，已有無數書籍可供參考，在此我不多談）。演員只要能仔細地運用劇本的每一場戲（Scene）、每個大段落（Unit）、小段落（Beat），甚至每句台詞（Line），並予以一個肯定的角度，便可令角色演繹得更立體

化，將一個戲呈現得更豐富細膩。

　　然而，我亦會時常提醒自己，不要被分析規範了自身的直覺（Instinct），因為分析只是一堆文字，我不能表演概念，最終呈現在觀眾眼前，必須是一個實實在在的角色。至於如何平衡直覺與理性分析，實在難以用三言兩語解釋，我只能說一切必須從劇本與角色出發，演員要時常反問自己：〝這樣做切合劇本的規定情景嗎？〞〝這是角色反應嗎？〞

4. 演員的修養

1）重視與導演之間的溝通

　　舞台工作是講求合作性的，一個演出有賴各個部門緊密合作才會成功，因此演員應重視合作精神。在表演的層面上，演員與導演之間的溝通尤為重要，導演指引是整個演出的詮釋（Interpretation）所在，了解導演的大方向、清楚導演想勾畫的畫面，才是靠近（Approach）角色的正確指標。一個演員再出色也不過是一個人的角度、一個人的能耐，與導演建立良好溝通，保持多角度思考，有助提升表演水平，也是作為一個專業演員的基本責任和操守。

2）養成閱讀習慣

　　我認為演員要閱讀新聞、知悉潮流走向，因為跟隨時代脈搏是有利於創作的，同時也要翻閱書籍。我試過在不同階段閱讀史坦尼斯拉夫斯基（Constantin Stanislavski）的經典之作《演員的自我修養》（*An Actor Prepares*）、《我的藝術生活》（*My Life In Art*），每次重新審視基礎理論，都會有一些新的體會。我也會揀選一些感興趣的演技著作來看，例如高行健先生的《論戲劇》、羅勃・愛

德蒙・瓊斯（Robert Edmond Jones）的《戲劇性的想像力》（*The Dramatic Imagination*）、朱宏章先生的《導演與演員一起工作 談 "史坦尼斯拉夫斯基體系" 運用經驗》、迪倫・唐諾倫（Declan Donnellan）的《演員與標靶》（*The Actor & The Target*）等等。

3）準備好排練及演出

　　近年我印象比較深刻的戲劇理論，是高行健先生的《論戲劇》，當中所提及的 "中性演員"，是有關演員進入角色的理論，情況類似演大戲的演員通過化妝進入角色，這和我們演出前通過暖身運動投入演出的道理相近；演員從自身到達角色是有一個過程的，我們必須好好掌握這個 "我" 與 "角色" 之間的關係和距離，才能掌握表演分寸。因此十多年來，我大多數日子都會提早到達排練場，調整一下心理狀態、整理一下劇本、做些適度的暖身運動，才進行排練。我尤其重視演出前的準備，為使我和角色之間的距離不會成為演出障礙，我會在每場演出前，做些基本的舒展運動，和做些為不同角色而設計的練習，例如 "走路練習" —— 即是從我原來的狀態開始，在舞台上到處走動，直至走到一個近乎忘我的狀況，感覺自己慢慢脫離了 "原來的我"，進入 "中性的我"，才開始以角色的台詞、姿態，進入 "角色的我"，讓身體徐步適應新的聲線、節奏和能量。然後我會提早化妝和穿上戲服，靜坐於台側等待出場。

4）檢視自己

　　當然，世界各地各式各樣有關演技的理論和竅門，大都值得花時間去探討，但我認為理論歸理論，最重要的是要實實在在運用到自己的表演之上，才能真真正正成為屬於自己的方法演技。這一點範圍廣闊，也是一項無止境的追求。然而，在追求技術的

背後，不要忘記問自己一個問題：為甚麼要做演員？假如表演只是用來追求個人滿足，那為何劇場要具備舞台與觀眾席？你要觀眾每場來陪你開心嗎？有否想過你用表演去引發觀眾的情緒，不管悲喜，也是為了引導觀眾去明白、感受演出背後的訊息？以生命影響生命，這才是表演的真諦及從事劇場工作的核心價值。烏塔‧哈根（Utah Hagen）在《演員的挑戰》（*A Challenge For The Actor*）中說：“除了受老天眷顧，具備一些才能，還必須兼備想成為演員這個無法動搖的慾望，以及想用具體方式將他對於所認同的角色的感覺傳達給觀眾的需求。”我們所做的是有關人類思想文明的工作，因此我們要懂得尊重自己所做的一切，也要懂得保護演出，尊重合作成果。每當我在跌倒或困倦時，總會以此勉勵自己，堅守自己對舞台工作的抱負，才能孜孜不倦，自強不息，繼續走我的藝術之路。

辛偉強：香港話劇團資深演員，畢業於香港演藝學院戲劇學院，主修表演。

1994 年加入香港話劇團，他既擅用形態及語調的變化演活小人物角色，如《藝術》、《暗戀‧桃花源》、《橫衝直撞偷錯情》、《脫皮爸爸》及《蝦碌戲班》的演出，令觀眾忍俊不禁；亦擅長於演繹悲劇主角的內心交纏，如在《靈慾劫》、《鄭和與成祖》、《捕月魔君‧卡里古拉》、《一年皇帝夢》及《半天吊的流浪貓》等劇的演出中，均體現他具感染力的表演風格。

曾九度獲香港舞台劇獎提名，包括《瘋雨狂居》、《北京大爺》、《一拍兩散偷錯情》、《盲流感》及《橫衝直撞偷錯情》等，並四度獲獎：03 年憑《如夢之夢》獲最佳男配角（悲劇／正劇）；06

年憑《生殺之權》獲最佳男主角（悲劇 / 正劇）；08 年及 12 年分別憑《藝術》和《脫皮爸爸》榮獲最佳男主角（喜劇 / 鬧劇）。

幕後創作方面：包括為《萬家之寶》、《愈笨愈開心》、《有飯自然香》、《我和秋天有個約會》擔任助理導演；《三三不盡》任聯合編劇，劇場工作室《女幹探》任故事創作，亦曾在 "劇場裏的臥虎與藏龍 III" 中發表劇本《一夜情歌》及出任華特迪士尼卡通人物小熊維尼指定粵語聲音及歌唱演出。

① 《靈慾劫》（*The Cracible*）：香港話劇團 2001 年製作，阿瑟・米勒（Arthur Miller）編劇，何偉龍導演。

② 《一年皇帝夢》：香港話劇團 2011 年製作，陳敢權編劇，李銘森導演。

③ 《生殺之權》（*Whose Life Is It Anyway*）：香港話劇團 2005 年製作，白賴恩・奇勒（Brian Clark）編劇，何偉龍導演。

④ 《捕月魔君・卡里古拉》（*Caligula*）：香港話劇團 2009 年製作，卡繆編劇，陳敢權改編 / 導演。

⑤ 《暗戀・桃花源》：香港話劇團 2007 年製作，賴聲川編劇，賴聲川導演。

⑥ 《藝術》（*Art*）：香港話劇團 2007 年製作，雅絲曼娜・雷莎（Yasmina Reza）編劇，李國威導演。

⑦ 《鄭和與成祖》：香港話劇團 2005 年製作，冼杞然編劇、導演。

側光

彭杏英

編者想我為本書寫一篇以 "側光" 為題，分享演非主線人物（所謂配角）的經驗。於是從各方面着手搜集資料，翻尋經驗以舉實証，希望能同大家分享。籌謀一番之後，一個實際問題忽然湧上心頭：誰會有興趣研究配角應怎樣演才好？我們看戲大都把焦點集中在主角，很少會一開始就把注意力放在 "行就行先，企就兩邊" 的小角色身上，尤其是初嘗演戲，或正在學習、研究者，誰不把目標直指哈姆雷特、莫扎特、海達蓋伯樂等經典角色身上？我們誰不心繫主角？當然，有些演員的先天條件優厚，天生就是主角人才，無論演戲經驗如何，總是得到演主角的機會，那是得天獨厚，但如果戲演得不夠好，始終難以持久。相反，如果你的先天條件只是一般，但加上後天努力鑽研表演，從多方面鍛煉、學習，反而可以在台上歷久常新，每次演出都能給觀眾驚喜、驚艷！

其實，角色無分大小，無論做甚麼角色：主角、配角、士兵、妹仔……基本工都是不能偷懶；劇本分析、角色性格、人物小傳，乃至 who, where, what, why, when, how，一樣都不能少。

歸根究底，一切從基本功開始。

常言道：角色無分大小，一般都是因應戲份多少來分主角或配角，主角當然是戲的主線人物，但配角的出現，有時在戲中也起了轉捩點的作用，可能令整個戲的發展呈一百八十度的轉變，所以有時比主角更重要。也因為一般戲份較少，出場次數也較少，所以戲的內容更精煉、濃縮，表演時也要求更準確、更到點。

一般人印象中總覺得主角比配角戲份多，事件和焦點都集中在主角身上，所以排戲前的準備功夫自然多。但實際的情況有時剛好相反，某些配角雖然戲份不多，甚至可能只出場數分鐘，但

由於他的出現可能令整個戲起重要的變化，使這角色變得重要，甚至因而帶出戲的主題，因此在準備此等角色時，要花的時間、功夫也着實不能少！又因為劇本賦予的篇幅比較少，亦即可參照的基礎有限，故要求演員去填補的空間更多，可能性也更多。當然，一方面因為限制少了，發揮空間變得更大，但亦因此好容易失控出軌，造成誇張失實，或未能配合劇情的需要，甚至會喧賓奪主。

俄羅斯導演・凡尼亞舅舅・史坦尼體系・讓角色在舞台上生活

我記得排演《凡尼亞舅舅》（2001 年）時，第一天到達排練場，簡單的佈景已經搭好，由俄羅斯遠道而來的導演一早已站在場中，他看見我進來，笑一笑，招手把我叫到他跟前，用雙手握了我兩邊臂膀一下，然後用手把自己胸部推壓向前，再在身後比劃一條長裙，跟着指一下我雙腳，再用姆指和食指比劃出三、四吋的高度，示意要我穿上高跟鞋，又把我及肩的長髮一把拉往腦後，然後再拍一拍我屁股要我照辦。我依照他的指示"裝備"好之後返回排練場，他就領着我接觸這個場景，要我與它發生關係：坐在哪一張椅？怎樣坐？站在哪個角落會感覺較自在？喝茶時應怎樣拿茶杯和碟子？……因為我飾演的"依蓮娜"就是要生活在這裏！往後四星期的排練，我每一天都是這樣：穿上緊身衣、長裙、高跟鞋、梳起高

與俄國導演合作的《凡尼亞舅舅》

高的髮髻，在 "我的家" 生活起來，與 "我的家" 建立感情，建立關係；也與我的家人、朋友在這個家展開了一段難忘的人生歷程！

這是我從學院出來後，真正實踐 "史坦尼" 體系的經驗。

塑造角色・典型・用自己

典型非必然，但很有參考價值。

早期香港的話劇，多演中外經典劇目，戲中角色離不開生活中人物的典型：英俊瀟灑的男主角、美麗動人的女主角、溫婉慈祥的母親、博學威嚴的父親……這些人物看起來很老套，但勝在性格鮮明，一目了然，作為塑造人物的基礎也不錯。

現在劇壇流行創作劇，題材、內容都很生活化，表演時當然也要求演員儘量貼近生活，所以也很流行 "用自己"。我想提醒大家，"用自己" 是經過自我認識，（包括外在條件及內在素質）找出與角色相似的特徵、經歷，然後透過排練，讓自己走進角色，與角色接軌；但是，當下有些表演者太注重個人特色，無論演甚麼劇目，多會在創作過程中不知不覺地把角色拉近自己，也就是用演員自己的角度去決定角色在戲中應該怎樣思想、用演員自己的價值觀去判斷角色應怎樣行事和反應，讓自己演得得心應手。結果演員的個人特色有了，但角色的獨特性卻被忽略了；造成無論甚麼戲、甚麼人物，呈現出來的性格特徵、行為模式、說話形態也大同小異，缺乏了跟戲和戲中人物的關係、發展！

記得在學院學習時，老師經常提醒我們要多觀察不同人物的行為舉止，學人家怎樣講話、怎樣走路、怎樣站立，透過不停練習、模仿，於塑造角色時便可有根有據，亦可有多些不同的表達方法。無論乘車、逛街、飲茶、食飯，任何時間，任何場合，在

你周圍都會有不同的人物值得你"學習"，因為每一個人，無論是大人物還是露宿者，都是一個獨特的生命，都可以成為舞台上的一個"人物"。

　　補充一點，這裏講的模仿，與現在盛行的那些個人表演：模仿社會上知名人士或政治人物的外在型態和説話的模式、借他們的形象去做一些説笑話或諷刺時弊的表演不同；這裏要説的是"塑造角色"，除了外在形態之外，更重要的是內在形態，即一個人的性格、行為表現、思想模式、價值觀、待人處事的態度等等。

　　容許我大膽的舉一個例子：以前學院裏好多男同學好喜歡模仿鍾景輝博士（King Sir）講話的節奏和聲音，他們也的確扮得惟肖惟妙，每次他們這樣做時，都會引來一陣笑聲，就是 King Sir 自己看了也覺好玩。現在假設有一個戲是講述香港演藝學院戲劇學院成立的歷程，當中有一個重要的角色"King Sir"，想想：如果你被選中演"King Sir"，那你要做的功夫肯定不止是學 King Sir 講話那麼簡單吧？還有甚麼？

　　就像我們看賓京士利（Ben Kingsley）演《甘地傳》，在戲中，他除了外在形態有 99% 與真正的聖人甘地相似之外，他還讓我們從他的表演中看到甘地如何待人接物，如何思想，如何堅持信念，如何生活，他展現的是甘地的生命，而不只是外表！

信・明月明年何處看

　　要信劇本，信導演，信角色，信對手，最重要 —— 信自己。

　　我演《明月明年何處看》（1996 年香港話劇團製作，米高・基斯杜化編劇，鍾景輝導演。）*Shadow box* 時，剛加入話劇團不久，知道要演主要配角 Maggie 時，當然心情興奮，但也有憂

慮，因為我將要與團中一位資深的演員合演夫婦。老實說，當時確是擔心，我與他無論年齡、外表及演戲經驗都有一段距離，而且角色是一個中年家庭主婦，描寫她如何面對丈夫因患絕症而快將死亡的事實，當中還要向一個十多歲的兒子交代，這對當時尚未結婚生子的我而言，不能說沒有難度。我也曾問導演，演繹時是否需要注意演老一點，這樣比較配合角色，也與對手比較配襯，當時 King Sir（《明》劇的導演鍾景輝博士）只表示無需太刻意，順着劇情需要而演就可以了。既然如此，我便唯有把內心的憂慮暫且放下，做好本份，專心排練；因為我信這個劇本是好劇本，導演更不用說了，角色是難得的好角色，對手又是演戲和人生經驗皆非常豐富的首席演員，惟一擔心會出差池的只是我！

排練過程中當然不是事事、時時順利、順心，尤其是演到一些情緒起伏，要把悲傷掩藏或爆發時，總是希望對手能配合自己，例如說某句台詞時如果他能惡一點對我，我便可以爆發；又或者假如他在這裏做一個手勢我便可以順勢避開，使他看不見我哭之類。但以我當年的程度所要面對的問題，在導演手中都會迎刃而解，所以我亦越來越放心和有信心 —— 順着劇情需要而演。

可是，直至演出前，有一句台詞總是覺得有問題。話說劇情講到我和丈夫都知道他快要離世，但我仍處處逃避，他卻迫我面對，最後我無助地要求他大聲把那句話說給我聽，那句台詞是："Maggie，我要死了！"對我來說這是一個爆發點，因為跟着我這個角色便崩潰了，所以每次我都期望對手會有一道好強的力打過來，使我可順勢崩潰。但事實是我的對手始終沒有如我所願地演繹這句台詞，而當時的我 —— 一個剛入行的"小演員"也沒有膽量向高高在上的對手提出要求。

我無意在此討論那句台詞應該怎樣演繹，因為現在看來任何可能性都未嘗不可，正所謂"言者無心，聽者有意"，別人怎樣說並非最重要，你"怎樣"接受才是關鍵。我想帶出的是當時我的解決方法就只憑一個"信"字。真的，雖然當時我心裏是有懷疑的，但我告訴自己我演的這個角色要相信。我就是 Maggie，這個就是我的丈夫，我要接受，接受我丈夫任何"不合理"的行為、表現，因為他要死了。於是每天演出，當我聽到他跟我說："Maggie，我要死啦！"無論他是怎樣說，我都"唯有無奈地"接受！

結果，這次演出為我帶來第一個"最佳女配角獎"！當然，當年的演出肯定有很多不足和可以改進之處，但至少演出的效果得到觀眾和香港戲劇協會評審的認同，也證明我沒有信錯！

有誰可以肯定的說，一個人面對死亡時應該如何如何？此點在我失去至親之後便更確信無疑。

劉玉娟 · 真實 · 神蹟

劉玉娟，一個普通到不得了的名字，一個沒有可能會引起注意的角色——《回歸 · 神蹟》（2007）一劇裏其中一個女信眾。正如編劇"十仔"（梁嘉傑）在得知角色獲提名最佳女配角時所說："點都諗唔到會係呢個位走出嚟！"

不錯，從一開始就沒有甚麼特別期望，如此普通的角色，就是普普通通地演了也無可厚非。我當初也沒有刻意要怎樣在戲中突出這個人物，因為戲都是圍繞着主角發生，玉娟只是戲裏五個信眾其中之一，為幫主角重拾個人信心及對信仰的信念而扮鬼扮馬，甚至製造假的神蹟！

那為何最後她會獲得垂青？

我自己也曾為此認真地思考過，最後我相信是因為玉娟的"真"打動了觀眾；正如她和其他四位信眾打動了主角一樣。

　　在戲中我扮演的玉娟因為要使主角重拾信念而對他死纏爛打，又因為她的真誠而常被主角"欺負"，有好幾場戲都是講述主角想擺脫"我"（要他施行神蹟）而故意為難"我"，戲弄"我"，甚至"糟質""我"，每次遇到這種境況，"我"都只能"默默承受"。而在演出時，由於觀眾已知我是帶有使命而行事的，是沒有反抗餘地的，我所處的窘境，有苦難言，往往令觀眾忍俊不禁。

　　我想強調的是：我們在演出中並沒有引觀眾笑的意圖，一切都只根據劇本描述的處境作出反應，就是老老實實的"演"，就是如此讓觀眾相信，也讓觀眾笑了！

　　有朋友問我怎樣掌握喜劇的節奏，老實說，要講究"攬笑"的技巧和功力，我真是沒有甚麼法寶，但先天的幽默感我自問是有的。而依我說，好的節奏，好的 timing 也源自一個字：真──"真實的回應"。

　　某些演員演喜劇時，有時為了想重複某一次好笑的效果，便會把"那一次"發生的過程記住了，然後好努力地把它重複，但是就因為"預知"了"發生的過程"，自然沒有了即時的、"真"的反應，於是便沒有了預期的"效果"了！

　　另一種情況就是為了製造效果或引觀眾發笑，我們會刻意做一些動作或說一些"碎詞"來製造笑料，但有時太刻意反會失實，失實包括所做的、所說的與劇情無關，與人物脫節。結果，我們得到了笑聲，卻弄垮了戲的真實感。

　　所以，我的意見就是："效果"來自真實的反應，只要我們投入處境，根據劇情與人物關係跟對手互動、交流，自然會產生應有的效果，然後經過反覆排練以掌握與對手之間的默契，自然

會得到應有的效果。

喜劇當然是要令觀眾開心、笑，但並非觀眾笑了就代表你成功，觀眾笑是因為劇情發展以致人物處境所引發？還是因為個別演員"無厘頭"舉動所引起？我們要弄清楚自己的目的是要演繹角色，還是旨在引觀眾發笑？！

Live in the moment・活着・為對手而演

舞台上的生活是"精煉"的，所謂在台上生活也是經過排練而有所選擇，舞台表演是一種群體表演，台上的人共同生活在同一空間，同一時刻，但應該讓觀眾看甚麼？是要有所選擇的；在台上發生的事，一般只應有一個焦點，簡單地解釋：當 A 在説話時，台上的其他人都應該注意，即使你的角色選擇不注意，也不應進行其他不適當的活動而令觀眾注意力被分散。

另一個重點是：我們在台上所做的一切都要與"對手"有關。對手可以是戲中其他人物、佈景、一件傢俬、一件小道具……有時候是觀眾。不要以為走到台的正中央，面向觀眾提高聲浪、説話抑揚頓挫、聲淚俱下就能打動觀眾。這一點在演繹獨白時尤其需要注意：有些擁護個人主義的演員，以為個人獨白就是個人表演的機會，努力地把一大篇台詞進行分析解構、鋪排情感起伏、掌握聲線高低抑揚，然後在表演時置對手於不理，努力在觀眾面前賣弄"演技"、販賣情感，但結果往往是弄巧反拙！為甚麼？都説舞台表演是集體創作的藝術；你想感動觀眾，首先得感動台上的人、你想觀眾覺得你恐怖，首先就要嚇倒台上的對手、你想觀眾可憐你，你首先要得到對手的憐憫、如果你想觀眾覺得你美若天仙，除了有造型化妝的配合外，更需要台上對手讚歎的目光！這樣，我們營造的"假象"才能在觀眾面前成"真"！

如果只顧對着觀眾表演，不與對手交流互動，你的對手又如何給與適當的回應？沒有對手的配合與支持，你的表演縱是七情上面也不過是假的、情感都是虛的！

所以，能夠與台前幕後的同事衷誠合作，不論主角或配角，才是造就成功的表演的不二法門！

專業精神．4D

每一個角色都有他的生命，演員的責任就是把不同的生命呈現在舞台上，配合每一個戲的情節和主題，懂得在適當的時候突顯角色成為焦點，不能胡亂搶戲，讓角色成為一個真實的人活在觀眾眼前，這樣，即使你只是出場數分鐘，也能在觀眾心中留下深刻印象。

最後，還是要再把四個 D 拋出來與大家共勉。這是在演藝學院學習時，King Sir 教的第一堂課，一個專業的演員或演藝工作者應有的專業態度包括這四個基本：自律（Discipline）、奉獻（Devotion）、勤奮（Diligence）、幹勁（Drive）。具體內容，我相信大家通過不同的途徑都學過或聽過，所以我也不在此累贅了。總之，無論你準備加入演藝行列或正在此行業中工作，無論你身處哪一個崗位，都應該不時提醒自己要遵守 4D，人人如此，我們便可有一個輕鬆自在的氛圍去盡情創作和發揮了。

每做一個角色都是一次鍛煉，每次踏上台板都是一次演出經驗，不需要急於表現自己，演技是一點一滴累積得來的，你看那些得獎的影帝影后那一個不都告訴你，他 / 她經歷過多少"茄喱啡"歲月的磨練，試過多少次掙扎求去，才能手拿獎座。所以，努力吧，只要認清目標，只要有心，我們都可以在台上發光發熱！

彭杏英：畢業於香港演藝學院戲劇學院，主修表演。自 1994 年加入香港話劇團，彭杏英塑造了不少令人難忘的角色，如《凡尼亞舅舅》的伊蓮娜、《新傾城之戀》的四奶奶、《梨花夢》的白妞、《孻仔戲班》的戴蕭莎莎，還有《豆泥戰爭》的 Annette 等，為觀眾津津樂道。近作則有《脫皮爸爸》飾演佐藤理沙、《有飯自然香》飾演娥姐、《蝦碌戲班》飾演何玉琴、《都是龍袍惹的禍》飾演慈禧及《櫻桃園》中飾演朗妮絲嘉。

憑着精湛的演技，分別於 97 及 02 年憑《明月明年何處看》及《新傾城之戀》榮獲香港舞台劇獎最佳女配角（悲劇 / 正劇）；07 年又以《回歸！神蹟！》榮獲最佳女配角（喜劇 / 鬧劇）。11 年更憑《豆泥戰爭》獲香港舞台劇獎最佳女主角（喜劇 / 鬧劇）。

除演出外，她近年亦參與不同的創作崗位，包括《奇幻聖誕夜》（首演）及《頂頭鎚》（重演）的助理導演和《志輝與思蘭 ── 風不息》的劇本創作工作等。

第五章

身體與表演

舞文武味——高翰文專訪　　張其能

把包袱放下　　邱廷輝

舞文武味

——高翰文專訪

文：張其能

　　從演員的視角出發，身體向來是重要的 "演出工具"，哪怕是一個簡單的伸手動作，也要自覺把能量延伸至看台上的最後一行，方才是可觀的演出。在香港劇壇，"身手好" 雖未至於當演員的先決條件，但那些擁有舞蹈底子或素有戲曲身段訓練的演員，往往在演出歌舞劇或古裝劇時比其他人有優勢。

　　自 1986 年加入香港話劇團的高翰文（阿高），多年來累積不少 "舞" 來 "武" 去的演出經驗。阿高回想，自己在 19 歲時才開始學跳舞，起步算是較遲，除了學習社交舞和芭蕾舞外，也在工餘時間受教於業餘舞團東南亞舞蹈團，大跳泰國、菲律賓和印尼舞。縱然練得一身好 "舞" 功，高翰文卻漸漸淡出舞蹈行列，主攻戲劇，理由很簡單 —— 舞蹈員礙於年紀和體能等限制，藝術生命較短，當演員反能 "走得更遠"，藝術生命更長久。何況戲劇是一門綜合藝術，視藝、音樂、舞蹈往往共冶一爐，以他所學的 "舞功" 為例，大可融匯於劇藝之中，作為職業演員其中一種訓練，不致浪費。

　　此外，阿高在投身香港話劇團當全職演員之前，也是遠東劇藝團（業餘劇團）的成員。當年，遠東劇藝團邀請了內地著名舞蹈家梁國城先生（即現任的香港舞蹈團藝術總監），為團員提供戲曲身段訓練。所謂 "戲曲身段"，就是中國戲曲中一系列具象徵性的動作，好讓演出者把角色性格展現出來，若以西方戲劇語言分析，正正是一種形體表演風格。在名師的指導下，高翰文學會 "跑圓台"、"毯子功" 和 "身段造手" 等技藝，為其日後演出古裝劇，築起良好的根基。高翰文考進香港話劇團後，也曾接受 "北派" 戲曲身段訓練，從而掌握更多技藝（時任藝術總監陳尹瑩博士誠邀著名的李少華師傅，為演員特訓）。如此日復一日的訓練，成就了阿高一身 "武藝" 本領。

學 "舞" 之人 "身段" 不凡

套用阿高口吻，不論是舞蹈或戲曲身段訓練，均有助演員 "放大演出情緒"，使表演層次更為豐富和變化多端。東南亞舞的熱情、隨意風格，講求舞者的自我釋放，放諸演戲，也同樣要求演員做到自然奔放。而芭蕾舞中有不少動作，與西方戲劇的身體語言有不少相通之處，如舞姿中既有表現興奮情緒者，也有抒發悲傷情懷；以及演出古典戲劇時，如莎劇，那些在芭蕾舞上學到的西方禮儀和典雅姿態，演戲時往往大派用場。

除舞蹈外，戲曲身段訓練也讓高翰文終身受用。中國戲曲的 "唱、做、唸、打" 講求表演者結合歌舞、形體和演出情緒，甚麼手勢、台步、方位等等，在舞台上均有一定規格，要求甚高；另戲曲講求的 "手、眼、身、法、步" 等五法，也為阿高日後演出古裝劇（尤其是武打場面）打下良好的基礎。回顧高翰文的舞蹈和戲曲身段訓練，雖有點 "雜學" 的況味，惟他仍能把 "各路門派" 之所學融會貫通，為其演藝生涯儲下重要的資本。

在台上隨心所舞

作為一位有舞蹈底子的演員，其中一大優勢是演出歌舞場面時，在創作方面可以參與更多，並與編舞者進行更互動的交流。他以曾參演的《黑鹿開口了》（1994）為例，在這齣講述印第安人歷史的劇目中，不少場面均以舞蹈形式進行。叫阿高印象深刻的是，編舞的伍宇烈，沒有單向式的指導演員如何處理跳舞場面，而是鼓勵一起探索，並要求演員以熟悉的動作表達自己。

另一次難忘的經驗，就是他擔演主角的《香港一定得》（2001）。在這齣歌舞連場的劇目中，他得到編舞余仁華的信任，一身舞技得以盡情發揮。據他憶述，劇中有不少群戲，演出對手

會在他跟前唱歌，作為音樂劇的主角，他必須以舞姿回應。余老師的做法，就是讓高翰文自由創作舞步，何時要配合其他演員的步伐，何時又可獨樹一格，皆讓他憑感覺回應。常言道"演員需要裝備自己"，阿高的相關經驗正是一大例證。

古裝劇"常客"

除了歌舞劇外，高翰文也不時在古裝劇中演出。教他印象深刻者，就是改編自金庸名著《笑傲江湖》的舞台劇的（1989）其中一場耍劍戲。在劇中飾演林平之的高翰文，需要大耍"辟邪劍譜"：先走上 5 尺高台，拗腰，擘劍落地，再起飛腳，然後繼續打。怎料正式上演時，有次他忽然感覺跳得太高，心知不妙，最終真的急"跌"落地，扭傷腳踝。據他自我多年後的"技術分析"，肇事原因是那種刻意挑戰高難度的心態 —— 原來他當年覺得武術指導李少華編的其中一組動作太過戲曲化，"耍劍花"一段太似大戲，遂與李老師商量，自己設計一個較為生活化、惟難度較高的動作，可惜結果受傷。自此以後，阿高在演出動作場面時，學會在美感和安全之間作出平衡，尤其是武術指導已根據演員的功力設計動作，演出時更應就排練過的準確性量力而為。

舞台上的雷霆救兵

所謂"養兵千日，用在一朝"！學過多種舞蹈，加上戲曲身段訓練，高翰文得享身體條件上的優勢，不時充當香港話劇團的"雷霆救兵"。

劇團在 1999 年上演易卜生的名作《培爾金特》（*Peer Gynt*），在英國導演米高・布達諾夫（Michael Bogdanov）的執導下，這齣神話味濃的經典作品甚多動作場面。由於布達諾夫要求《培》

劇的佈景以棍和布組成，因此演員們需要抬大竹、持細棍，演出時不但需要非常精準的走位，還講求時間上的配合，動作先後絕不能錯，否則演員可能因而受傷……如是者排了個多月，演員們皆歷盡辛酸，還努力排練。

怎料在首演當晚，其中一位演員潘燦良不幸受傷了──令原本不用排演此劇的高翰文，旋即被劇團"徵召"替補演出。他憶述，當時只有一天的時間排練，若非自己有武藝底子，加上因為特別情況而簡化了的場口，如此"即日鮮"接手，根本是不可能的任務！事實上，接手《培》劇的時候，阿高的習舞經驗和戲曲身段訓練，已累積近廿年的功力──那副靈活的身手，以至在舞台上的機動性，皆是多年來的培訓，加上工餘時間仍保持練習的成果，絕無僥倖偶然！"台上一分鐘、台下十年功"再老生常談，也是演員基訓的金句。

善用身體掌握能量

當被問到迄今最滿意的動作場面時，高翰文即想起以辛亥革命為題的《遍地芳菲》（2009）。在劇中，他飾演的革命青年羅坤，

《遍地芳菲》劇照中以一敵五

一場打鬥戲需要以一敵五，極為刺激。阿高指出，動作戲要演得好，與導演配合至為重要，只要是好建議，導演通常不介意演員為動作賦予更多意義。

另一方面，作為演員除需要善用肢體語言外，也需在能量（Energy）控制方面

與演出對手互相配合，務求做到收放自如。如一場武打戲，對打的演員需要了解整個流程，不斷練習，當日子有功，自會知悉對方的能量，並因應對手每次演出的狀態，作出調整。

更重要是，演出動作即使再簡單不過，演員也不能掉以輕心。如一場掌摑戲，"摑人者"既要讓"被摑者"知悉所摑何處，在真打時也要調校能量（如用手掌的某一部位，避免重傷對手），令觀眾入信之餘，也不致受傷。阿高再以《黑鹿開口了》的演出經驗為例，解釋"能量配合"的重要性：在一幕涉及民、兵之間的肢體衝突場面，他仍記得與演出對手爭持時，一把道具長槍的刺刀幾乎刺中自己的眼睛，回想起來猶有餘悸。由此可見，即使是一個看似簡單的搶槍動作，演員們也需要反覆練習，就能量如何付出互相配合，非有默契不可。

機會留給有準備的人

在高翰文心中，演動作戲（不論是歌舞場面或武打場面），和演文戲其實沒有分別 —— 只是文戲的"語言"是台詞，舞／武戲的"語言"是動作。多年來，他不曾因為兼顧文、武戲而顧此失彼，就如《遍地芳菲》，打得多，台詞也多，但他仍能把動作和台詞二合為一，"內化"成自己的演出語言。

換言之，不論武打戲或歌舞戲，動作和演戲也不能分開處理。作為演員，要弄清楚編劇在劇本中加插武打或舞蹈的意圖，不單為表演一段優美或難度高的動作場面而妄自賣力 —— 而是緊記人物的處境、與演出對手的關係及角色性格行為等，然後抓緊演出情緒，應用適當的能量。他也寄語各位新晉的演員，閒時應不斷自我增值，尤其在華文劇界，演出古裝劇的機會不少，身為華籍演員，更應學習中國舞和戲曲身段，愈早學愈好！再者，不

論是學舞或學武，均講求意志、肢體語言和能量的掌握，對所有
以表演藝術為終身事業的有心人而言，均是絕佳的身心訓練。

高翰文： 自 1986 年加入香港話劇團以來，主要的演出包括：《愛情觀
自在》、《仲夏夜之夢》、《伊狄帕斯王》、《靈慾劫》、《如夢之
夢》、《家庭作孽》、《暗戀・桃花源》、《豆泥戰爭》、《有飯自然
香》等。近年在《2029 追殺 1989》飾演壯年到老年的鍾宜棟、
在《遍地芳菲》中飾演熱血革命青年羅坤，又在《紅》中飾演
Mark Rothko，充分表現他戲路之廣。

曾憑《還魂香》的青龍子一角獲提名香港舞台劇獎最佳男配角
（悲劇 / 正劇）；11 年憑《豆泥戰爭》榮獲第二十一屆香港舞台
劇獎最佳男主角（喜劇 / 鬧劇）殊榮；13 年憑《紅》獲提名最
佳男主角（悲劇 / 正劇）獎項。

除演出外，亦經常參與幕後配音工作，是不少卡通人物的指定
配音員，如《史力加 III》的魅力王子、《美女與野獸》的野獸、
Thomas & Friends、《北極快車》等，亦曾在迪士尼頻道《大熊
貝爾藍色的家》中為大熊貝爾一角配音和主唱過百首兒歌。

把包袱放下

邱廷輝

自 2001 年加入香港話劇團起，我已經歷了十二個劇季，演出與實踐的機會越來越多，當中更嘗試了很多不同類型及風格的角色，適逢話劇團有意出版此書分享各人對表演及劇場的看法，我也借此機會對自己的表演作出一些反思。

迷失

猶記得自己在香港演藝學院表演系的畢業論文中曾提到"演技（Acting）有別於其他表演藝術：演員既是創作者、創作工具，同時亦是作品本身。"每當我想起這段文字，心中難免對演技有些卻步……當中所包含的演員對劇本的理解、導演的要求、演員間的交流、角色的心理分析、身體的呈現、想像力的發揮、注意力的投放、與劇場空間的關係、與觀賞者之間微妙的互動……演技是一種多麼複雜的技巧……啊，不對！在演藝學院就讀時，毛俊輝老師曾提及"Acting 不是一種技巧，而是一種'技藝'！"以我之愚見："巧"者，能"取巧"也；"藝"者，以自身對生命之熱愛、對存在之好奇、對苦難之憐憫、對美善之憧憬為本，使作品能與觀賞者發生感性上，甚或至靈性上的互動。這種想法通常都能使我對表演產生一種莫名的激情。但如何才能達到這種"技藝"的要求呢？這些年來不斷徘徊在"藝"與"巧"之間，一方面抗拒在演出中呈現自己僅有的技巧，另一方面又找不着通往技藝之路，不免時有迷失，"兩頭唔到岸！"不知不覺間表演漸漸變成了我心理上的大包袱……

專業

"你在這個戲中的演出不錯，但好像還欠了些甚麼！"像這樣的評語經常會伴隨着我的演出而來，不單來自別人的口中，這

148

類"欠了些甚麼！"的感覺也會在我的心中出現。我總是覺得自己所塑造的角色太單薄、某些反應太"假"、與對手的交流也太機械化了……天啊！！！這些似乎都不應發生在一個"專業"演員身上吧！？But it does! It really happens! Always! 這十多年來，我除了對上環文娛中心八樓的排練環境及香港各個表演場地越來越熟悉之外，到底我的技藝有沒有增長……我甚至懷疑自己是否是當演員的材料！我很難接受自己是一個活生生的人可是在舞台上卻"活"得不像人！

不是人

"演員的表演要讓觀眾明白角色的行為及心態。"是一句排練時會聽到的話，可能出現於任何人的口中，但它是一句毒咒。首先，這句話意思是說：作為演員我必需明白我所演的角色，但角色是誰？我對角色的理解很難超越角色本身對自己的理解，更何況從根本上，所有角色都存在很大程度的虛構成份，那要怎樣才算理解了"角色"，又如何才能呈現我不完全理解的東西；其次，要讓觀眾去明白我所演的角色的行為及心態，意味着演員應該只能表現觀眾會明白的行為，但是對哪一位觀眾而言？是對那個剛經歷了喪子之痛的爸爸，還是那個好奇的西洋遊客？那就做大多數人都明白的吧……開心就笑、傷心就哭、把拳頭握緊不就是激動嗎？還不明白？前排的觀眾還看到我左邊臉在抖動啊！至少你不能說我不懂演技吧……我實在說不下去！這是甚麼回事？但我在台上偶爾也會這樣演出啊！就跟在家吃晚飯時在高清畫面中看到的一樣。

從新（身）出發

《盛勢》中飾演猴子

　　腦中帶着種種有關對演技的疑問，不單當不了好演員，也做不了一個安心的演員。我雖不確定自己對表演有沒有天份，幸好跟劇場還是有幾分緣分。演了些 "不是人" 的人（是我把他們演得不成人）之後，想不到在2011年竟然當真有機會飾演一個 "不是人" 的角色，就是在《盛世》一劇中飾演馬騮（一隻真的猴子）一角，它在劇中沒有任何對白，只有形體與聲音的表現。從這次排練起，我開始用另一種角度去理解演技。

　　嚴格來說，《盛世》的排練狀況談不上理想，由於各種原因，整劇從排練到演出的時間前後不足二十天，除了全力投入綵排，演員根本沒有空間去深入分析劇本及角色。問題是：我又如何能從人的角度去分析一隻由編劇虛構出來的馬騮呢？我如何才 "像" 一隻馬騮？排練第一天，形體指導馬才和老師用了約一分鐘的時間親身示範了一隻栩栩如生的馬騮。"嘩！這要練多久？！" 是我腦中馬上浮現的句子，擔心演不來，也只能盡力而為。由於平日除了日常的排練外，我並無鍛煉身體的習慣，所以體能上有點應付不了初期的排練。在熱身 "拉筋" 時，看着自己劇烈顫抖着的身體（身體的顫抖是我多年來的問題），心中不無放棄的念頭。

　　馬老師跟我說："每個人的身體也有不同，你的馬騮為何不可是一隻顫抖的馬騮？" 真是一言驚醒！對呀！我在馬騮山上見到一群一群的馬騮也沒有一對是相同的！"我的馬騮" 當然可以

是一隻顫抖的馬騮！我不是一隻真的馬騮，也當不了別人心中的馬騮，但我可以（也只能）是"我"的馬騮！（真該死！從前我一直都是這樣對待角色的啊！）……

"嘗試聆聽自己的身體！"是馬老師跟我説的，也是在整個排練中令我留下最深印象的一句話。這句話不好解釋，每個人亦都可能有不同的理解。對我來説就是得放下理性的判斷，不加以分析，沒有好壞，沒有對錯，跟隨自己的呼吸、心跳，信任身體的感覺，誠實的與身體當下的每一個脈動同在。

在排練到演出的過程中，有數次當我的心夠"靜"的時候，《盛世》中的馬騮就是這樣，從第一個呼吸產生了動作，動作變成聲音，聲音把身軀扭曲，自然地又變成一個跳躍，空間盛載着身體，身體又再打破空間……從踏進虎度門直至離開，有那麼幾次，我感覺到一種對表演久違了的幸福與滿足。

潛水中

幸運地在 2012 年又參與了由話劇團與台灣莫比斯圓環創作公社聯合製作的《潛水中》，彷彿就是一次繼《盛世》馬騮一角之後，對身體及演技的後續研究。在戲中我是個因一次潛水意外，腦部缺氧導致全身癱瘓的男子，無獨有偶，他也是一個沒有台詞對白的角色，而導演張藝生同樣地要求演員從身體出發，着重"用身體去聆聽"，及"用身體去反應"。

"水草"遊戲是排練過程中，我們每天都會做的熱身，想像自己就是海中隨水浮

《潛水中》

151

盪的水草，用身體反應外來的碰觸，甚至聲音。演員們一邊要敏感地接收外在的刺激，同時要仔細地覺察着身體如何"誠實"地反應，當中還涉及呼吸的配合和身體與大地的關係，否則就像頭一天，動不了十分鐘，已累至掉在地上。

有一次，導演要我一個人站到排練場中間，其餘兩位演員先是用不同的方法、力度及速度去碰觸我身上不同的部位，繼而用吹氣、聲音及說話，同時還加上不同風格及節奏的音樂，導演甚至要求我用身體跟整個排練空間互動。突然排練室靜了下來，只剩下空調及光管發出的聲音，以及遠遠的街道傳來的車聲……良久之後，喇叭輕輕播放出《潛水中》的主題曲，我慢慢的停下來，我細味着有生以來首次用整個身體去聆聽，原來不知不覺已動了三個多小時。導演跟我說，經過這幾小時之後，有關我的角色的基本上已經排練完畢。

在《潛水中》一劇中，由於我的角色沒有台詞，從頭至尾我都是"用身體去聆聽"，及"用身體去反應"。其中印象最深刻的，除了開場幾分鐘潛水片段，就是最後蘇醒的一場，亦是全劇演出風格最寫實的一場。整場約十多分鐘的片段裏，都是男子的太太的獨白，排練時導演跟我說："你喜歡怎樣就怎樣，但最好甚麼也不做。"我帶笑回他一句："我就呼吸吧！"導演聽罷雙眼放光，我們的這次合作，到最後一切盡在不言中。

把包袱放下，用身體去經歷

在排練《紅》的時侯，演回一個較正常寫實的角色，是一個滿足的經驗。我意思並非指我滿足於演出的成果，它絕對還有很多改善空間。我滿足的是我排練的過程及平靜的心境。我享受排練時跟對手的交流，享受着心跳如何影響呼吸，又如何變成台詞

化成聲音，去釋放身體的脈動。隨着每天的排練，慢慢地用身體去經歷，與"我"的角色一起成長，去引證對劇本的分析及理解，有時更會驚喜地發現，原來身體比頭腦知道得更多。這樣不單減少了面對導演要求的壓力，也減少了對演出成果的擔憂。

在排練《紅》的時候，每次排練都是完整的，同時也會知道下次還有進步的空間，亦會接受有水準下降的時候，就跟我們的身體一樣，沒有設定了的不變的感受，只有當下的脈動！

邱廷輝：一位近年在編、導方面嶄露才華的青年演員。邱廷輝在中學時期曾獲頒獎學金往英國學習戲劇，後畢業於香港演藝學院戲劇學院，主修表演。

2001 年加入香港話劇團，主要的演出包括：《臭格》、《紅》、《有飯自然香》、《潛水中》、《盛勢》、《一年皇帝夢》、《奇幻聖誕夜》、《美麗連繫》、《捕月魔君‧卡里古拉》、08 年與新加坡實踐劇場聯合製作的《在月台邂逅》、《我自在江湖》及《2 月 14》。曾憑在香港演藝學院製作的《天才耗夢》中的演出，獲提名第十屆香港舞台劇獎最佳男主角（悲劇 / 正劇）；12 年憑《盛勢》同時獲第二十一屆香港舞台劇獎最佳男配角（悲劇 / 正劇）及第四屆香港小劇場獎優秀男演員。

除演出外，曾執導的黑盒劇場作品有《梅金的微笑》、《標籤遊戲》及 11 年自編自導的《〇》，《〇》劇在去年 9 月更由日本東京座高圓寺劇團於東京以日語製作上演；亦經常擔任副導演或助理導演一職。其他編寫的作品有《私房菜之當下》、音樂劇《我愛菠蘿油》、《檔案》（後易名《臭格》，於 12 年 10 月在黑盒劇場首演）及教育劇場《走炭》，《走》劇更被香港教育局採用，收錄入中學中國語文戲劇教材套內；13 年憑《臭格》獲香港舞台劇獎及香港小劇場獎提名最佳劇本獎項。

第六章

修與練

我們的表演路——孫力民、雷思蘭專訪

追

張其能

馮蔚衡

我們的表演路
——孫力民、雷思蘭專訪

文：張其能

眼前兩位舞台前輩孫力民、雷思蘭輕描淡寫，在個多小時的訪談中匆匆交待了自己的戲劇履歷；只見女的靈巧、男的矯健，在台下看他們倆，若非劇中人有化妝服飾作為年齡的指示，根本看不出他們的歲數來。原來兩位都已經在舞台上渡過了半生，轉眼數十載，"舞台演員"已成二人的終身事業，來自廣州的孫力民和雷思蘭，注定與戲劇結下"半生緣"！當初為何選擇演員這行業？從演多年有何難忘角色？對新晉演員又有何心得分享？孫力民和思蘭的戲夢人生，先從一場改變命運的革命説起。

孫力民：命中注定當演員

1967 年，文化大革命在中國掀起。孫力民和思蘭的表演生涯，也"緣"於這場動盪的革命。

文革期間身在廣州的孫力民，本是一位年輕的廚師。惟在那個物質短缺、人們互相猜忌的年代，"做廚"非但未能近廚得食，更是一件動輒得咎之差事；如那些被揭發偷食的廚師，往往落得被大字報批判的下場。

信命也好，不信也好，孫力民得以棄廚從演，有點命中注定的況味。他有位在珠江電影廠當編劇的朋友，當年邀請他到片場看排戲。也許是看戲時意見多多，言論又精闢，就連忙得一頭煙的導演，也留意到孫力民的存在。更巧妙是，由於有演員遲到，拍攝時間又緊迫，為了趕及進度，導演竟要求他臨時拉伕試演一段戲。怎料，這一試，改變了孫力民的一生 —— 這位從未演過戲、純粹看熱鬧的小伙子，竟被導演認定"將來一定當專業（演員）的"。伯樂的一席話，激發了他投考演員的意慾。最終，孫力民考上了廣東省話劇團，脱離了刻板的廚房工作；並在團內接受專業培訓，開展了他職業演員之路。當年，廣州的話劇雖未如今

天香港那樣蓬勃，但孫力民亦得到不同的表演機會。並於九十年代中旬獲香港話劇團時任的藝術總監楊世彭博士特邀加盟，隻身來港工作，為香港劇壇留下不少光輝印記。

雷思蘭：舞台事業大轉折

思蘭投身表演之路，看來則比孫力民更曲折。時光倒流到七十年代，身在廣州的雷思蘭只是一位十多歲的小女生，年紀輕輕已投身演藝事業，原來有其苦衷。回顧文革歷史，不少青年當年回應國家號召，離開城市"上山下鄉"學習，雷家擔心愛女捱不過來，遂鼓勵思蘭投考藝團（註：這是那年代唯一留在城市的方法）。剛巧，全國在 1973 年恢復招考文藝及體育專才，本身熱愛唱歌的思蘭，自然不會錯過投考廣東省歌舞團的機會；但考進省歌舞團後，起初發展也不是順心順意。

由於擅唱女中音，且長得一副圓圓的臉龐，雷思蘭被單位領導分派到粵劇團，專職訓練她演老旦角色。當年只得十多歲的思蘭，當然不願過着"一世當老旦"的生活，最終寧可放棄省歌舞團的機會，改考廣州市歌舞團並順利被取錄。如此當了五年的聲樂演員，這點也為她日後當上話劇演員打下基礎。惟她走上戲劇之路，還是繞了一個大圈。七十年代末，雷思蘭隨家人來港生活，在香港長城電影公司擔任場記。如是者過了三年多，工作也穩定，惟心繫舞台的思蘭，始終認為電影不是她的志趣。幸好皇天不負有心人，香港話劇團在 1983 年招考雙語演員（普通話和粵語），結果給思蘭成功考上，從此在舞台上開展了她的終身事業。

"戲如人生"的從演之道

香港話劇團每年的演出非常繁忙，可說是一戲接一戲，而所

《一缺一》

有演員都有機會擔任主角、配角抑或角色後補等位置。也因為這樣，劇團的演出經驗尤其豐厚。以思蘭為例，她參演過的舞台劇已超過一百齣，若然加上孫力民在省港兩地的演出履歷，他們可以説在舞台上是活了幾百輩子的人生。從演多年，他們對表演的理解、掌握及人物塑造，已嫻熟非常！熟，固然能生巧，但舞台表演乃是一種藝術的探索及實踐，往往不能因循。對待每一個角色，每一次演出均需因應劇本及導演的演繹而尋找、發掘；並且不能閉門造車，而是善用每個排練嘗試實踐出來。

　　在《德齡與慈禧》中，孫力民飾演慈禧太后的親信太監李蓮英，廣獲好評。他笑指，演員很難有當太監的生活體驗，在參演《德》劇前也未曾演過清宮戲，而他投入角色的獨步單方，就是“調動生活中的情緒記憶”。以演李蓮英為例，他記得五歲時，曾隨父親參觀故宮（時維五十年代的中國），年紀小小的他，對那些當導賞員的末代太監印象很深，那幫人滿臉皺紋，説話陰陽怪氣的；這個記憶可説是他建立李蓮英這個角色的起點。孫力民平日愛讀書，除了排練以外，總會騰出時間閱讀，他尤其喜愛看歷史或傳記類。因為演清朝人物，他便翻過不少清朝文獻，包括甚為難懂的《清史稿》、奏折和有關清史的電影、小説等等，把握了一切可用的素材，便可以進入排練及塑造角色的階段，掌握編劇描寫的這位大太監的造型、神情（外在）和奴才心態（內在），再定出人物在劇中的最高任務及每一場戲的目標，通過舞台上的交流

呈現出來。

　　《一缺一》[①]（又名《洋麻將》，香港話劇團 2004 年製作，柯培恩編劇，李國威導演）的演出，更令孫力民在中、港劇壇贏得不少掌聲。劇中的主角 Weller 是一位愛打西洋牌的孤獨老人，因自尊心太強故不甘示弱。為了演活 Weller 他曾到老人院觀察，當中發現那些無人探訪的院友真如角色一樣會無故發難，那種渴望關注的鬱結非常具體地活現眼前，孫力民又記起，他有位愛下棋的親戚，每次輸棋均會翻枱賴帳，如此輸打贏要的"人版"，自然成了他演出《一》劇的參考對象；然而，排練此劇的最大難題，原來在於邊打橋牌邊唸台詞，還有要依劇本指示出牌或停頓，孫力民直認不諱，在初次排練期間，兩位演員（秦可凡）都受不了，他自己也曾為解決不了困難或出亂子而發脾氣。當然，痛苦的過程，卻帶來很大的滿足感，《洋麻將》在幾年間，除了在本港演出，也到國內不同的城市上演，口碑載道，甚至被認為體現了"港派演技"的精髓——就是生活感強，表演細緻。

　　而去年剛憑《最後晚餐》母親一角獲香港舞台劇獎及香港小劇場獎最佳女主角的思蘭，認為這個角色是一個關愛兒子、卻不懂如何表達且囉嗦的母親，她是一位低下階層的女士，對經常不在家兼花天酒地的丈夫敢怒不敢言，對孩提時代已因為被父親虐待而需入住保良局的兒子更是愛莫能助，此角色由背景、地位以至外型、性格，均與雷本人有極大的差異。所以在排練期間，經常要檢視或被導演檢視演員

《最後晚餐》中飾演母親

本身的即時反應與作為人物對事情反應的異同，因為這些反應，一點一滴地構成了人物的整個行為面貌，作為演員，不單要注意自己的台詞，更絕不能放過聆聽和接收對手台詞或動作的每一個反應。有趣的是，令思蘭感到頭疼的，原來竟是角色"長氣"的特質，這與她本人爽朗的個性，根本是兩大極端。因此在排演初期，她感到一定的困難，導演更經常提醒她不要從角色中"退下來"，要堅持"長氣"，當然最重要是找出人物這特質的邏輯來，才可統一人物的性格。

想不通的思蘭，一度陷入於迷惘中……直到有天早上，她在公園做運動時，忽而想起：家母不就是這樣的人嗎？朋友圈中也不乏囉嗦的"人版"呢？既然世上真的有這樣的人，為何還要自我懷疑演法是否合理呢？從不斷的反思，追溯生活，把握排練過程中的交流，到最後豁然開朗，把自己融入角色之中，如此過程雖然磨人，卻又是當演員的必經之旅。

演員是怎樣煉成的

在不少人眼中，演員不失為一個"好玩"的職業。但孫力民和思蘭異口同聲指出，當演員其實有很多不足為外人道的辛酸！

孫力民認為一個好的演員：天才、勤奮、機會，缺一不可！但最重要的還是對表演藝術有一股超乎常人的熱愛。回想當年跑了七年龍套，才有主演的機會，若不是一顆"在台上我覓理想"的心，他早已放棄。畢竟，當演員（除非是大明星）難言有豐厚的經濟待遇，以八十年代為例，在國內當演員月薪只得三位數，做廚卻是四位數，惟從演的滿足感，又不是其他行業可以比擬！

一個演員的專業精神，也往往發生不少對人歡笑、背人垂淚的情況。他記得在演出鬧劇《橫衝直撞偷錯情》期間，父親去

世，換着其他職業也許可向公司請假；但作為演員，則表演繼續
（The show must go on），並"把悲傷留給自己"，笑迎觀眾！更甚
者，即使演出環境再惡劣，作為演員還是要專注地演下去；孫力
民記起，當年他隨廣東省話劇團到鄉間表演，演出時竟有觀眾穿
插後台、台口有小童嬉戲等，但專業演員不能找藉口欺場，戲還
是要演下去。

思蘭則認為，當演員絕不能只想及獲得掌聲時風光的一面，
因為事實上，演員往往處於被動的狀態，對劇本的挑選、角色的
選派都絕少有選擇權，況且不斷被評頭品足、打擊自信，真是很
多時候都需要把自尊放得很低；矛盾的是，演員仍然要滿有自信
的在台上表演。

因此，思蘭奉勸若自問不是非常熱愛舞台，則不要以演員為
職業，否則心理上難以平衡，心境也不快樂。她記得，曾親睹一
位高大俊朗、大學畢業、惟演戲天份不高的年輕人給導演痛罵了
整個劇季，她內心感到無比難過……試想像該年輕人若只是一位
辦公室文員，也許已成為公司內的風頭躉、萬人迷，但舞台是非
常殘酷的，從事表演的人，真的要有很強的心理質素，否則遇到
外界的質疑，很輕易就倒下，從此迷失方向。最重要是，一個好
演員不要只顧突出自己，而是要放下自我，進入角色的生命——
如此講求表演者不斷豐富閱歷，是終生的修為。也許正如前人所
言："演員比到最後，就是比修養！"

孫力民：本地不可多得的資深性格演員，國家二級演員及中國戲劇協會會員。擁有三十多年的演戲經驗，1998 年加入香港話劇團前，是廣東省話劇院演員，參演過話劇三十多齣、電影和電視劇百多部，並分別於 92 及 95 年憑《慾望大廈》的何富及《警鐘》的奸詐貪污包工頭程天寶奪得 "廣東國際戲劇節二等獎" 和 "廣東省戲劇節二等獎"。

他在香港話劇團最為人津津樂道的角色包括《德齡與慈禧》中的大太監李蓮英、《長髮幽靈》中的好色導演余海及《開市大吉》中的王大話。自 04 年起，主演《一缺一》及普通話版的《洋麻將》，除六度在香港公演外，更巡迴內地九個城市，足跡遍及北京、上海、南京、杭州、武漢、重慶、廣州、深圳及汕頭，合共演出了六十五場，成功演繹了劇中主角 Weller 頑固、孤獨又可憐的晚年，贏得各地觀眾一致讚賞。10 年，他更於《彌留之際》中擔演著名戲劇家曹禺，分別在香港及澳門演出，引起很大的回響。最近的演出有《李察三世》、《遍地芳菲》、《盛勢》及《蝦碌戲班》等。

雷思蘭：一位戲路寬廣的資深演員，曾是廣州歌舞團的專業聲樂演員。自 1983 年加入香港話劇團後，迄今已演出超過一百七十個製作。

她亦是一名雙語演員，曾主演話劇團多個普通話製作，包括《不可兒戲》、《李爾王》、《仲夏夜之夢》、《他人的錢》和《閻惜姣》等。

多年來，她演過不同類型的角色：《德齡與慈禧》（粵語版）的慈禧、《地久天長》的明珍、《虢孖戲班》的婆婆、《2029 追殺 1989》的紀蘭芝，及以其自身經歷為素材的黑盒劇場創作《志輝與思蘭 —— 風不息》，都給觀眾留下深刻的印象。她亦憑《地久天長》和《虢孖戲班》的演出分別獲香港舞台劇獎最佳女主角（悲劇／正劇）及最佳女配角（喜劇／鬧劇）獎項提名，並於 12 年憑《最後晚餐》同時榮獲香港舞台劇獎最佳女主角（悲劇／正劇）及香港小劇場獎最佳女主角。

追

馮蔚衡

前言

要寫關於"表演"的文章，真個是談何容易！

落筆千百回也無從下手，起草完又放棄，寫了不下十多次的開場白，都有種大海撈針的徬徨感，更出現心力交瘁的感覺，我的確好想好想放棄！

你可能説我"誇張"，但這是真的，很難寫，我寫不出來！因為這是個沒完沒了的話題，因為這是個沒答案的話題，因為對我而言，它除了是一門學問，更是一個如認識死亡一樣，在斷氣前的一刻仍需鍥而不捨地學習的生命課題！

況且從古至今，討論"表演"這門學問的中外書籍可説是多不勝數。我年少無知及輕狂之時，的確很少拜讀（當然亦因為上世紀八十年代不如現在網絡發達，資訊流通，除了演藝學院的圖書館，找戲劇資料真不是易事），但現在唾手可得，我自然趨之若鶩。可是當我還來不及兼收並蓄這些"寶庫"的時候，便要在各大師大俠的真知灼見中試圖論述，未免有不自量力的感覺！思前想後，能寫的不外乎是經驗、體會之類的個人感受分享，又怕對讀者沒有甚麼益處，於是更感乏善足陳，深怕貽笑大方。

事實上，我最恐懼的還是這個問題：究竟香港還有多少人真正關心和願意花心力去探索"表演是甚麼"呢？

始終，文章必須要寫出來。

也許就寫一下我認為要學好表演，有哪些值得認識的人、應該看的書及必須認真面對和思考的問題吧。這些人、事和想法都是在這二十多年來，一直影響和改變着我的戲劇之路，期望可帶來些微的啟發。

打好基礎

史坦尼斯拉夫斯基 (Stanislavski) 體系

在過去的一個世紀至今，有數不盡的名家要反史坦尼斯拉夫斯基學說（背後的原因和目的各有不同，在此不作探究），甚至在我實踐表演的歲月中，我也不能認同史氏體系就是唯一的出路，事實上，有些元素的確已經過時，不過，我卻不能否認，它能給學戲劇的朋友們最穩固最可靠的根基！史坦尼斯拉夫斯基所提供的不僅是一套 "教材"，而是整理出一套對表演的重要理念，缺乏對這個理念的深切體會和理解，你終究會發現你走的路是沒有根的。我亦強調，不論你是否進學院修讀戲劇，只要你想 / 是當演員這門專業，拜讀史坦尼斯拉夫斯基的著作只會有百利而無一害。

當然我不會介紹他的體系內容，因為有太多的書籍可以滿足你的好奇，我想提出幾點我認為重要的，讓大家在研究時可以多加留意：

1. 對劇場的忠誠：

史坦尼斯拉夫斯基作為劇場人對劇場的忠誠是絕對的 ，他除了是嚴謹認真的演員外，也是一位對演員盡心負責的導演。從他開始演戲、導戲到他離世的日子，從沒有停止過研究，他從事劇場並不為個人榮耀，而是為整個劇場事業，配合那時代的革命精神，深入一點的說法應該是：為了人類的幸福吧！他事事親力親為，以身作則，樹立了一個不易模仿卻必須效法的榜樣，在今日只講求成效的劇場生態，還有幾人有這樣的胸襟？

2. 對史氏體系的真正認識：

史氏窮其一生的精力為我們總結的這套理論，提供了作為演員必須具備的素質，還有練習的方法，條理明確地列出各項元

素，以及這些元素結合後而要達成的最高任務。他的確給從事劇場的人送上了一份超大的禮物啊！可惜隨着年代的變遷，這套體系漸漸變成老生常談，人們對它的好奇心大大降低，甚至有些人嗤之以鼻；亦有大部分學表演的人在接觸或學習史氏體系後，以為學習了便等如掌握到，這完全是謬誤，因為他們都忽略了史氏以下的話：

……【這】東西不是在一個鐘頭或一晝夜之內就可以領會和掌握的，需要系統地、實際地、也就是經年累月地、一輩子經常不斷地來研究，把所領會到的東西變為習慣的東西，不再去想到它，而讓它自然而然地出現，即演員的第二天性。"① （史坦尼斯拉夫斯基：1985， 411-412）。

一份禮物放在手心，是很在乎你如何對待它的。溫馨提示：切勿滿足於無知的面具下。

3. 無止息的尋覓精神：

早期的我也曾很盲目地以為這體系是至尊無上的，忽略了即使是聖經也不可能是唯一導人向善的書籍這道理。直至重新研究這位巨人，才明白他的價值在於不斷尋找的那份毅力之中。如果導、表演的一切都關乎人，而我們確切明白生命是不斷地演變着，無法阻擋，這便正是劇場的生命力所在！那麼，保持對 "人" 的高度好奇心，便是演員和導演必須具備的特性，但是 "人" 是多麼的難以捉摸啊！正如史氏研究的初期都着重仔細的外在模仿，務求複製一個真實模樣來，接着轉向內在的發掘、發現，強調 "內在體驗" 和真實生活感，及後再發現這也不盡是表

168

演的出路時，他和他那位曾背離他、但卻仍疼愛的學生 —— 梅耶荷德（Meyerhold）嘗試建立更深切的關係，提供一個重點研究形體表現和心理動作磨合的機會，試圖在兩者中找出一個平衡點作更進一步的發展，可惜最終這兩位藝術家的合作不能成功，但他們卻留給後人美麗的榜樣以及一個需窮一生的精力去探索的命題！史氏這種不自私、不停滯、不自滿、不妥協、忠於探索的冒險精神是多麼可貴的情操。

認識流派

雖然我用了很多篇幅強調史氏體系，但我重申，認識它是為了打好基礎，而不是唯一的選擇！實踐史氏體系是為了作為演員的你，可以對自身及表演有深層次的"認知"，之後，你便可以開始開發／選擇屬於自己的藝術之路。

可是面對這麼多戲劇巨人，又應從何入手呢？近代最具影響力的英國戲劇大師彼得・布魯克（Peter Brook）在他《空的空間》（*The Empty Space*）一書中提供了參考，認為要為今日的劇場找尋更廣闊的局面，必須要理解以下五位戲劇大師的重要論述，然後與當下的時代進行比量，在觀照中得出新的啟發。除了史坦尼斯拉夫斯基，順年序的是梅耶荷德（Vsevolod Meyerhold, 1874-1940）、亞陶（Antonin Artaud, 1896-1948）、布萊希特（Bertolt Brecht, 1898-1956）與葛洛托夫斯基（Jerzy Grotowski, 1933-1999）。基本上，這四位戲劇家的論述主要是極力擺脫寫實主義的局限，在不同範疇上繼續探索和深化表演的可能性。梅耶荷德的生物機能學（Biomechanic）對身體提出嚴厲的要求，演員必須如運動員或雜技演員一樣訓練出高超的外在技巧，他亦強調劇場的假定性、象徵手法、表現手法，來與傳統劇場文學對

衡，建立比寫實派更為活躍的劇場姿態。亞陶的"殘酷劇場"（Theatre of Cruelty）否定傳統戲劇思維、虛偽的藝術美感、以及劇本文字的必要性等等，他要回歸人性殘酷的本相，以形而上的手法呈現並帶來震撼，使世人有力量繼續面對現實的痛苦，亦有能力審視生活，從而淨化己身。布萊希特的"史詩劇場"（Epic Theatre）則打破寫實戲劇的第四面牆、以寓言式的說故事手法在劇場展開辯證，強調劇場的社會教化功能，"疏離效果"（Verfremdungseffekt or Estrangement Effect）讓觀眾在觀劇的過程中保持理性的批判，他亦要求演員和角色保持距離，才不致讓自己和觀眾墮入純感性麻木的催眠狀態。葛洛托夫斯基的"質樸劇場"或"貧窮劇場"（Poor Theatre）更嘗試去掉科技上的元素，只對演員的工作作高度深入的發掘，他嚴謹的訓練令演員剝掉種種傳統的束縛，追尋接近神聖的淨化過程，達至真正的覺醒與釋放，在當下最有機的狀態中，呈現最真摯的面貌，讓觀眾感受的同時也會深切的反省自己。

在此，我只是很籠統的帶出幾位大師的重點，要研究還需靠自行努力。我想說的是在我從事表演工作的初期，根本連接不上他們的學說，他們就只是一堆名字而已，甚至以為他們在門派上的分野是很分明的。到現在回看，才明白這想法對亦不對——當然仍然很分明，但原來經過了一段長時間後，他們的主張已被後人不斷磨合和實踐，只是在不同的劇作和劇場中有不同的側重，而這些實踐深深地影響着我們今日的工作。

我們每天的工作，在不知不覺間已大大要求把這些理論融匯貫通地執行，不過無意識的實踐和有意識後整理的實踐卻有很大的分別。無意識的實踐往往憑直覺、天份，沒有方法，於是做到某個時刻會發現吃力、"腦塞"、"腦殘"、"乾涸"的情況。有意

識的實踐是在平日有恆常的訓練，遇到困難時有方法去解決，又或者提供了一個目標去追求，提升實踐的素質。有知識、有方法、有追求才有進步，有進步便可保證藝術工作有一定的素質。

　　舉一個例子：我在 1994 年演《一僕二主》[②]的僕人、1997 年演《仲夏夜之夢》[③]的柏克、還有 2003 年演《酸酸甜甜香港地》[④]的垃圾婆都需要一個極富彈性的演員身體去配合的。還記得《一僕二主》的形體 / 行動指導 (Movement Coach) 鄧樹榮先生在首次串排的第一場結束後，便請示導演何偉龍是否可以調整一下我的節奏，然後他對我只說了一句話："你現在重新出場，用三倍速度重做所有動作和說話。"我呆了！我永遠不會忘記接收指示後走回起點深呼吸再重新出場的那一分鐘，因為那是一個突破、一個覺醒的開始。這個"三倍速度"等如三倍集中、等如不能在演的中途自我審視、等如必須完全付出，等如要做到如馬戲班中充滿高技巧的小丑一樣。可是因為平日沒有嚴格的身體訓練，當時更沒有過往同類經驗作參考，又不懂做資料搜集，只有憑直覺和聽指示去做，極度辛苦，數次崩潰，在洗手間大哭並不停重複叫嚷："為甚麼要選我做這個男人！"（×1000 次），當然哭訴完又重新戰鬥過。最後我超越了自己想像中可以做到的；我的身體，思維都發生了變化，在演出的時候，在舞台上我從未遇到過如此有機的自由，那樣的自由絕不隨意，最後整個演出都很好玩，但絕對不是亂玩。現在回想這個經歷，不就是結合

《仲夏夜之夢》

了史坦尼斯拉夫斯基、梅耶荷德與葛洛托夫斯基的部分學説嗎？不過當年我並未做得夠好，是因為那些年對此等理論不是空白就是一知半解，如果早年我有豐富一點的知識、對演繹的意識再強一點，身體的準備功夫再準確一點，必定可以令整個演出再提升一種風格出來。此役之後，當我演類似柏克和垃圾婆等角色時，我都會奮力追求形神合一的表演。

要列舉類似的例子可以有很多，近幾年當我總結一些表演經驗時往往能與上述的理論互相引證和觀照，一方面理通了一些盲點和疑問，但另一方面我仍被那個永恆的問題困擾着：表演如何提升？好了，當明白到有知識支持的實踐是重要的了，但表演是做出來的，絕不能紙上談兵，我之前介紹的都是上一個世紀的學者，今時今日又可以如何獲取訓練的方法或攝取新的養分呢？

實際行動

我 "出走"。從 1988 年演藝學院畢業開始，我就如《三姊妹》⑤ 的妹妹 Irina 渴望去莫斯科一樣，渴望見識更多關於劇場的人和事。所以這二十多年我都用自己賺回來的錢去觀摩，認識不同地方當下的劇場生態（1994 年得到亞洲文化協會的獎學金到美國交流的半年除外）。這些長長短短的旅程幫助我打開眼界，也是補充營養，期間遇到不同的突破，直接影響我之後的劇場實踐。當然不能把所見所聞在此詳細記錄，但可以把我認為幫助到我繼續向前的一些當代名家作簡單的介紹：

1. 彼德・布魯克（Peter Brook）

如果説史坦尼斯拉夫斯基是上世紀幫我們整理總結創作經驗的大師，那麼彼德・布魯克則是屬於今天的。我沒有遇見過他，只是在香港、紐約和倫敦都看過他的演出作品和深深淺淺的

拜讀了他的 *The Empty Space, The Open Door, There Are No Secrets,
Evoking Shakespeare* 和 *The Shifting Point*，還有些電影和關於他的
記錄片。我認為所有從事劇場工作的人都要認識他，資深的戲劇
工作者必須要看他的書，他的 *The Empty Space* 和 *The Open Door*
是一根當頭棒喝的棍子，每每重擊，使我知道我是一個"已死"
（Dead）的演員，一個無知自大以為"已經到達"（Arrived）的演
員，它告訴了我，我的表演怎樣缺乏了生命力，又應如何找尋重
生的契機……更提醒我劇場的本質，正視多年的習性，及不健康
的概念，以更謙卑的態度重新出發。

2. 安‧寶嘉（Anne Bogart）

1996 年我參加了她的劇團為期三星期的嚴謹訓練，她與日
本當代戲劇家鈴木忠志合作，以鈴木先生的跺足（Stomping）訓
練為基礎，鍛煉體能，結合她的劇場理論（The Viewpoints），以
不傳統的切入點解構文本，尋找新的演繹，並用另類的劇場手法
和元素去建構不同的觀點。練習 Viewpoints，演員會接觸到對空
間、時間、節奏、形態、演出夥伴的關係、建築、圖案等等角度
的詮釋。不要誤會，寶嘉導演並沒有否定傳統，而是找尋與現代
表演接軌的方向，創作有機性的演出。

3. 鈴木忠志（Suzuki Tadashi）

接觸過他的跺足訓練，我對身體的表現力有更深入的認知。
很喜歡鈴木先生的論説，他的《文化就是身體》讓我愛不釋手，
他剖析：

一個"文明"的國家也並不代表是一個有"文化"的社會。

……當代劇場（不論是歐洲或日本）為了趕上時代的潮流，已
經在各方面普遍使用非動物的能源，它所導致的惡果之一，就是

人類將"身體機能"和"肉體感觀"拆開……"現代化"已經徹底地
"肢解"了我們的身體機能……。

　　……我們必須將這些曾經被"肢解"的身體功能重組回來，恢
復它的感知能力、表現力以及蘊藏在人類身體的力量。如此，我們
才能擁有一個有文化的文明。[6]（鈴木忠志：2011, 7,8,9）

鈴木忠志先生是日本國寶級的戲劇大師，他畢生致力研究以"足"
為基礎的表演能量，他為演員提供了一套剛柔並重的訓練方法，
強調演員發掘身體的可能性，喚醒對自我身體的各樣感知，找回
人和人之間從最基本以至最昇華的接觸，亦只能通過人，才會找
到屬於這個社會的文化。

　　因為上述的三位，讓我對非傳統的表演訓練產生了濃厚的興
趣，亦因為發現自己出現"僵化"的情況而大感憂慮，在傳統劇
場的工作上經常接觸只用說話交代和腦袋分析的表演，我很清楚
地認知到有很多不對勁的問題未真正解決，可是我又苦於無清晰
的方法去改變這種局面，我曾經站在舞台上感到無比羞愧，即使
台下掌聲如雷，我清醒地知道我只是用"技巧"去取悅／欺騙我
的觀眾，我沒有真正地分享生命。

　　我想我是真的累了。

Everything that is conventional, everything that is mediocre, is
linked to this fear. The conventional actor puts a seal on his work,
and sealing is a defensive act. To protect oneself, one "builds" and
"seal". To open oneself, one must break down the walls. [7]（Brook:
1995, 27）

4. 菲力浦・薩睿立（Phillip Zarrilli）

2007 年下了一個決心，要重歸校園，認清問題所在，期盼找到啟發。於是又一次"出走"，跑到千里之外跟隨薩睿立教授，攻讀兩年的劇場實踐碩士課程。他是研究東西方表演的實踐理論家，他的形意合一訓練（Psychophysical Training）是用瑜珈（Yoga）、太極（Taichi）和印度武術（Kalarippayattu）來為演員找尋演出必須準備的身心狀態。

"It is a state in which the actor has mastered motionlessness and is ready for what comes next [...] actors should begin all of their works from this state of readiness and not 'from an artificial attitude, a bodily mental, or vocal grimace.'"[8]（Zarrilli: 2009, 25）

在此我只能籠統的闡釋一下：瑜珈是讓我們把注意力回歸到自己的身心上，準確的呼吸法安靜我們的神志，並脫離煩瑣事的困擾，進入一種靜和空的狀態。太極進一步"定神"，從而在內產生一份高度凝聚的能量，這份能量最終是會讓身體慢慢找到一種自我調節的智慧，演員就不致用死力或硬或繃緊的能量去對待角色的內、外行動。印度武術承接着內在的能量，以不同的外在動態去重新建立一個屬於演員有機有生命力的身體，這個身體和這位演員日常的身體是有分別的，這個身體是絕對敏感、敏捷、敏銳的，開放同時又富有警覺性。

薩睿立教授強調他不是教導這三項"功夫"，而是借助這些訓練幫助演員調節身體的能量和正確的心態。

I am training actors to act. These disciplines are a vehicle to this end, and not necessarily an end in itself. ...Drawing on traditional

paradigms, I utilize images and key-phrases to coach those doing the training toward the type of attunement and awareness necessary for acting. "[9]（Zarrilli: 2009, 82）

持續恆久的訓練將會帶領演員到達形意合一的境地，當演員的身體和神意 (Bodymind) 完全自由，他便有能力演繹各種角色或應付不同劇場形式的任務。兩年的碩士課程就是每天 Bodymind 的訓練，（從開始學習的八小時到兩年後的兩小時，）之後就是閱讀、實踐、閱讀、實踐、閱讀、實踐。當然更重要的是給予我一個深切反思、整理、沉澱二十年經驗的機會，是一段極寶貴的旅程。

　　每天的訓練讓我找到那份從未有過的深層的"靜"和"定"，讓我更有耐性地去聆聽、觀察、發現那些隱藏在人心深處的寶貴動靜。

赤子之心

　　我還想學想知想追的着實還有很多：希臘的悲、喜劇、中國的戲曲、日本的能劇、歌舞伎（Kabuki）、印度的卡塔卡里古典舞劇（Kathakali）、莎士比亞，安東・契珂夫（Anton Chekhov）、米高・契珂夫（Michael Chekhov）、貝克特（Samuel Beckett）、品特（Harold Pinter）、桑福德・邁斯納（Sanford Meisner）、羅拔・韋遜（Robert Wilson）、羅拔・勒帕兹（Robert Lepage）、李察・斯克納(Richard Schechner)、翩娜（Pina Bausch）、亞莉安・莫努虛金（Ariane Mnouchkine）、還有台灣、日本、德國和波蘭的劇場，各地表演的生態等等；還有歷史，歷史如何影響着劇場的命脈（譬如中國），還有、還有……很多有興趣再深入認識的題目。講到這裏，你也許擔心我瘋了，又或者用理論來炫耀，（這正是我開

始時不敢寫的矛盾和恐懼）。不，不，不，難道我不明白硬繃繃地空談理論是可怕的行為嗎？！我只想告訴你，我現在的腦袋比以前混沌的時期相對地開發了少許，加上有一定的人生體驗，才發現原來吸收知識是很享受的事情，這些學習已不再是帶目的性的了，而是為充實我的修為而進行的，這些學習會變成我生活的一部分，來支持我繼續劇場的路，使我可以坦然的面對未知的將來。

那天與好朋友聊天，我告訴他："其實到最後，甚麼理論實踐都要拋諸腦後。表演就是要我們懷着赤子之心如孩子般地玩耍！不過是經歷過磨練淨化後回歸自然的功夫吧！"

我深愛劇場，這是堅定不移的，因為我相信劇場終究是找尋當下和創造生命的地方，唯有真誠，擺脫虛假的束縛，完全投入，打開觸角，它會是創造美麗，為成就人類美善而努力的地方！

最後以兩個引言作結：

" The 'system' is a guide. ...a reference book, not a philosophy.
The 'system' ends when philosophy begins.
You cannot act the 'system'.
There is no 'system'. There is nature." [10]（Stanislavski: 2008, p612）

"Questions of visibility, pace, clarity, articulation, energy, musicality, variety, rhythm — these all need to be observed in a strictly practical and professional way. The work is a work of an artisan, there is no place for false mystification, for spurious magical methods. The theatre is a craft. ...This is the guide. This is why a

constantly changing process is not a process of confusion but one of growth. This is the key. This is the secret. As you see, there are no secrets."(Brook: 1995, 144)

馮蔚衡：集演員、導演、創作人、節目統籌於一身的戲劇界精英。英國艾賽特大學舞台實踐藝術碩士 (MFA) 及香港演藝學院戲劇學院首屆畢業生。1988 年加入香港話劇團，曾任首席演員、藝術總監助理、創作統籌等職位；10 年出任駐團導演，負責統籌及策劃話劇團黑盒劇場的節目。

曾參與表演的劇目超過七十齣，獲香港舞台劇獎十一次提名，並四度獲獎。03 年憑《酸酸甜甜香港地》，榮獲第十五屆上海白玉蘭戲劇表演藝術獎配角獎，成為首位獲此殊榮的香港演員。05 年獲頒授香港特區政府 "民政事務局長嘉許獎"，以表揚其推動文化藝術發展的貢獻。 13 年憑《紅》獲香港舞台劇獎最佳導演（悲劇 / 正劇）殊榮。

主導編作的作品包括《三人行》、《細語後花園》、《戀戀4×6》、《志輝與思蘭—風不息》等。曾為原創音樂劇《時間列車 00：00》任聯合導演，並與新加坡實踐劇場郭踐紅聯合執導《在月台邂逅》，於新、港兩地演出。其他個人執導的作品則有《娛樂大坑之大娛樂坑》、《盛勢》、《心洞》、《紅》、《臭格》及《喃叱哆嘍呵》等，亦曾為多齣大型製作擔任副導演。

96 年獲亞洲文化協會獎學金前赴美國進修戲劇，期間於外百老匯 "拿瑪瑪" 實驗劇院創作其首個作品《赤月》。08-10 年赴英攻讀舞台實踐藝術碩士課程，以優異成績畢業，獲頒發 "院長表彰獎"，讚揚其傑出表現。在學期間執導 *Fool For Love / Happy Days*, 改編及導演《紅色的天空》（英語版），並以龍應台教授撰寫的《大江大海 1949》為精神基礎而編作其畢業作品。

① 《我的藝術生活》：史坦尼斯拉夫斯基著，史敏徒譯 (1985)，北京：中國電影出版社，1985，411-412。

② 《一僕二主》：香港話劇團 1994 年製作，原著哥爾多尼，何偉龍導演。

③ 《仲夏夜之夢》：香港話劇團 1997 年製作，原著莎士比亞，楊世彭導演。

④ 《酸酸甜甜香港地》：香港話劇團、香港中樂團和香港舞蹈團 2003 年聯合製作，何冀平編劇，毛俊輝導演。

⑤ 《三姊妹》：香港話劇團 1995 年製作，原著契訶夫。

⑥ 《文化就是身體》：鈴木忠志著，林于竝、劉守曜譯 (2011) ，台北：國立中正文化中心｜PAR 表演藝術雜誌，2011, 7,8,9。

⑦ Brook, Peter, 1995. *The Open Door, Thoughts on Acting and Theatre*. New York: Thetare Communications Group, Inc，1995, 27。譯為：凡是因襲傳統的一切，平庸的一切，都和這恐懼有關。因襲傳統的演員密封自己的作品，而密封代表防禦的行為。為了保護自己，就要＂塑造＂和＂密封＂。要打開自己，就必須拆毀這些牆。（本文作者譯）

⑧ Zarrilli, Phillip B., 2009. *Psychophysical Acting, An Intercultural Approach after Stanislavski*. New York: Routledge, 2009, 25。譯為：這是一種完全靜止的狀態，演員不但能駕馭並已準備下一刻隨時來臨。 ……演員必須從這樣的準備狀態去開展工作而不是靠矯揉造作的姿態、假裝有思想卻空洞的軀體或古怪虛偽的聲線。（本文作者譯）

⑨ Zarrilli, Phillip B., 2009. *Psychophysical Acting, An Intercultural Approach after Stanislavski*. New York: Routledge, 2009, 82。 譯為：我是訓練演員做表演工作的。這些訓練是幫助達到這個目的的工具，訓練本身並不是目的。在藉助這幾項傳統範例的同時，我利用意象和術語去指導接受訓練的學員走向表演應具備的協調性和警覺性。（本文作者譯）

⑩ Stanislavski, Konstantin, 2008. *An actor's Work: A Student's Dairy*. London and New York, Routledge, 2008, 612。譯為：這個＂體系是一個指引。……一本補充的書籍，不是一種哲學。當一項新的哲理萌生，就是體系完成任務的時候。你不可能表演這套＂體系＂。根本沒有＂體系＂這回事。有的是大自然的定律。（本文作者譯）

⑪ Brook, Peter, 1995. *The Open Door, Thoughts on Acting and Theatre*. New York: Thetare Communications Group, Inc, 1995, 144。 譯 為：可見度、步調、清晰、咬字、能量、音樂聲、多樣化、韻律——這些都要在高度實際專業的方式下遵守。這個工作是工匠的工作，容不下錯誤的神秘和騙人的法術。劇場是一種技藝。……這就是指南，這就是為甚麼經常變幻的過程並不是困惑的過程，而是成長的過程。這就是鑰匙。這就是秘密。你也看到了，其實並沒有秘密。（本文作者譯）

香港話劇團最新戲劇叢書

《承傳 35》

香港話劇團三十五周年紀念特刊

瞬間即逝的舞台風景，在拼貼下，仍然炫耀！

《承傳 35》要展現的，不僅僅是歷史的重量，乃在每位耕耘者的承載、技藝及勇氣！

香港話劇團戲劇文學研究刊物第十一卷

《香港話劇團 35 周年戲劇研討會「戲劇創作與本土文化」討論實錄及論文集》

近 40 位來自兩岸四地的劇壇代表人物，齊集香港話劇團在 2012 年 5 月舉辦——有關「本土創作」的 35 周年誌慶研討會。各路精英在研討會的精彩言論，一一收錄於「戲劇創作與本土文化」討論實錄及論文集》一書。此書堪稱研究華文戲劇的必讀刊物，戲劇發燒友不容錯過！

香港話劇團戲劇文學研究刊物第十卷
出版日期：2012 年 8 月

《一年皇帝夢的舞台藝術》

《一》劇是本團藝術總監陳敢權藉紀念辛亥革命百周年所創作的劇目——從歷史反面人物袁世凱登帝不足百日之前後，反思一代梟雄之成敗。至於《一》劇的舞台藝術書，則收錄了劇本、故事背景和文本分析、劇評、編導手記、後台人員札記和演員感受等。

香港話劇團戲劇文學研究刊物第九卷
出版日期：2012 年 3 月

《黑盒劇場節劇本集 10-11》

內附本團藝術總監及多位演員為「黑盒劇場節」撰寫的劇本，包括陳敢權的《彌留之際》、潘壁雲的《全城熱爆搞大佢》、黃慧慈和黃譜誠的《拚命去死的童話》、邱廷輝的《O》；以及一眾編劇和後台精英的創作絮語。

香港話劇團戲劇文學研究刊物第八卷
出版日期：2011 年 5 月

《魔鬼契約的舞台藝術》

《魔》劇取材自西方名著《浮士德》，並由本團藝術總監陳敢權經參考不同年代的版本作全新演繹。至於《魔》劇的舞台藝術書，則附有破格的「連橫圖」式故事人物造型及精美劇照；以及輯錄了專題分析文章、劇評、編導手記、後台人員札記和演員感受等。